KB148395

한국 현대미술의 여명

## 한국 현대미술의 여명

2017년 10월 25일 1판 2쇄 인쇄
2017년 10월 27일 1판 2쇄 발행

지은이  장준석

펴낸이  권혁재

편  집  권이지
인  쇄  동양인쇄

펴낸곳  학연문화사
등  록  1988년 2월 26일 제2-501호
주  소  서울시 금천구 가산동 371-28 우림라이온스밸리 B동 712호
전  화  02-2026-0541~4
팩  스  02-2026-0547
E-mail  hak7891@chol.com

ISBN  978-89-5508-376-7 93600

# 한국 현대미술의 여명

장준석 지음

학연문화사

책을 내면서

   예전에 미술평론가 겸 화가였던 고 김영주 선생의 생전의 주옥같은 글을 읽은 적이 있다. 유럽의 추상미술이 갑자기 우리 화단에 유입되어 불과 몇 년 만에 유행처럼 퍼져버린 당시의 세태를 안타까워하면서 우리 미술이 정신을 차려야 새롭게 도약할 수 있다는 내용이었다. 작금에 오면서 세계의 미술의 추세는 지역의 문화나 미술을 잠식해가는 분위기이다. 그만큼 그 나라나 그 지역의 문화는 시간이 흐를수록 위기를 맞고 있는 것이 분명하다.

   그럼에도 불구하고 우리의 현대 미술은 불과 백여 년이라는 짧은 기간 동안 세계 어느 곳에 내놓아도 손색없는 수준으로 성장하였으며, 세계적인 위대한 화가들을 배출해냈다. 여러 훌륭한 화가 중에서도 특히 한국미술의 핵이라 할 수 있는 한국성을 중심으로 한 작업 세계를 일관되게 구축해 온 화가들이 있다. 그들 각자의 그림들은 다르지만 그들이 추구한 한국성은 곧 우리 미술이 세계적 미술로 나아가는 데 큰 힘이 되었다.

   필자는 미술평론가이자 미술사가로서 우리 시대의 과제이면서도 추구할 목표인 세계화에 주목해 왔다. 그리고 우리 미술의 세계화에 반드시 필요한 것은 바로 우리의 정체성, 다시 말해 한국성을 더욱 뚜

렷하고 확고하게 하는 것이라 생각한다. 우리 미술에서의 한국성이야 말로 세계무대에서의 경쟁력이자 가장 세계적인 것이기 때문이다.

이와 관련하여 한국 현대미술의 백년사에서 가장 한국적인 작업을 전개한 한국의 대표적인 예술가 몇 사람을 심사숙고하여 선정해서 한 권의 책자에 담아 소개하고자 한다. 그들의 예술세계에는 우리 시대의 예술가로서의 사명감과 창의력, 장인정신(匠人精神) 등은 물론이고, 한국인의 정서, 사상, 문화 등이 담겨있다. 아무쪼록 이 예술가들 속에서 진정한 우리의 현대 미술의 의미가 무엇인지 생각할 수 있기를 바란다. 또한 이 작은 책이 현대 미술의 흐름을 반성적으로 이해하고 현대 미술의 나아갈 방향과 비전을 제시하는 데 다소나마 도움이 될 수 있기를 기대해 본다.

2017년 초가을 考究軒에서 저자

# CONTENTS

## CONTENTS

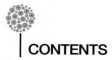

| CONTENTS

# 이중섭과 소

## 1. 시같았고 그림같았던 이중섭

대향 이중섭은 20세기 현대 한국 미술이 배출한 최고의 화가라 할 수 있다. 하지만 정작 그가 생존하여 활동할 당시에는 미술계에서 그의 작품세계에 크게 주목하지는 않았다. 그의 화가로서의 참모습을 먼저 깨달은 이들은 시인들과 문학인들이었다. 가장 가까이 있었던 미술인들은 순수한 이중섭과 매우 두텁게 우애를 다졌지만 정작 그의 예술가로서의 삶이 조명받는 데는 시인들의 역할이 컸다. 특히 시인 고은은 1973년도에 『이중섭 평전』을 쓰면서 화가 이중섭의 진가를 세상에 제일 먼저 알렸다. 『이중섭 평전』은 이중섭과 친분이 있는 사람들과 이중섭의 조카 이영진의 증언과 이야기를 토대로 화가로서의 이중섭의 삶과 예술을 담담하게 쓴 책이다. 이 책이 출간되자 이중섭에 대해 잘 모르던 사람들이 관심을 갖게 되었고, 이를 계기로 텔레비전

이나 영화, 연극 등의 분야에서도 주목하게 되었다.

한국전쟁 전후로 전개된 어느 초라한 화가의 삶에 관한 이야기는 많은 사람의 입에 회자되었고, 이중섭과 좀 더 가까이할 수 있도록 했다. 그의 예술가로서의 독특한 삶은 시간이 지날수록 더 많은 사람들을 감동시키고 흥미롭게 하였다. 이와 관련해서는 이중섭과 가깝게 지내던 친구들이 한몫하였다. 이 친구들 중에서 문학 하는 친구들은 시인 구상, 김광림, 김광균, 김요섭, 김종삼, 박인환, 김상옥 등이었고, 화가들은 한묵, 김영주, 박고석, 권옥연, 김환기, 황유엽, 황염수, 정규, 김병기, 전혁림, 손응성, 박생광, 김충선, 송혜수 등이었는데 다들 훗날 그 역량을 인정받은 이들이다. 이 친구들은 이중섭이 한국전쟁 때 월남하여 갈 곳이 없자 자신들의 집에서 숙식을 해결하도록 해주었다. 이처럼 이중섭에게 친구가 많은 이유는 순수하고 솔직하며 온화한 성품 때문이었을 것이다.

전쟁의 참화 속에서도 항상 순수하고 외적으로 밝은 삶을 살았던 이중섭은 그림도 잘 그렸지만, 시도 훌륭하게 썼다. 그의 시는 비록 전문적인 수준은 아니었지만 그의 삶이 고스란히 녹아들어간 가식 없는 순수한 시였다. 이러한 그를 오랫동안 가까이에서 지켜본 후배 박고석은 '인간적인 향내가 물씬 풍기는 순수한 마음을 지닌 사람'이라고 말했다. 이중섭은 가식이 없고 자신의 삶을 긍정적으로 받아들이는 인물이었다. 하모니즘의 화가로 널리 알려진 김흥수는 이중섭에 대해 다음과 같이 추억하였다.

어느 날인가 서울에서 이마동씨 개인전이 있었어요. 그때 알만한 화가들이 오픈 행사에 많이 갔었어요. 오픈 행사가 끝나고

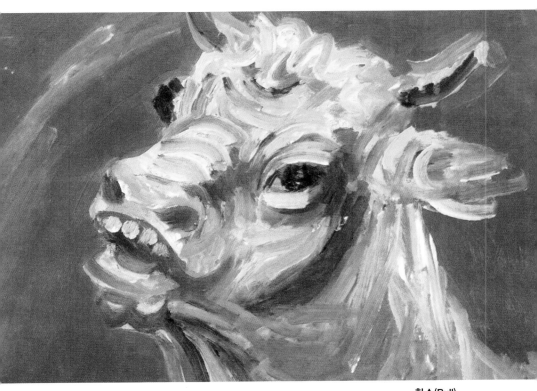

**황소(Bull)**
1955년. 29x41.5cm. 종이에 유채

몇몇 일행이 근처에 있는 찻집에 들어갔어요. 천경자씨도 있었고 많은 화가들이 있었어요. 한참 분위기가 무르익어갈 즈음에 한 카키색 군복 바지를 입은 친구가 갑자기 테이블 위로 뛰어오르더니 조그만 탁자 위에서 냅다 탭댄스를 추는 거예요. 그래서 안 되겠다 싶어서 내가 끄집어 내렸는데 나중에 알고 보니 그 친구가 이중섭이었어요. [1]

이중섭은 순수하면서도 자신의 감성을 숨기지 않았다. 흥이 나거나 신나는 일이 있으면 자연스럽게 자신을 표현하는 그런 화가였다. 타고난 끼가 있었으며, 아이들처럼 이를 표현할 수 있는 성격이었다. 또한 시를 썼으며 그것을 즐기고 음미할 줄 아는 문학적인 소양을 지닌 화가였기에 자신이 생각한 것을 어느 때나 그림으로, 시로, 글로 표현하였다. 소동파를 비롯한 옛날 현인들이 언급한 '시서화 일치'는 이중섭 같은 이를 두고 한 말일 것이다. 그는 시심이 동할 때면 언제든지 펜을 들어 시를 술술 써내려갔다. 예술적 끼와 재능을 발산할 줄 아는 화가인 것이다. 김광림은 이런 그에 대해서 '시를 그림 못지않게 좋아했던 화가로 어쩌면 그림으로 포에지를 표현했거나 포에지로 그림을 그렸는지 모른다.'라고 하였다. [2] 흥미로운 것은 화가들도 그를 좋아하였지만 시인들이 더 좋아했다는 점이다. 시인들은 그의 시를 진심으로 좋아하였다. 훗날 친구 시인들은 그의 시를 모아『시집 이중섭』이라는 시집으로 출간하였다.

사실 화가들에게 있어 그림은 매우 중요하다. 자신의 분신이나 생명

1) 2005년 9월, 장준석, 김흥수와의 대담(김흥수 미술관에서)
2) 김광림, 나의 이중섭 체험, 여원, 1977년 9월호

과도 같다. 글 역시 그림 못지않게 중요할 수도 있다. 왜냐하면 그림이나 시 그리고 글씨는 모두 심성에서 비롯된 상상력의 소산이라 할 수 있기 때문이다. 그래서 시인이 노래하는 시는 인지적 상상력과 심미적 작용을 극대화할 수 있다. 마찬가지로 화가가 그린 그림도 시각적 상상력을 활성화 시켜준다. 이중섭의 그림에는 시상과 문학성이 내재되어 있다. 이중섭은 이처럼 타고난 예술가의 면모를 지니고 있었다.

## 2, 시인 구상과의 우정

이중섭의 소는 자신의 분신인 듯한 형상들로서 부인 마사코의 모습으로 생각되는 한 여성과 함께 그려지는 경우가 많다. 홀로 외롭게 있는 소의 모습보다는 아무래도 소를 좋아하는 듯한 여인네와 함께 있는 것이 훨씬 보기에도 좋은 듯하다. 이중섭은 예술적인 끼가 넘쳐 보통 사람들 생각으로는 헤아릴 수 없는 부분을 많이 갖고 있다. 몇 해 전에 작고한 권옥연의 증언에 의하면 이중섭이 개인전을 하였는데 그때 전시된 작품이 거의 모두 팔렸다고 한다. 그때 권옥연이 자신과 친분이 있는 어느 재벌가의 부인에게 이중섭의 전시 이야기를 했고, 그 부인이 핸드백에 화폐를 가득 넣어가지고 전시장을 찾았다고 한다. 이중섭은 그 부인이 전시장을 들어서는 순간 갑자기 양 팔꿈치 사이로 고개를 푹 집어넣었다. 그 부인이 너무 아름다운데다가 옷을 화사하게 차려입어 제대로 바라보지 못했다고 한다. 그때 그 부인에 의해 이중섭의 그림이 거의 다 팔렸다고 한다. 그 당시 권옥연 선생이 직접 부인의 핸드백에서 뭉칫돈을 꺼내어 이중섭의 카키색 건빵바지 호주머니 속

에 넣었는데, 건빵바지 호주머니가 그렇게 큰 줄은 처음 알았다고 한다.[3] 권옥연의 술회에서도 알 수 있듯이 이중섭은 매우 순박하였다.

　이중섭은 사후에 하마터면 행려병자로 처리되어 무덤마저 모를 뻔하였다. 그만큼 그의 마지막 삶은 외로웠다. 이중섭의 삶에서 시인 구상은 빼놓을 수 없는 인물이다. 그는 어린 시절부터 막역한 친구였고 이중섭이 저세상으로 가자 여러 지면과 언론 등을 통해 화가 이중섭의 진가를 알리고자 최선을 다하였다. 이중섭이 일본에 있는 일본인 부인 남덕(마사코)과 아이들을 몹시 그리워하자 일본으로 가는 밀항선에 태웠던 이도 구상이었다. 형제처럼 가깝게 지냈던 사이였기에 이중섭과 구상의 삶은 서로 교차되는 부분이 많다. 한국전쟁 때의 피난과 서울 생활, 대구 성가병원 입원, 미문화원 전시 등은 구상의 도움에 의한 것이었다. 그만큼 두 친구간의 우의가 돈독하였다. 이중섭을 잘 모를 때 화가로서의 이중섭의 면면을 가장 잘 알린 그는 이중섭이 죽자 매우 슬퍼하였다. 그는 이중섭의 유해를 멀리 일본에 있는 가족들에게 전해줬으며, 가난하고 약한 이중섭의 보호자 같은 존재였다. 그는 훗날 절친 이중섭을 회상하며 시인답게 다음과 같은 애절한 시를 써내려갔다.

　나는 그때도 검은 장밋빛 피를 몇 양푼이나 토하고 시신처럼
　가만히 누워 지내야만 했다.
　하루는 그가 불쑥 나타나서 도화지 한 장을 내밀었다.
　거기에는 애호박만큼 큰 복숭아 한 개가 그려져 있고

---

3) 장준석, 권옥연과의 대담, 2010. 07. 21

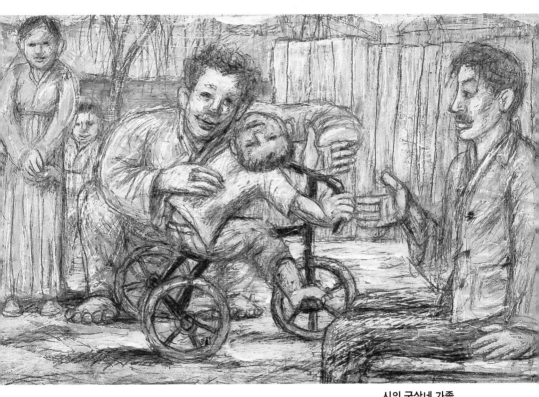

**시인 구상네 가족**
1955년. 32x49.5cm. 종이에 유채

그 한가운데 씨 대신 조그만 머슴애가 기차를 향해 만세를 부
르는 그런 시늉을 하고 있었다.

나는 그것을 받으며

〈이건 또 자네의 바보짓인가? 도깨비놀음인가?〉

하고 픽 웃었더니 그도 따라 씩 웃으며

복숭아, 천도복숭아

님자 상(常)이, 우리 구상이

이걸 먹고 요걸 먹고

어이 빨리 나으란 그 말씀이지

홍얼거리더니 획 돌쳐서 나갔다.

〈비의〉, 드레프스의 벤춰에서, 1984

　　주지하다시피 구상은 한국의 대표적인 시인이자 문인 가운데 한 사
람이다. 이 시는 참으로 구상다운 시라 할 수 있다. 이중섭의 천성을
가장 잘 묘사한 시로서 그에 대한 그리움과 애절함이 묻어난다. 이 시
는 이중섭의 천성이 매우 순수하며 아이 같다는 것을 느끼게 해준다.
천도복숭아를 맛본 새콤한 자극처럼 코끝을 시큰하게 한다. "복숭아,
천도복숭아/ 님자 상(常)이, 우리 구상이/ 이걸 먹고 요걸 먹고/ 어이
빨리 나으란 그 말씀이지/ 홍얼거리더니 획 돌쳐서 나갔다." 이때 이
중섭은 어떤 생각을 품었을까. 아픔을 머금은 아이라고 볼 수밖에 없
다. 그리고 보통 사람과는 달리 환자의 상태나 병중을 묻지도 않고 바
로 획 돌아 나갔다. 그렇지만 그의 이러한 행동이 밉상으로 보이지는
않는다. 오히려 이런 모습에서 이중섭의 우정과 친구가 빨리 낫기를
바라는 진실한 마음이 더 느껴진다.

이중섭은 비록 규모는 작지만 여러 점의 작품을 남겼다. 작품들의 대부분은 시상(詩想)이 흐르는 듯한 그림들이다. 그의 대표적인 그림은 소(牛) 그림이라고 할 수 있다. 이 소 그림은 그의 여느 그림과는 달리 격동적이며 표현적이다. 그래서인지 많은 사람이 그의 소 그림을 보면서 민족애 같은 감정을 느낀다. 이 한 장의 그림이 주는 감흥과 감동은 민족애가 담긴 수백 권의 책 못지않게 클 것이다. 그만큼 한 점의 그림이 세상에 미치는 위력은 대단할 때가 있다. 마치 우리나라 한국전쟁을 소재로 하여 그린 피카소의 작품 〈게르니카〉가 사실적인 표현은 없지만 그 어떤 뉴스나 홍보물보다 더 효과적으로 많은 사람의 뇌리에 각인된 것과 흡사하다. 이처럼 한 점의 그림이 세상에 던지는 위력은 가공할만할 수 있다. 이중섭의 소 그림은 그의 비범한 삶의 궤적과 더불어 신화처럼 탄생된 그림이라 생각된다. 중·고등학교 미술교과서에서 본 특이한 소 그림 하나를 기억하는 사람들이 많을 것이다. 이 소 그림은 특별한 표현력 때문인지 이중섭이 누구인지 모르면서도 기억하는 사람이 많다. 다른 작가들의 소 그림도 많은데 왜 그의 그림이 각인되었을까. 아마도 그가 그린 소는 우리들의 마음에 남을 정도로 강하게 각인되는 어떤 힘이 있는 것 같다.

그 힘은 어디서 나오는 것일까. 이중섭은 평소 그림을 그리기 전에 관찰하는 습성이 있었다고 한다. 주변의 하찮은 것도 대충 보는 일이 없었고, 마치 세상물정 모르는 아이처럼, 살아있는 동물을 보면 많은 관심을 갖는 화가였다. 특히 살아있는 동물이나 물고기 등은 생명을 가진 대상으로 소중하게 생각하였다. 자그마한 생명체라도 소홀하게

다룰 수 없는 다정다감한 인간성의 소유자였던 것이다. 물론 제주도 생활 때는 매우 가난하여 바다에 나가 게를 잡아먹으면서 생계를 꾸리기도 하였지만 자신이 잡아먹은 게들에 대한 미안함으로 훗날 한동안 게를 그리게 된다. 그는 분명 순수한 내면의 세계와 아이같이 맑은 인간성을 소유한 화가였다.

특히 그는 한국전쟁을 당하여 마음의 상처가 컸던 것 같다. 소는 그에게 고향 생각을 하게 하는 동력원이자 자신의 분신과도 같은 존재였다. 그래서 이중섭의 그림에서 소는 꾸준하게 등장한다. 1940년 이전에도 있었겠지만 확인할 수 있는 소 그림은 1941년 이후의 작품이다. 이중섭은 이듬해에 그려진 소와 여인의 그림에도 그의 부인 남덕으로 추정되는 여인과 소를 함께 그려 넣었다. 흥미로운 점은 이런 부류의 그림이 1941년과 1942년도에 여러 점 그려졌다는 것이다. 더욱이 그림에 등장하는 여인과 소는 대개 다정다감하게 함께 어울리는 모습을 보여준다. 이 그림에서 볼 수 있듯이 한국전쟁 이전의 이중섭의 소는 매우 평화롭고 평온해 보인다. 소를 소재로 한 이 무렵의 그림들에는 이중섭의 심경이 자연스럽게 담겨있다고 할 수 있다.

이처럼 온화하고 순수하며 시적인 소와 여인 혹은 소 그림은 한국전쟁 이후 격렬한 모양으로 완전히 다르게 바뀐다. 심지어는 소끼리 싸우기도 한다. 그의 소는 상황에 따라 다른 의미를 지니겠지만 아마도 자신의 울분과 절박함의 표출이었던 것 같다. 우리는 이 무렵의 소 그림들을 가장 좋아하는 것 같다. 그것은 아마도 그림에 보이는 소가 예사롭지 않으며 붓 터치 역시 격렬하기 때문일 것이다. 이 무렵의 소들은 성난 모습이다. 이중섭의 심경이 잘 드러나 있지 않나 싶다. 이때의 삶이 그의 인생에서 가장 혹독하고 충격적이었을 것이다. 똑똑

**황소(Bull)**
1953년경, 35.5x52cm, 종이에 유채

하고 잘 나가던 친형이 젊은 나이에 지주로 몰려 죽임을 당했는데 차마 인간으로서는 할 수 없는 이 살육의 충격을 이중섭은 단 한 장의 소로, A4지 한 장만한 크기의 화면에 표현한다. 왠지 이 무렵의 소 그림들이 우리 마음을 격동시키는 이유는 전쟁의 참화가 소 그림과 함께 무의식적으로 체현되기 때문이다. 특히 그와 동시대를 살았던 세대는 이 소 그림에 더욱 공감하게 된다. 피카소의 게르니카가 한국전쟁의 참상을 상징적으로 표현했다면, 이중섭의 소는 몸소 겪은 전쟁의 아픔을 비롯하여 전쟁으로 인해 발생한 모든 것을 한 점의 소 그림으로 표출한 것이라고 생각된다. 그러므로 한국전쟁과 관련된 피카소의 게르니카보다 이중섭의 소 그림이 훨씬 위력적인 것이다.

이중섭 그림의 특징은 반구상적이면서도 한국의 선묘를 보는 듯한 부드러운 선과 이미지 면에서 잘 정제된 평면 형태의 인물과 동물의 형상들이 하나의 화면 안에서 다양한 기물이나 제재들과 섞여 짜임새 있는 그림으로 승화되는 것이라 할 수 있다. 그가 지금까지 그려왔던 인물 모습이나 동물의 모습을 분석하여 보면 상당한 수준의 데생력을 지녔음을 알 수 있다. 단출하게 선으로만 표현된 인물들이지만 눈의 시선 그리고 손끝의 방향이나 발끝의 모습과 방향 등을 표현하는 능력이 탁월한데, 이것은 그가 대단히 많은 인물 데생을 하였음을 의미한다. 이중섭이 자신의 분신처럼 그렸던 당시의 이 소들도 역시 상당한 사실적 데생력에 기초하고 있다. 소의 자세나 상황에서 나오는 움직임의 형태들도 매우 자연스럽다. 1942년도에 그린 〈소와 여인〉에서 보이는 소의 모습은 너무나도 자연스럽다. 고난도의 표현력인 것이다. 허리를 뒤로 젖혀 애교를 떠는 듯한 소의 모습은 실제로는 볼 수 없는 모습이다. 얼핏 보기에는 누구나 그릴 수 있을 것 같지만 그

리기가 매우 어려운 그림이다.

필자는 오래 전부터 이중섭의 소 그림에 주목하였다. 그의 그림은 대체로 표현주의적인 것이거나 선묘 위주의 그림인데, 소 그림만큼은 상당히 사실적인 묘사력을 보여주고 있다. 필자는 10여 년 이상 미대 학생들의 이론 수업 시간에 잠시 짬을 내어 노트에 소를 그려보도록 하였다. 그런데 눈앞에 소가 없어서인지 모두 소의 이미지가 느껴지게끔 표현하지 못하였다. 소를 그림에 있어서, 보이지 않는 상태에서 머릿속에 있는 소와 눈앞에 있는 소는 상황이 매우 다른 것이다. 나는 이중섭의 데생력이 매우 뛰어나다는 것을 그로써 정확히 감지할 수 있었다.

그의 소는 이처럼 매우 자연스럽고 생명력을 담고 있다. 아내인 듯한 여인과 함께 즐겁게 춤을 추는 제법 여유 있어 보이는 소의 모습에서 오히려 인간적인 친밀감을 느낄 정도로 그의 그림은 대단히 회화적이라 생각된다. 이중섭의 소 그림은 이처럼 정적이다. 1941년도에 자유전에 출품했던 것으로 알려진 또 하나의 소와 여인은 상당한 데포르마시옹(déformation)을 보인다. 이 무렵에 그는 이와 유사한 그림을 남겼는데, 이 그림들은 사실적인 소 그림과는 비교가 된다. 그러나 비록 그리는 수법과 표현 방법은 다르지만 여기서 분출되는 조형적 에너지는 거의 비슷하다고 할 수 있다. 그만큼 이중섭의 소 그림은 매우 심도가 있다고 생각된다. 왜냐하면 당시 자신의 삶을 통해 비춰진 참혹한 전쟁 등의 일련의 사회적 현상과 서민들의 삶의 모습들이 함축적·상징적으로 담겨져 있기 때문이다.

**그리운 제주도 풍경**
1950년, 35x24.5cm, 종이에 펜

## 4. 소 그림과 민족성

  많은 사람은 이중섭의 소 그림이 민족성을 지닌다고 말한다. 반면에 어떤 미술사학자들은 구체적으로 입증할만한 자료가 없지 않느냐고 반문한다. 어쨌든 실제로 이중섭의 그림은 중·고등학교 교과서에서 민족성이 담겨져 있는 그림으로 소개되고 있다.[4] 자신의 일상과 주변의 삶을 주된 소재로 하여 그림을 그렸던 여린 성격의 화가가 민족성을 담은 그림을 그렸다는 것은 어울리지 않는 것 같고 조금 의아스러울 수도 있다. 하지만 그가 오산학교에서 졸업할 때 한반도를 그리고 일본의 패망을 상징하는 그림을 그린 것을 감안한다면 그의 내면에는 반일 감정의 골이 상당히 깊게 축적되어 있을 수도 있다. 일본에 저항하는 그림을 그렸을 가능성이 충분하다. 하지만 그의 그림에 민족성을 담아냈다는 구체적인 근거나 객관적인 정황을 찾기가 어려운 것은 사실이다. 일부 관련 학자들은 그가 민족성을 지닌 그림을 그렸다는 뚜렷한 증거가 없음을 근거로 이중섭의 그림이 민족성을 담고 있지 않다고 주장하는데 객관성을 얻지도 공감을 얻지도 못하는 것 같다. 민족성을 담은 그림이라고 해서 반드시 육안으로 확연히 드러나게 민족성을 표방하는 것은 아니기 때문이다.

  이중섭은 18세부터 소를 직접 관찰해가면서 소를 상당히 많이 그렸다. 분명한 것은 그의 그림에서 소는 큰 위치를 차지하고 있었다는 점이다. 그런데 이중섭이 소를 어떻게 받아들이며 어떤 생각을 가지고 그림으로 그렸는지는 확실히 알려진 바가 없다. 그러나 우리는 이중

---

4) 홍선표, 「한국근대미술사와 교재」, 『미술사학』, 19, 2005, p.374~375.

섭의 그림에서 나타나는 소가 지니는 상징성과 의미를 생각해 볼 필요가 있다. 흔히 소는 평온한 시골 가정을 떠올리게 하거나 인내와 끈기 혹은 농민이나 민중의 상징처럼 쓰이기도 한다. 우리의 문화나 정서에서 비롯된 상징성을 담아 왔던 것이다.[5] 이중섭이 활동했을 당시는 한국 역사상 매우 고통스러운 때였고, 그도 역시 그러한 상황에 처해있었다. 그의 소는 당시의 시대상과 소망을 반영할 수밖에 없었을 것이다.

이중섭은 큰 흐름에서 볼 때 한국 근·현대사의 정점에 서있던 보통 사람이었다. 그리고 일제로부터의 핍박과 한국전쟁의 최대 피해자 가운데 한 사람이었다. 한국전쟁 중에 그의 친형은 젊은 나이에 지주로 몰려 처참하게 학살을 당하였다. 이러한 시대적인 아픔이 그에게 내재돼 있을 수밖에 없었을 것이다. 그는 오산 학교를 졸업할 때 앨범의 서명 란에 불덩이가 현해탄에서 한반도로 날아드는 그림을 그렸는데 그 때문에 학교가 발칵 뒤집혔다. 그리고 일제의 국어 말살 정책에 반발하여 한글 자모로 그림 구성을 시도하기도 하였다. 제주도에서의 피란생활에는 이중섭의 삶의 애환이 오롯이 담겨져 있다. 제주 서귀포에서 극심한 가난에 시달리며 생활할 때 당시의 생활을 그림으로 그리고 싶었지만 그림도구가 없었다. 그래서 담뱃갑에 들어있는 손바닥 크기의 은박지에 그림을 그리기도 하였다. 한편 일본인 여자 마사코를 사랑하여 아내로 맞이하고 '남덕'이라는 친근한 이름을 지어주었

---

5) 이에 대한 연구로는, 김창균, 「설화에 나타난 소[牛]의 양상과 의미 연구」, 한국 교원대학교 2002 등이 있다. 여기서 김창균은 '소를 한국인의 존재 근원에 대한 원질적 사고, 즉 원본(原本, Arche-pattern) 사고에서 기인한다고 보고, 소는 생생력(生生力, fertility)의 상징으로서 신성 현현(神聖顯現, Hierophany)과 신력 현시(神力顯示, Cratophany)가 가능한 카오스의 공간에 위치하며 인간의 소망을 대신하는 존재였다.'라고 개진한다.

다. 그러나 극심한 가난 때문에 가족을 일본으로 보낼 수밖에 없었고, 가족에 대한 그리움에서 생긴 마음의 병과 영양실조 때문에 병원에서 홀로 외롭게 사망했다. 이처럼 이중섭의 삶은 불행한 역사와 교훈이라는 주제로 우리의 근현대사의 단면을 총체적으로 보여준다.

그가 1950년대 초반에 그린 〈황소〉, 〈흰소〉, 〈싸우는 소〉, 〈떠받으려는 소〉 등을 보면, 그가 민족적 애환과 자신의 처절한 삶을 그림으로 그리면서 극복해 나갔음을 짐작할 수 있다. 이중섭은 삶의 애환을 지닌 개인일 뿐만 아니라 민족의 운명과 시대적인 아픔을, 소를 소재로 한 일련의 그림으로 대변하고 형상화한 것이다. 그의 그림에서의 민족성은 소 그림뿐만 아니라 서귀포 시절 등 다른 그림에서도 볼 수 있다.

어디까지나 나는 한국인으로서
한국의 모든 것을 전 세계에
올바르고 당당하게 표현하지 않으면 안 되오.
나는 한국이 낳은 정직한 화공이라오

-이중섭, 그의 부인에게 보낸 편지 내용 중-

# 2

천경자,
내
슬픈 전설

## 1. 추억 속의 천경자

　'부슬비가 내리는 어느 날 담장 위를 스르르 기어가던 뱀 한 마리가 자신의 화단으로 툭하고 떨어지는 순간, 그 뱀을 보기 위해 우산을 받쳐 쓰고 후다닥 뛰쳐나갔는데 너무도 예쁜 뱀이었다.' 이는 필자가 미술을 전공하던 학생 시절에 읽은, 천경자가 쓴 책에 있는 내용인데 오랜 시간이 흘렀지만 천경자와 함께 떠오르는 인상적인 내용이다. 뱀을 보면 무섭거나 징그러워 피하는 사람이 대부분인데, 그는 일부러 뱀을 보기 위해 서둘러 나갈 정도로 주변 대상에 관심이 많고 관찰력이 뛰어난 화가인 것이다. 필자가 미대생이었을 때도 천경자는 유명한 화가였다. 당시에 비록 만나보지는 못했지만 신문 지상을 통해서도 그의 작품 한두 점 정도는 감상할 기회가 있었다. 그림을 보는 혜안이 짧았던 나는 천경자의 그림을 보면서 미묘한 감정에 휩싸이곤

하였다. 깡마른 얼굴에 광대에게나 칠할 법한 색상으로 이루어진, 상반신의 여인네의 모습은 어쩌면 천경자 자신일 것이라는 생각과 더불어 상당히 인상적이었다. 지금 생각해 보면 〈미인도〉의 한 부류였다. 강렬한 문체로 관심을 끌어당겼던 문장과 더불어 아프리카 분위기도 느껴지고 인도 분위기도 느껴지던 천경자의 그림은 '왜 이렇게 그렸을까?'라는 궁금증을 갖게 했다. 그의 글과 그림은 강렬하고 열정적인 느낌을 줄 뿐만 아니라 시선을 모으는 마력이 있으며, 그의 예술가적 기질과 끼를 상상하는 데 부족함이 없었다.

남도의 묘한 기후 탓인지 꽃도 많이 피고 미친놈, 미친년들이 많아, 궂은날 시부렁거리는 그들 소리 동네 길을 누벼 메아리쳐 귀에 아프게 울려오고……. 눈물의 여왕 전옥(全玉)의 항구의 일야(一夜)가 귀에 쨍쨍 울려오면 같은 신세에 공감한 고흥 기생들 눈물 흘리면서 좋아했고, 나운규(羅雲奎)의 활동사진 임자 없는 나룻배 보릿고개 철에 들어와 자꾸 머리의 사나이 썰매 방울 소리 처량하게 들린다.……일본 유행가 국경(國境)의 거리 부르고 막 속으로 사라지기 전에 못 헌당께, 들어가…이 힛힛…. 노래 못한다고 야유도 시끄러웠고, 이애리수(李愛利秀)의 달콤한 노래 황성옛터가 사람들의 가슴을 울렁거리게 했다. 그런 시대, 1924년 늦가을 밤에 나는 이 세상에 태어났다.

이는 천경자가 그림이 담긴 자서전《내 슬픈 전설의 49페이지》의 서두에 적은 자신의 신상에 대한 내용의 일부이다. 자신의 그림만큼이나 개성과 문학성이 넘치는 글은 읽는 사람의 마음을, 칡을 되씹듯

자꾸만 움켜쥐게 한다. 그는 한국 여성 화가로는 최초로 일본에 유학하여 그림 공부를 한 신세대 지식인으로서 암흑기 같았던 한국 화단에서 한국적 채색화를 어려운 환경에서도 소신껏 펼쳐 보였다. 그의 출생지인 전라도 고흥은 인심 좋고 소박한 사람들이 사는 갯벌 냄새 물씬 풍기는 아름다운 곳이다. 그는 예술가로 성장하기에 적합한 천혜의 자연환경을 갖춘 고흥이라는 특별한 곳에서 태어나 어린 시절을 보내게 되는데, 그 시절의 느낌과 분위기가 그의 글에 무척이나 시원하게 묘사되어 있다. 자서전에서 화가 자신의 신상을 밝히는 글은 거친 파도가 일렁이는 바닷가에서 쇳소리처럼 예리하고도 까랑까랑한 한 여인네의 창(唱)을 듣는 것 같은 기분을 준다.

## 2. 고독한 예술가

그림만큼이나 파란만장한 생을 살다간 천경자의 끼가 넘치는 내면의 모습은 그림 속 여인들의 모습처럼 강렬하고 도도하며, 남도의 묘한 기후 탓인지 꽃도 많이 피고 미친놈, 미친년들이 많은 시대에 화가로서 척박한 운명을 헤쳐나아가야 할 기묘한 인생을 암시하는 듯하다. 그래서일까 그의 화가로서의 삶은 어쩌면 운명적이라 할 정도로 강렬하며, 비수로 심장을 찌르는 듯한 냉혹함도 보인다. 그는 동경여자미술학교를 다닐 당시, 겨울에는 방 안의 걸레가 얼어붙는 춥고 자그마한 셋방에서도 뜨거운 열정으로 밤새 그림을 그렸다. 이처럼 자신에게 엄격했던 그는 남다르게 날카로운 성격을 지녔었고 그만큼 사물을 직시하는 시각도 예리하였다.

그는 자식과 가정을 위해 모든 것을 걸었다고 말하였는데, 그러나 그의 삶 자체는 주로 예술가로서의 삶이었다. 가족과 자신을 위하여 살았다기보다는 한 사람의 예술가로서 고독한 삶을 살아온 것이다. 종교를 가지지 않았던 그는 의지하기 힘든 어려운 일이 생기면 그림을 그리면서 그림에 연약한 자신을 의지하였다. 그러면서도 한편으로는 자신이 그린 그림 속에 자신의 삶의 이야기를 철저하게 담아냈다. 자신의 슬픈 삶의 이미지를 담은 듯한 화면 속 여인들의 표정은 침묵 속에서 고독하다. 영혼을 불러올 듯이 신비스러운 여인들은 하나같이 입을 굳게 다문 모습이다. 『내 슬픈 전설의 49 페이지』처럼 말이다. '그림이 분신인 화가'라는 말이 어울리는 화가이다.

　　그런 내가 옛날에 느닷없이 산기가 엄습해 올 때 그랬고, 육친이 세상을 떠날 때, 또 단 하나이던 사랑을 체념 못할 때, 누구나처럼 하나님을 겸연쩍게 불렀다. 하지만 내가 외친 하나님이란 소리는 공중을 메아리쳐서 하늘 가까이 퍼지지 않고 도로 내 몸 속에 들어와 버리는 것이었다. 그럴 수밖에 없다고 생각했다. 그래서 나는 절망 속에서나 어떤 저주를 볼 때, 우선 그림을 그릴 수밖에 없었다.

　사람들은 극한 상황에 처하게 되면 심지어는 무신론자마저도 자신도 모르게 전지전능한 하나님을 찾게 되는 경우가 있다. 이는 사람들의 내면에 있는, 드러나지 않고 잠재돼 있는 종교심에 의한 것이라고 할 수 있다. 천경자는 자신이 부른 하나님이란 소리는 '공중에 메아리쳐서 하늘 가까이 퍼지지 않고 도로 자신의 몸속에 들어와 버렸다.'라

**고 Solitude**
1974년. 40x26cm. 종이에 채색

고 말했다. 그만큼 그의 예술가적인 심적 표상 능력은 대단했다고 생각된다. 완전한 기독교인도 아닌 상황에서 마치 '사람들은 죄가 있고 그 죄가 하나님과 사람 사이를 가로막고 있기 때문에 하나님은 그 기도를 들는지 않는다.'라는 내용의 성경 말씀을 깨닫고 있듯이 담담하게 심경을 드러낸 것이다. 두려움 속에서 하나님을 겸연쩍게 찾았을 때 자신의 기도를 들어주지 않는다고 생각할 정도로 그는 예민한 영혼을 지닌 화가였다. 고독한 삶을 영위했기에 보통 사람들보다 더 예민하고 맑은 영혼을 간직하고 있었던 것은 아닐까. 그림을 그리면서 그림 속에서 오히려 많은 것을 직시하고 깨닫는, 그리고 자신의 두려움까지도 그림에 의지하는 예술가로서의 삶은 마치 오랜 수행 속에서 진리를 직시하는 혜안이 생긴 수도승의 경계와 같다. 성철 스님이 이 세상을 떠나기 직전에 '산 채로 무간지옥으로 떨어지는구나!'라고 탄식했듯이, 오랜 수행을 통해 일정 부분 경지에 오른 사람과 비슷한 면이다. 그는 마치 그림을 통해 삶의 끝을 보고 경험한 듯 결코 평범하지 않은 한 사람의, 그리고 고독한 예술가의 모습을 보여준다.

## 3. 화신(化身)으로서의 그림

보통학교 1학년 때는 그림을 잘 그리는 아이로 한 일본인 교사의 눈에 들었으며, 한번은 대청마루의 커다란 흰 벽에 신나게 그림을 그려 외할머니로부터 매를 맞았다. 열일곱 살에는 집안 어른들 사이에서 그를 결혼시키기 위한 혼담을 듣게 되었다. 그러나 그는 결혼에 전혀 관심이 없었기에 위기 상황을 어떻게든 모면하려고 미친 사람처럼 처

신하였다. 다듬잇돌 위에 올라가 해괴한 행동을 하는 등 진짜 미친 사람처럼 보여서 집안이 발칵 뒤집어졌다. 이 일이 있은 후 천경자는 결혼을 뒤로 한 채 1940년 열일곱의 어린 나이에 일본 동경으로 유학을 가게 된다. 일본에 도착한 후 확연하게 다른 일본 문화로 인해 심경에 많은 변화가 생겼으며, 외할아버지가 손수 지어준 옥자(玉子)라는 이름을 경자(鏡子)로 바꾸고 본격적인 그림 인생에 빠져들게 되었다. 이처럼 어려서부터 예술가적 운명의 소유자에 걸맞게 무언가 드라마틱한, 어떤 피할 수 없는 무대 위에 선, 마치 슬픈 운명을 노래하는 듯한 소설 같은 삶이 그림처럼 펼쳐졌다.

천경자는 앞서 잠깐 언급하였듯이 육감적(六感的)으로 타고난 화가였다. 마치 혼의 예술과도 같은 인물이나 매우 무표정하면서도 철저하게 고독한 여인의 모습으로 관심을 끌었다. 자신의 분신 같은 여성들의 표정은 상념 그 자체라고 할 정도로 내면의 형상을 잘 드러내고 있으며, 하나같이 말이 없다. 그의 이처럼 독특한 여성의 모습은 동경여자미술학교에서부터 시작되었다. 당시 동경에서는 현재 진행형의 세계 미술이 펼쳐지고 있었으며, 당시 일본의 미술은 주지하다시피 우리보다 한참 앞서가고 있었다. 천경자가 입학한 동경여자미술학교 역시 서양화 전공 수업에서는 당시 최첨단을 가고 있던 입체주의, 구성주의, 야수파 등에 대한 강의나 실기가 이루어지고 있었다. 대부분의 학생들이 현대미술에 매료되어 서양화를 전공으로 택하는 분위기였다. 그러나 천경자는 일본에 있는 학교였기 때문에, 그리고 일제강점기였기 때문에 한국화과는 당연히 없었으므로 서양화 대신 차라리 일본화를 택하였다. 비록 한국의 제대로 된 채색화에 미치지는 못하였지만 일본화에도 동양적이며 곱고 섬세한 면이 있어 그의 마음을

**조부**
1943년, 153x127.5cm, 종이에 채색

움직였던 것이다. 이런 연유로 시작하게 된 일본화에서 그는 많은 것을 배우게 된다. 모델을 직접 관찰해 가면서 인체의 골격을 자세하게 묘사하고 표현해 내는 공부를 하게 된 것이다.

그는 일본유학 2년 만에 제22회 조선미술전람회에서 자신을 지극히 아끼고 사랑해 준 외할아버지를 그린 작품 〈조부(祖父)〉로 입선하게 되면서 그림 속으로 더욱 빠져들게 된다. 이듬해에는 자신의 외할머니를 그린 〈노부〉라는 작품을 조선미술전람회에 출품하였다. 그에게 있어서 어린 시절은 예술 세계를 구축하는 데 매우 소중한 배경이 된다. 그는 여느 작가들과는 달리, 작품을 그리는 바탕이자 토대를 자신의 삶과 환경 그리고 자신만의 공간으로 한정하였는데, 여기서부터 예술적인 상상력이 표출되는 매우 흔치 않은 경우이다. 그가 아프리카나 남미 등 세계 어느 곳을 가든지 그의 화면에는 자신의 화신처럼 느껴지는 목이 긴, 슬픔과 상념에 잠긴 듯한 고독한 여인이 일관되게 그려졌다. 어느 곳에 가 있든지 그가 심상으로 받아들이고 표출시킨 것은 늘 남도의 향수였고 자신의 내적 형상이었다. 그만큼 자신만의 내적 이미지와 에너지를 소중하게 생각한 듯하다. 소중하게 생각했다기보다는 그림을 그리는 데 있어 가장 확실하게 표현할 수 있는, 가장 자신 있는 영역이기 때문이었는지도 모른다.

화가이기 이전에 한 사람의 여성으로서 섬세하고 섬약한 자신의 삶에서부터 끊임없이 표출되는 여성적인 에너지가 그의 그림에 오롯하게 드리워진다.

다이아몬드 같은 빗물을 인 클로버 밭 샛길을 걸어 올라가니
바야흐로 신록을 머금은 나무숲 언덕에 이른다. 멀리 무등산이

**내 슬픈 전설의 22페이지**
1977년, 43.5x36cm, 종이에 채색

바라다 보인다. 비 때문에 그렇게 보이는가, 흡사 청묵으로 그린 남종화(중국 회화의 하나)처럼 아름답다. 촉촉한 녹색에 취해 자꾸 멀어져 가기만 하는 무등산을 바라보니 갖가지 지난 일들이 스쳐가는 것이었다.[6]

화가 천경자에게는 주위의 모든 것이 그림이었고 아름다움이었다. 어린 시절을 보냈던 고흥의 갯벌, 짠 냄새 물씬 풍기는 바람, 자그마한 마을 뒤안길 등은 모두 소중하게 간직해야 하는 자신의 몫이었는지도 모른다. 어느 곳을 가든지 남도의 향취는 풍겨졌으며, 그 향기와 더불어 있는 목이 긴 여인의 모습은, 때로는 이웃의 길자 언니였고 때로는 사랑에 지친 자신의 피폐해진 몰골이었다.

4. 뱀과의 인연

비가 부슬부슬 내리던 어느 날 담장을 넘어 들어온 한 마리의 뱀을 보기 위해 서둘러 우산을 쓰고 나갈 만큼 천경자의 삶은 소박하고 평범하였다. 그는 서른 살 넘어 상처로 얼룩진 자신의 모습을 바라보며, 비애와 분노와 그것을 오히려 즐기는 독특한 예술적 감성을 담아 <내 슬픈 전설의 22페이지>라는 그림을 그린다.

어두컴컴한 방에서 불을 들고 파경을 향하여 가는 희곡의 어느

---

6) 천경자, 꽃과 영혼의 화가 천경자, 랜덤하우스 중앙, 2006, p.41.

**생태(生態, Coiled)**
1950~1952년. 84x60cm

주인공이 되어있는 것처럼, 나는 자신의 비애와 분노를 즐기며 예술을 구가하고 싶은 이상한 정신의 여백을 느낀다. 30이란 연륜을 내 몸에 휘감고 뚜렷이 거울 속에 박힌 자화상을 바라다본다. 나에게 예술에서 오는 '딜레마'는 아직도 많고, 또 전도가 요원할수록 그것은 더 많아져야 할지도 모른다. 생활에서 오는 '딜레마'는 뱀을 그리게 할 때가 있었다. 뱀이란 주제가 내 생명과 예술을 연장시켜 준 사실을 나는 알고 있다.

〈천경자의 글 중에서〉

서른 살에 쓴 자화상은 매우 참담하다. 예술가로서 보이지 않는 삶의 딜레마에 처한 것이다. 그의 말대로 이때부터 그의 삶에 있어서 슬픈 전설의 시대가 시작되고야 만 것이다. 그는 서른이 되기 한두 해 전쯤부터 뱀을 그리기 시작하였다. 스물일곱 살인 1951년에 그린, 서른다섯 마리의 꽃뱀들이 뒤엉켜있는 모습의 그림이 세상의 빛을 보게 된 것은 1953년도에 있었던 부산구락부화랑의 전시로부터였다. 당시 우리의 사회는 유교적 전통으로 대단히 폐쇄적이고 보수적인 분위기였다. 이때는 예쁘고 아름답게 그려진 그림이 주로 인정받던 시대였다. 여류 화가라는 것도 생소한데, 한두 마리의 뱀도 아닌, 서른다섯 마리의 뱀이 우글거리는 이 그림은 그림에 있어서 고정관념에 젖어있던 사람들에게 충격 내지는 쇼킹한 사건이었다. 애당초 이 그림은 대한미협전에 내려고 공을 들여 그린 그림이었다고 한다. 그런데 너무 혐오스럽고 충격적인 그림이라 다른 그림들과는 달리 이 그림은 전시할 수가 없게 되었다. 그래서 건물 안에 있던 다방의 주방 한쪽 구석에 두게 되었는데, 그게 소문이 나면서 많은 사람들이 뱀 그림을 보러

들락거렸다. 그런가 하면 광주 YWCA 건물의 한 다방 겸 전시장에서는 뱀 그림을 보기 위하여 사람들이 장사진을 이루었다.

그가 뱀을 그리게 된 동기는 그의 말처럼, 자신의 비애와 분노를 즐기며 예술을 구가하고 싶은 이상한 정신의 여백과 생활에서 오는 딜레마였다. 그는 뱀을 욕망과 색정(色情)과 독기의 화신으로 묘사하게 되었다. 뱀을 삶에서의 강인한 생명력과 저항의 원인자로 생각하여 더욱 강렬하고 예리한 뱀들을 자신의 그림 여기저기에 그려 넣게 된다. 이처럼 천경자의 뱀은 자신의 삶이나 생각에서 비롯되거나 직간접적인 연관 관계에서 소재로 활용되어 그려지게 되었다는 점에서 흥미롭다. 그가 그린 뱀들 역시 그의 슬픈 이야기의 한 페이지처럼 자전적인 감정을 밑바탕으로 전개되는 자신의 화신으로서, 인물화와 풍경화를 막론하고 그의 작품에 그려 넣어지는 경우가 많아졌다. 이 뱀은 천경자에게는 절대 이질적인 존재가 아니며, 자신의 이미지를 더욱 또렷하게 보여줄 수 있는 존재가 되었다.

## 5. 한국적인 색과 형을 구사한 화가

한때 천경자의 그림은 한국화나 동양화가 아닌 일본화 혹은 서양화 같다는 이야기가 항간에 떠돌았다. 그도 그럴 것이 다부지게 진한 색채와 일본 유학 경력이 전문가들에게도 오해와 편견의 소지가 되었던 것이다. 그러나 정작 천경자 본인은 한국의 채색화를 전개하고 있다는 확신과 자신감으로 차있었다. 한편으로는 서양화를 그리고 싶을 때도 있었지만 우리의 얼이 담겨있는 우리의 채색화를 등질 수는 없

었다. 그가 동경여자미술학교에서 서양화가 아닌 일본화를 배운 것은 일본화가 서양의 현대미술보다는 동양화나 한국화에 더 가까웠기 때문이라고 할 수 있다. 곱고 섬세한 면이 있는 일본화가 서양의 유화보다 더 한국화의 정서와 근접해 있었던 것이다. 당시는 일제강점기였기 때문에 한국화를 그리는 것은 엄두도 못 낼 때였다.

천경자는 여성이기 때문인지 화려한 색을 좋아하는 성향을 지녔다. 그가 한때 서양화를 하고 싶어서 갈등했던 이유는 서양화가 강하고 화려한 색을 사용한다는 점 때문이었다. 그러나 어쨌든 그는 한국화에 대한 미련을 버리지 못하였다. 화려한 색상을 좋아한 만큼 그는 서른 살을 넘어서면서부터 더욱 환상적인 그림을 그려나갔다. 1954년에 서울로 올라온 그는 마치 꿈에서나 보는 듯한 환상과 신비로움이 넘치는 그림들을 본격적으로 그리게 된다. 1950년대 초반까지 그렸던 뱀을 소재로 한 그림이나 〈내가 죽은 뒤〉와 같이 허연 뼈만 달랑 남아있는 무게가 있고 콘셉트가 있는 그림에서 벗어나, 1950년대 초중반부터는 생활의 염려에도 불구하고 더욱 활기가 넘치는 그림을 그렸다. 30대에 접어들었던 이 무렵은 치열함을 느낄만한 제재들을 가지고 열심히 그림을 그리는, 그 어느 때보다도 삶의 진정성을 체험하게 되는 시절이었다. 그는 일본 신여성들이 신고 다니는 뾰족구두를 갖고 싶어서 그것과 비슷하게 생긴 돼지발, 소발을 바라본 적이 있으며, 〈노점〉이라는 작품으로 조선미술전람회에 처녀 출품했다가 낙선 소식을 듣고 홀로 학교 기숙사에서 울기도 했다. 그러나 차츰, 당시의 혼란스러운 사회와 개인적인 시련에 당당하게 맞서는 강인함을 보이게 된다.

화가 천경자가 한창 화가로서의 꿈을 펼쳐가던 젊은 시절에는 일제

강점기의 막바지였기에 시대 상황이 매우 좋지 못하였고, 화가로서 본격적으로 활동하기 시작한 광복 후인 1940년대에는 친정이 몰락하는 비운을 겪게 되었는데, 이와 관련하여 그는 다음과 같은 고백을 한다.

> 나는 전쟁, 해방이라는 시류에 말려 흔히들 말하는 행복한 결혼은 하지 못했고 부딪혀 오는 어두운 운명에 저항해야 했다. 말이 운명이지 그 시대에 내가 겪어야 했던 소위 고생은 인과응보였다고 해야 할까, 앞서 말한 비애서린 감상, 끝없이 새롭게 펼쳐진 자연을 너무 사랑한, 현실을 보는 눈이 초현실적이었다고 할까, 꿈과 현실을 분간하지 못했던 것이다.
>
> 〈천경자의 글 중에서〉

## 6. 〈미인도〉와 한국미

천경자는 가장 처절한 아픔을 겪었던 시대에도 그림을 아름답고 화사하게 그리기를 주저하지 않았는데, 화사한 자신의 그림과는 달리 그의 마음과 생활은 퍽이나 외롭고도 우울했다. 이러한 외로움과 우울함은 비단 천경자뿐만이 아니고 당시 많은 사람에 공통되는 시대적·민족적인 현상이었다. 당시는 일제의 폭압에 이어진 전쟁의 상흔 속에서 생계를 이끌어가는 것이 가장 큰 문제일 수밖에 없는 암울한 현실이었다. 천경자의 삶도 여기서 자유로울 수는 없었다. 그럼에도 불구하고 천경자는 붓을 놓지 않고 굽힘없이 화가로서의 꿈을 키워나간다.

천경자의 그림에는 화려하면서도 고독과 아픔과 우울함이 공존하는

신비로운 분위기의 여인의 모습이 굳혀지게 되었다. 얼굴 모습으로, 혹은 전라의 모습으로 시대상과 자신의 모습을 잔잔하게 드러내는, 신비스럽고도 깊은 감성이 흐르는 듯한 여인의 모습이다. 이는 우리 삶에서 비롯된 우리 시대의 잔상으로서 한국 근현대 초기의 삶의 모습과 애환을 투영시킨 걸작인 것이다. 이처럼 가장 한국적인 그림을 한때 일부에서는 일본화를 전공했다는 이유만으로 일본화라고 매도하는 일이 벌어지기도 하였다. 그때 천경자는 한편으로는 자신의 그림의 제목처럼 슬픈 전설의 한 페이지를 써내려가고 있었을 것이다. 천경자는 당시 채색으로 그림을 그리던 화가들이 수묵으로 전환하는 것을 보며 어떤 생각을 하였을까. 예술의 생명은 창조에 있는데 자신의 내면세계와 환경을 통해 평생 창조성이 두드러진 그림을 그려온 화가의 그림에 일본의 잔재가 남아있었을까. 이 역시도 우리 시대가 남긴 슬픈 이야기가 아닐 수 없다.

〈미인도〉는 최근 위작 여부를 놓고 논란의 대상이 되었다. 그 그림을 그린 화가 본인이 가품이라는데도 굳이 그림의 진위를 가리겠다고 했다. 이 그림을 놓고 과학적이니 비과학적이니 해 가면서 진위 여부를 가리다가 진품으로 결론이 나자 이에 반발한 유족들이 진정서를 제출한 상태이다. 천경자처럼 삶 자체가 그림인 화가는 작품을 낳는다. 그러므로 자신이 그린 그림은 정확하게 알아볼 수 있다. 우리가 살고 있는 이 시대가 천경자의 한국화를 일본화로 치부하던 당시와 별반 차이가 없는 것 같아 무거운 마음이다.

# 3

한국의
화가
이우환

1. 이우환의 삶

한국이 낳은 대표적인 작가 이우환은 국제무대에서 명성을 쌓으며 그 작가적인 역량과 예술세계를 검증 받아온 세계적인 작가이다. 현대 미술사에서도 중요한 흐름을 차지하고 있는 그의 예술 세계는 변화와 사유 속에서 지금도 끊임없이 펼쳐지고 있다. 그러나 그의 작가적 역량은 국제무대에서의 명성에 비해 국내의 일반인들에게는 그다지 널리 알려지지 않은 듯하다. 이는 그의 작품 활동이 국외에 비해 국내에서는 상대적으로 그리 많지 않았고, 그의 작품과 예술 사상이 철학적이고 이론적이기 때문에 일반인들이 접근하기에는 쉽지 않기 때문인 듯하다.

이우환은 경상도 어느 산골 마을에서 4남매의 외아들로 태어나 전통적인 유교 가문에서 성장했는데, 고전과 문학에 뛰어난 어머니의

교육 아래 다섯 살 때부터 동초 황건용(黃見龍)에게서 시서화를 배웠다고 한다. 황건용은 동양 사상의 기본을 체득시키기 위해 그에게 끊임없이 점과 선을 치도록 했는데, 초겨울이면 늘 동경 속에서 기다리며 황선생님한테서 배웠던 유년 시절의 교육은 지금도 이우환에게 강한 이미지로 남아 있다. 이런 연유로 그에게 있어서 그린다는 것은 점을 찍거나 선을 그리는 것으로 인식될 정도였다. 그는 서울사대부고에 입학하면서 끊임없이 글쓰기와 독서를 즐겼다. 그 즈음에 한국·세계 고전을 많이 읽었고 신춘문예에 당선되었다. 그는 이 무렵에 당시 교사였던 장두건, 서세옥과 친분을 유지하여 미술에 대한 이야기를 많이 듣게 되었다. 이듬해에는 서울대 미대에 입학하여 한 학기 동안 다녔고, 1956년 일본 밀항을 결심하고 그해 여름 마침내 밀항을 결행하였다. 처음에는 일본말이 서툴러 동경에 있는 어느 대학에서 일본말을 배우기 시작하였으며, 이후 주로 일본에서 본격적으로 활동할 수 있다는 생각으로 미학, 사회학 등 다양한 학문을 공부하면서 미래의 화가로서의 꿈을 키워 나갔다. 다쿠쇼쿠(拓殖)대학에서 일본어 등을 공부한 그는 2년 후인 1958년 니혼(日本)대학 철학과에 편입하였고 여기서 하이데거나 니체, 현상학, 구조주의 등 다양한 현대 철학을 두루 공부하게 되었다. 그는 대학 시절에 단지 서양의 문화와 학문만이 아니라 청소년기부터 관심이 많았던 동양철학과 미학, 특히 노장과 불교 사상 등을 공부하였다. 이러한 학문적인 접근은 이후 그의 창작과 글쓰기에 많은 도움이 되었다.

이우환은 청년기부터 동년배 예술가들에 비해 특유한 행보를 보여 왔다. 그림을 그리는 예술가를 꿈꾸어 왔지만 한편으로는 소설을 쓰는 문필가로서의 꿈도 지니고 글을 썼으며, 1961년 철학과를 졸업한

후 '봉화'라는 연극 그룹을 만들기도 하였다. 한편으로는 희곡을 쓰기도 하였는데 그의 작품 〈슬픔을 넘어서〉는 직접 희곡을 쓰고 연출도 했던 작품으로 알려져 있다. 그는 니혼대학 문학부 철학과를 졸업할 즈음에 학부 기관지인 『파토스』에 졸업생 대표로 '비'라는 시를 게재했다. 이 시는 한국인으로서 일본 땅에서 느낀 암울함과 식민화된 심경을 은유적으로 표현하고 있다.

### 비

언제 그칠지도 모르는 비다.
모든 것은 빗속에 있어
많은 것들이 비에 휩쓸려 간다.
비에 젖지 않으려고
어떤 사람은 우산을 쓰고
어떤 사람은 집 안에 틀어박혀 있다.
그러나 우산을 쓰고 걷는 사람도
집 안에 있는 사람도
그리고 집과 우산이 없는 사람도
모두 마음속부터 젖어 있다.
이미 어디를 가더라도
비가 새지 않는 곳이 없다.
이제 비는 하늘에서가 아니라
우산 아래에서
지붕 아래에서

**관계항 Relatum,**
1979. 1993년. 180x120x240cm. 철판, 돌.

마음속에서

내리고 있다. (중략)

　장문으로 된 이 시는 전문을 보건데 자신과 민족의 암울한 심경을 궂은비를 보는 사람의 심경을 빌어 적어내리고 있다. 이처럼 이우환은 상당한 문학적인 재질을 가진 예술 학도였다. 이우환은 문학으로부터 철학, 미술에 이르기까지 관심을 갖게 되었고, 대학에서 철학을 전공한 학도답게 「사물에서 존재로」라는 평론으로 일본 미술계에 등단하면서 본격적으로 미술 활동을 하게 되었다. 1969년 일본의 미술 출판사에서 주최한 미술평론이 입상하면서 1960년대 후반 모노하 운동을 대변하는 작가이자 이론가로서 확고한 위치를 확보하게 된다[7]. 그 후 작업과 예술철학 그리고 미술비평을 함께 접목시켜 비평과 회화와 조각을 지속적으로 발표하면서 그의 예술에 부합되는 치밀한 논리를 바탕으로 한 작품들을 국제적으로 전개시켜 왔다.

## 2. 지식인으로서의 가치관

　이우환의 삶을 통해서 우리는 그가 오랜 시간을 일본에서 생활하였다는 것을 알 수 있다. 그의 일본 생활은 대단히 예술적으로 열정적이었고, 자존적이었다. 일본에서 본 한국의 상황이 그의 눈에는 그리 탐탁지 않았다. 그가 예술가로서 본격적으로 활동하기 시작한 1970년

---

7) 이준, 「만남을 찾아서-이우환 회고전의 의미」, 『이우환』, 삼성미술관, 2003, p.9.

대 한국의 상황은 군부에 의한 통치시대였다. 당시 일본에는 한반도의 통일을 주창하는 이영근을 주축으로 하는 재일 한국인 모임 단체가 형성되어 있었다. 이 단체는 재일 한국인 모임을 통해 당시 한국에서 이루어지고 있었던 군부 통치를 비판하였다. 이우환은 이 단체를 통해 남북통일 운동과 군부 통치에 대해 비판적인 자세를 취한다. 이러한 일련의 상황들을 당시 박정희 정권의 사람들은 곱게 볼 수만은 없었을 것이다. 그 당시 일본 소재의 재일교포 단체들이 벌이는 통일에 대한 시각이 국내에서는 대단히 민감한 문제였다. 그는 이러한 민감한 때에 우장홍(寓章興)이라는 가상의 인물로 남북해방 20년사와 같은 책을 집필하며 변화의 중심에 서있었다. 그의 이 글들은 북한에서 간행된 조선문학이나 북한 언론 등을 통해 흘러나갔다.

이처럼 이우환이 청년 시절 일본에 거주하며 군부 통치를 비판하고 남북통일을 지지했다는 사실은 그의 예술가로서의 시야가 단순히 예술적 영역에만 머무르고 있지 않았다는 점을 잘 나타낸다. 지식인으로서 어느 한편으로 치우치지 않고 열린 마음으로 상황을 정직하게 직시하여 이를 실천할 수 있는 용기를 가졌다는 점에서 이우환의 예술적 역량과 폭이 남다르다는 것을 알 수 있다. 그럼에도 그는 군부 통치 시절에 국내로 들어오면 자숙하는 자세를 견지하였다. 당시 국내에서는 그를 불순한 공산주의적 성향이 있는 인물로 판단하였고, 1974년 봄 귀국했을 때는 화가 박서보의 집에서 정보부원에게 납치되어 빨갱이 혐의로 6일 동안 갖은 취조와 고문을 당한 뒤 풀려나왔다.[8] 중앙정보부에 끌려가 6일 동안 고초를 겪을 때의 그의 마음은 말로 형

---

8) 『이우환』 「년보」, Samsung Museum of Modern Art, 2003, p. 146.

언하기 어려울 정도로 힘들었을 것이다. 조국이 비민주적인 후진 국가의 모습이었기 때문이다. 이런 일이 발생하게 된 것은 그가 일본에서 양심적이자 진심어린 마음으로 한국의 통일을 바라는 여러 실천적인 행동을 해왔기 때문일 것이다. 그는 한국에서 태어나 공부한 한국의 청년으로서 조국을 아끼는 마음으로 조국의 잘못된 점을 비판하는 깨어있는 지식인인 것이다.

## 3. 민족애와 조형

1970년대만 해도 이우환은 한국에 크게 알려져 있지 않았다. 그가 추구하는 모노하가 무엇인지도 또 그와 관련된 중요 글들도 소개되지 않은 상황이었다. 하지만 이우환은 한국의 현대 미술의 중심에 서 있는 예술인들과 꾸준하게 접촉하면서 한국미술계를 정확하게 파악하고 있었다. 1960년대 말부터 불기 시작한 옵아트 형태의 미술은 한국과 일본의 현대미술을 추구하는 작가들에게는 주목의 대상이었다. 당시 일본은 현대미술을 전개시킬 수 있는 역량이 우리보다 한참 앞서나가고 있는 상황이었는데, 아마도 한국 미술계에 있던 현대미술의 대표자 격인 몇 예술인들은 이러한 일본의 미술 상황을 예의주시하면서 작품을 제작한 듯하다. 1965년 일본과 정식으로 국교가 수립된 후로 만 3년 후에 개최된 한국 현대회화전에 갑자기 등장한, 당시 일본에서 유행을 하던 옵아트 작품들이 한국 현대미술의 정체성에 의심을 품는 계기가 되었다. 이로 인해 당시 일본의 신문들은 '한국의 현대미술 역시 일본의 영향을 받은 것 같다.'라는 논조의 기사들을 쓰게 되

**점에서 From Point**
1984년. 227x182cm. 캔버스에 유채

었고, 상당한 논란들이 있었다. 이는 이우환의 마음을 편하게 하지 못했던 것 같다. 서울신문은 미술평론가 오광수의 견해를 빌려 한국에서 갑작스럽게 몇 작가들에 의해 유행한 옵아트를 기사화하였다. "한국에서도 금년 들어 오프아트의 유행현상을 몰아왔다. 그러나 시각적 반응을 일으키는 시각물이 아니라 전 시대적 구성이 태반이라는 것은 오프아트를 정확히 소화시키지 못했으며 아직 기술적으로 엄격한 차이가 있기 때문이라고 미술평론가 오광수씨는 보고 있다."[9)]

당시 한국의 옵아트 작가들의 작품에 대한 일본의 시선은 곱지 않았다. 급조되듯이 형성된 한국의 옵아트 경향의 작품들은 눈치보기식의 작품들처럼 비춰졌고 현지에서 결코 좋은 반응을 일으킬 수 없었다. 박서보, 하종현, 유영국 등 여기에 참여한 작가들이 모두 그런 것은 아니겠지만 어쨌든 당시 한국 현대미술을 하는 작가들 중에는 무분별하게 서양의 현대미술을 탐닉하려는 이들이 적지 않았던 때라 한편으로는 이해되기도 한다. 이런 분위기는 일본에서 활동하던 이우환에게 결코 달가운 소식이 아니었다. 이런 연유 등으로 그는 한국현대회화전에 대해 일본 도쿄국립근대미술관에서 주최한 좌담회에 참석하게 되었는데, 여기에는 권옥연, 김종학, 유영국, 이세득도 참석하였다. 여기서 이우환은 '한국 현대미술에는 오프적인 성향이 강하다는 전제하에 이들 작가의 옵아트적 성향은 논리적인 전개보다는 단순하게 색을 좋아하는 민족적인 기호가 예로부터 잘 연결되어 나타난 현상이라고 전제하고, 이를 보다 논리적으로 다룬다면 보다 한국적인 옵아트의 양식이 나올 수 있다.'라고 격려와 희망적인 발언을 하였

---

9) 「전위예술-한국에 유행 몰아온 오프아트, 미술의 뉴아이디얼리즘」, 『서울신문』, 1968. 06. 20

다.[10]

이는 한국미술에 대한 이우환의 평소의 관심과 애정이 드러난 말이라 할 수 있다. 그가 한국 미술이 처한 상황을 잘 알고 있었으며 한국미의 특징을 이해하고 있었음을 단적으로 보여준다. 그의 이러한 관점은 그가 전개시킨 동양과 한자문화권의 감성에서도 나타난다. 이는 그의 예술관이나 민족적 정서 등이 한국의 여느 작가들보다도 뚜렷하였음을 의미한다. 당시 그가 여느 작가들에 비해 더욱 돋보이는 점은 1970년 초부터 일본 안에서 전개된 모노하 운동에 이우환만의 예술철학으로 다른 작가들에게 중요한 영향을 미쳤다는 것이다. 그는 한국인 작가라는, 당시 일본 내에서 자유롭지 못한 경력의 소유자임에도 불구하고 자신의 이론과 작업을 바탕으로 서양의 모더니즘의 경향을 탈피하고 동양적 요소들로서도 현대 미술의 양식을 새롭게 전개시킬 수 있다는 확신과 가능성을 우리들에게 보여 주었다.

이우환의 예술세계와 예술론은 참신성과 논리적 예술성을 지니고 있으며, 동양적인 사유 형식과 예술 방법이 현대 미술에서 중요한 역할을 할 수 있다는 것을 보여준다. 그는 철학이나 과학, 심리학 등 모든 대상에 대한 인식이나 사유가 인간중심이라는 점을 자각하게 되었는데, 이는 그가 예술 방향을 전환하는 중요한 계기가 되었다. 이우환은 인간들의 사유를 중심으로 한 창조보다는 자연의 질서 속에 존재하는 그 자체로, 세계로 다가갈 수 있다고 보았다. 그의 이러한 사유는 일본의 철학자 니시다기타로(西田幾多郎)의 철학에 공감한 때문이기도 하지만, 무엇보다도 한국적인 삶과 동양적인 인생관이 내재되어 있었

---

10) 本間正義, 「韓國現代繪畵展을 보고」, 『공간』, 1968. 09

기에 가능하였을 것이다. 이우환의 예술적 사유 방법은 존재 그 자체를 절대적 진리로 인정하는 하이데거식의 사유 방법과 유사하긴 하지만, 그보다는 노장적 사유 방식과 선적인 사유에서도 영향을 받았다고 간주된다. 다시 말해 그의 작품에는 무위 속의 정중동(靜中動) 같은 최소한의 예술적 행위 외에, 모든 것은 절제된 조화로움 속에 간이(簡易)와 같은 상호관계로 연결되어 있는 특성들이 있다. 그의 작품은 물 자체가 지니고 있는 각각의 대상을 새로운 공간과 형태 가운데서 그들의 존재를 절대적 진리에로 조응시켜 나간다.

모노하를 바탕으로 한 이우환의 미학과 창작 활동은 국내뿐 아니라 일본 등 국제적으로도 대단히 주목받았고 선망의 대상이 되어왔다. 그가 한국과 일본 미술계뿐 아니라 서양의 미술계에도 많은 영향을 주는 대단한 화가이자 이론가로 자리매김함은 결코 우연한 일이 아니다.

## 4. 모노하의 열정

모더니즘적인 철학과 사고에 한계가 느껴질 무렵 일본의 문화와 사회적 상황도 상당한 난관에 봉착하게 된다. 이것은 서구적 산업사회가 낳은 비정상적인 문명사회 아래서 발생된 기형적인 것으로 문화미술에 많은 관심을 가진 일본도 비껴갈 수 없는 상황이었다. 현대 일본을 대표하는 진보적인 사상가인 오시모토 다카이의 대표적 책이라 할 수 있는『공동환상』과 같은 책에 공감할 수밖에 없는 것이다. 1970년대 일본의 극좌테러단체인 적군파가 산장에서 벌린 엽기적인 동료 살해 사건이나 일본주의 좌절로 자살한 미시마 유키오, 혹은 1990년

**조응 Correspondence**
2003년. 181.5x227cm. 캔버스에 유채

대에 발생한 지하철 독가스 살포로 세상을 놀라게 했던 오옴진리교 사건이나 자신을 무고의 위치에 두고 타자의 모순이나 불의를 규탄함으로써 자신이 마치 그 악에서 벗어나 있다고 보는 발상을 다룬 다카하시 가즈미의 『나의 해체』와 같은 책이나 전자음과 자연음을 사용하는 모노 연주 등은 이우환이 생각하는 모노하적인 요소들을 담고 있다. 이처럼 이우환이 생각하는 모노하는 열린 개념이다. 모노하의 창작 정신은 어떤 이미지를 만들거나 표현하기 위해 구성하지 않는, 형태나 방향이 정해지지 않을 정도로 자유로운 분위기이다. 다시 말해 기존의 모든 것을 내려놓고 새로운 세계로 접근하는 것이다. 따라서 이것은 그의 삶에서도 볼 수 있다. 그는 대학 1학년 때 일본에 건너가 평생을 살았다. 그러나 그는 일본인이라거나 동양인이라는 생각에는 별로 흥미가 없다. 마치 유목민처럼 설정된 상황대로 흘러가는 것이다. 그래서 그는 "일본을 토대로 활동을 한다거나 동양주의라고 하는 것 등에는 관심이 없다."라고 말한다.[11)]

이처럼 소박한 생각을 지닌 이우환의 삶과 모노하 미술에 대해 많은 비평가들은 비평적인 시각을 보여주지 못했다. 오히려 이우환 스스로가 모노하에 관련된 글을 썼다. 자신의 모노하의 세계에 대한 비평을 은근히 기대하였는지도 모른다. 아마도 모노하의 존재 방식과 시대 상황을 이해하기가 모호했고 관련 요소들도 여러 가지였을 것이다. 모노하는 1960년대 후반 일본에서 발생하여 일본을 중심으로 관심의 대상이 되었다. 그러면서도 일본의 미술계에서도 모노에 대하여 정확히 인지하기는 어려웠던 듯하다. 모노하라는 어휘는 우리에게도

---

11) 장준석, 이우환 인터뷰, 2006. 7. 22

낯설었다. 그래서 이우환에 대한 접근이 더 어려웠을 듯하다. 지금도 이우환의 작품을 박서보나 하종현의 단색화와 같은 부류로 생각하는 것도 이와 같은 현상이라 할 수 있다. 특히 1980년대 민주화운동 즈음에 그의 작품을 서구 모더니즘과 동일시하여 한국적 미니멀로 분류하는 오류도 있었다.[12] 이는 모노라는 단어가 지니는 복합성 때문이다. 일본에서는 모노를 '물(物)'의 개념으로 생각하기도 한다. 한편으로 모노는 '위엄', '어마어마함', '미칠 것 같음'의 의미를 지닌다. 또한 '조화로움'의 의미를 지니기도 한다. 조화를 이루며 섬세한 정감의 세계에로 들어가는 것이 모노하의 성향이라 생각된다. 전혀 다른 속성의 물(物)들이 조화롭게 정감을 나누는 공간으로 생각해 볼 수도 있을 것이다. 마치 안견이 몽유도원도를 그렸는데 그림 안에 조화롭고 아름다운 이상세계가 존재하고 있듯이 말이다.

그러나 이우환의 작품에 이러한 틀에 박힌 모노의 콘셉트를 대입시킨다면 문제가 발생할 수도 있을 것이다. 이우환이 생각하는 모노는 살아있는 생명력이자 현재진행형의 절대적 존재일 수 있기 때문이다.

## 5. 한국적 작업 세계

이처럼 그의 작업의 주된 관심사는 새로운 시공 속에서 새롭게 대상화된 하나의 작품이 세계와의 만남을 통해 어떠한 생명력을 확보하느냐의 여부에 있다고 할 수 있다. 이렇게 태어난 생명력을 지닌 존재

---

12) 김미경, 「모노하·이우환·모노크롬-한국현대미술과 타자로서의 이우환 다시 읽기」, 『월간미술』, 2002. 12

는 작가의 언어적 행위나 표현적 의미 가운데 존재하는 예술적 공간만이 아닌, 타자가 느끼고 공감하며 참여하여 이루어내는 열려진 세계를 의미하며, 작품과 타자와의 만남은 그의 예술에 내재된 본질적인 문제를 의미한다. 그는 작품이란 세계와의 만남을 이끄는 하나의 구조라고 보며, 자아와 사물이라는 양자가 서로 교차하며 만남이 실현될 수 있는 장소가 미술의 영역이나 언어의 영역에서 가능하다고 보았던 것이다. 이우환은 만남이 실현될 수 있는 장소는 곧 관계와 결합이 되는 바로 그곳으로서 구조와 불가분하게 연계되어 있다고 생각하였으며, 관계가 형성되고 내용이 올바르게 이해될 수 있도록 객관화하는 방식의 일환으로 열린 의미의 글다듬기의 작업을 병행하였다.

이우환의 작업세계를 위한 제재들은 유리와 철판, 돌, 강철, 목재 등 다양하다. 그는 이러한 제재들이 갖는 서로 다른 특성들을 조화시켜 하나의 작품으로, 혹은 한 공간 안에 전시한다. 조각난 유리판과 돌 혹은 이질감이 느껴지는 철판과 돌, 듬성듬성 연속적인 붓 자국으로 이루어지는 2차원적 평면의 캔버스 등은 이우환의 창작세계에 매우 중요한 역할을 한다. 작가 이우환이 일본 속의 이방인으로서 지금까지 존재해온 것처럼, 돌이나 깨어진 파편을 지닌 유리판, 철판들도 모두 서로 전혀 다른 속성을 지닌 물질들이다. 일단 이우환은 이 물질들을 사용하여 새로운 속성을 지닌 물질로서 현장 상황 자체를 있는 그대로 보여준다. 이우환에게 있어 이 물질들은 물질 원래의 상태를 재해석하고자 하는 것도 아니고 자신이 의도하는 것을 보여주고자 하는 의미도 아니다. 오히려 이우환이 전시장에서 관계항으로 제시한 이 물질들은 그가 의도한 것 이상으로 많은 것을 제시해주며, 또 우리는 그의 작품을 상이한 상황에서 각각 다르게 느끼고 해석하는 것이다.

이해란 생산적인 노력이며, 이러한 과정에서 우리의 선입견은 의미에 맞게 수정될 수 있는 것이다. 개별성과 단독성을 지닌 그것들의 고유한 공간은 새로운 관계를 구축·형성하며 우리의 고유한 영역인 이해를 입맛에 맞도록 새롭게 자극하는 것인지도 모른다.

이런 의미에서 이우환에게 있어서 공간이란 역동성을 담은 관계들의 교융이자 울림과 조화·조율의 장소라 할 수 있을 것이다. 이처럼 공간 속에서의 교융과 울림은 예를 들자면 조그만 붓 자국 하나하나에서부터 시작될 수도 있을 것이다. 인간이 만든 질서가 아닌, 인간도 하나의 점처럼 미약한 존재로 볼 수도 있는 그런 의미에서의 공간에서 보여주는 서로 다른 붓 자국 하나하나가 갖는 위상은 마치 거대한 우주 공간 속에서의 하나의 작은 우주와도 같다. 사람은 우주 속의 작고 미약한 점과 같은 존재에 불과하므로 우주 자연은 인간의 위대한 모성(母性)과도 같은 것이다. 인간은 우주 자연에서 나서 그 품으로 회귀한다고 볼 때, 한국인인 그에게는 우주 자연의 원리에 인간을 접목시키고 교융시키는 동양적 사고가 특별한 의미를 지닌다.

그의 작품세계는 철학적이고 이론적인 특성 때문에 잘못 이해되거나 시비에 휘말릴 가능성을 지니고 있기도 하다. 히코사카 나아요시는 이우환의 작업과 예술 철학을 못마땅하게 생각하여 비난하였고, 미국 MIT대학 철학 박사인 한국인 홍가이는 이우환의 작품세계에 대해 다른 해석을 하기도 하였다. 어떤 이들은 그의 작품을 외적 경향이나 화풍적으로만 파악하여 서양의 모더니즘 미술이나 한국의 미니멀 아트 정도로 간주하기도 하였다.

이우환은 한국이나 일본뿐만 아니라 국제적으로도 인정받고 있다. 한국이 낳은 세계적인 작가 이우환의 작품세계를 자로 재듯하여 선

적, 동양적, 허무주의적, 문학적, 사상가적 등 어느 한쪽으로 결론을 내리기에는 다소 무리가 있는 듯하다. 그의 작품과 예술철학에는 이 모든 것들이 잠재적 또는 비잠재적으로 담겨있고 상호 보완적 관계에 있기 때문이다. 특히 주목되는 점은 현대의 작가들 중에서 이우환처럼 체계성이나 논리성을 지니고 밀도 있는 작업을 하는 작가가 세계적으로도 많지 않다는 것이다. 여느 작가들과는 달리 냉철한 이론적 접근을 꾀하며 풍부하게 다른 각도에서 접근하는 그의 작업 세계를 보면서, 국제적 흐름에 민감하게 눈치를 보거나 자신의 예술 철학이 부재한 상태에서 단순히 감성적이거나 모방적인 작업을 하는 일부 국내 작가들에게 좋은 교훈이 되면 좋겠다는 바람을 가져본다.

# 4

## 김병종과
## 생명의
## 노래

세상을 향해 생명의 노래를 부르는 화가 김병종의 그림에는 우리들의 시선과 생각을 붙잡는 신비한 힘이 있다. 그의 그림은 자연을 닮아 순전하고 맑을 뿐만 아니라 풍요롭기까지 하다. 화면 안에서 살아 숨쉬고 있는 그의 그림은 화면에 드러난 것 이상의 많은 것을 떠올리게 하면서 우리를 편안한 휴식으로 이끌어간다. 사람들은 김병종의 이런 그림을 좋아한다. 시류에 영합한 그림도 아니고, 미술사적으로 보이는 그림도 아니며, 잘 그리려고 애쓴 것 같은 그림도 아닌데, 사람들은 그의 그림을 보고 자연의 품에 있는 듯, 고향의 정자나무를 대하듯 편안하게 휴식을 취한다. 오천년이라는 유구한 역사 속에서 그만한 화가가 몇이나 있을까 싶다. 하늘에는 수많은 별이 있고, 그들의 명휘 (明輝), 모양, 크기는 각각 다르듯이, 이 세상에는 각기 다른 수많은 사람이 있고, 그들 속에서 반짝이는 별 같은 사람이 있다. 우리는 그가 들려주는 생명의 노래를 듣는다.

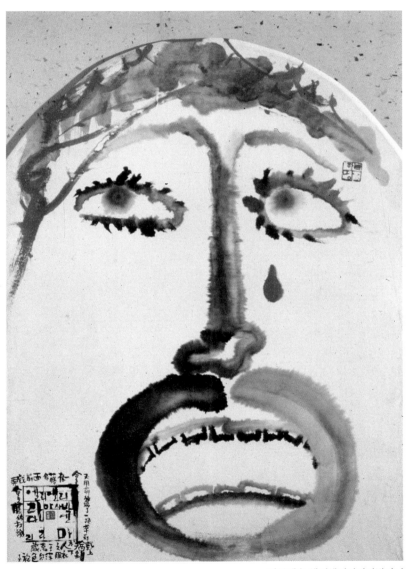

**바보예수-엘리엘리라마사박다니**
1985년. 170x110cm. 화선지에 먹과 채색

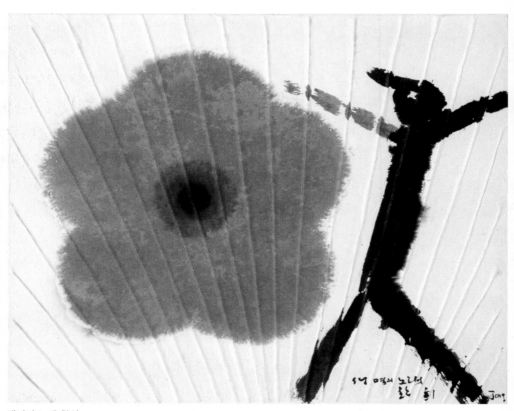

**생명의 노래-환희**
2002년. 73X91cm. 닥판에 먹과 채색

경기도 과천의 한 전철역 인근의 조금 구불거리는 비탈길을 따라가면 '생명의 노래', '바보 예수' '화첩기행' 등 듣기만 해도 문학성이 느껴지는 굵직한 테마로 우리 시대의 아픔과 고뇌 그리고 생명을 그려내는 화가 김병종의 작업 공간이 있다. 이곳은 새로운 생명이 탄생하는 소중한 공간이자 가장 치열한 공간이다. 그는 여기서 늘 많은 것을 생각하며 귀하고 아름다운 '생명의 노래'를 시작한다. 그는 어릴 때부터 가와바타 야스나리의 〈설국〉, 도스토예프스키의 〈카라마조프 형제들〉 등 상당한 수준의 책을 즐겨 읽으면서 시간 가는 줄 모르고 지냈다. 독서는 그의 상상과 사색의 원동력이자 인성교육의 스승이었다. 그 때문인지 생명을 그리는 이 화가의 가슴은 따뜻하며 마음은 바보 예수처럼 순수하고 소박하다. 그의 이 '생명의 노래'는 맑은 울림으로써 수많은 사람의 마음을 뭉클하게 한다. 이는 그의 그림이 많은 사색을 바탕으로 한 것이기 때문이다.

그의 사색은 맑고 순수하며 새로움과 호흡한다. 그러기에 소설 같은 이야기처럼, 혹은 상고대로 온통 뒤덮인 신비로운 겨울 산을 만난 듯이 신선하다. '바보 예수'에 대한 사색이 그랬고, '생명의 노래'에 대한 사색이 그랬다. 조선일보에 한동안 연재되었던 《화첩기행》도 그랬다. 그의 사색은 일제의 만행이 극에 달하던 시절에 작은 소망의 불빛을 비춰준 우리 시대의 등불 윤동주에 대한 여운을 되살리기도 하고, 영혼을 사로잡는 마법의 춤을 춘 최승희의 애잔함을 새롭게 꽃피우기도 한다.

만해당 옆에는 만해의 시가 적힌 돌비 하나가 세워져 있다.

만일 당신이 아니오시면 나는 바람을 쐬고 눈비를 맞으며 밤에
서 낮까지 당신을 기다리고 있습니다. (……)
나는 당신을 기다리면서 날마다 날마다 낡아갑니다.
- 〈나룻배와 행인 중에서〉

나는 당신을 기다리면서 날마다 날마다 낡아갑니다. 조금씩 조
금씩 삭아내립니다. 그러나 나는 내 몸이 삭아내려도 오지 않
는 님을 기다릴 뿐 원망하지 않습니다. 비바람과 추위가 몰아
쳐도 나는 이 곳을 떠나지 않을 것입니다. 저만치 그대의 모습
이 비칠 때까지 나는 결코 이 자리를 뜨지 않을 것입니다…….
시는 이런 여운을 담고 있었다. 시를 읽다가 나는 목이 잠겨서
고개를 돌려버렸다. 이 적적한 산골에서 시인은 도대체 무엇을
그토록 절절하게 기다린 것일까. 단지 조국 광복의 '그날'뿐이
었을까. 사람을 절절하게 사랑해보지 않은 이가 조국 광복 같
은 단어를 인격처럼 그렇게 사랑할 수 있을까. 보듬고 껴안을
수 있을까.
- 김병종, 《화첩기행》 중에서

그의 문학적 사색에는 사랑이 있고 생명에 대한 진지함이 있다. 백
담사 깊은 골짜기에 덩그러니 놓인 돌비에 새겨진 만해 한용운(韓龍
雲)의 애절한 글을 읽다가 목이 잠겨버린 김병종은 '사람을 절절하게
사랑해보지 않은 이가 조국 광복 같은 단어를 인격처럼 그렇게 사랑

할 수 있을까.'라며 한 장의 그림 같은 여운을 남긴다. 그의 펜에 의해, 만해 한용운이 우리들의 마음에서 새롭게 태어나 가슴을 아리게 한다. 단지 펜 끝만이 아니다. 그의 붓은 바람 소리, 물소리를 담아 생명을 노래하면서 사랑을 부른다.

## 2. 생명의 노래

　그는 서울대 대학원 시절에 돈이 없어서 허름한 공간을 얻어 그림도 그리고 공부도 했었다. 그런데 1989년 어느 초겨울에 가스가 새어 나와 죽음의 문턱에 서게 되었으며, 몇 번의 힘든 수술 끝에 이듬해 봄이 되어서야 겨우 회복할 수 있었다. 하얀 시트가 깔린 병상에서 그를 힘들게 한 것은 육체적인 고통보다 더한 외로움이었다. 이처럼 힘든 회복의 시간을 보내는 동안에 '사람은 어디에서 와서 어디로 가는지' 궁금해 하였고, 생명, 죽음, 삶, 허무 등에 대해 생각하고 또 생각하면서 생명의 소중함을 느꼈으며, 창조주의 사랑과 은혜에 대해 감사하는 마음을 갖게 되었다. 그리고 건강 회복을 위해 오른 관악산 등산길에서 본, 아무렇게나 버려진 한 송이의 꽃에서 생명의 경이로움을 느꼈다. 마음속 깊은 곳에 생명의 소중함과 신비로움이 자리하게 되었다. 그는 병실에서 생사를 넘나드는 투병 가운데 찾아온 고통과 애환, 번민과 사랑 등 사색 속에서 깨닫게 된 생명의 소중함을 '생명의 노래'라는 테마로 그리게 된다. 땅과 하늘, 물고기와 새, 나비 등은 모두 전능하신 하나님께서 창조하신 것이라는 사실을 깨닫고 열정적으로 그리게 된다. 김병종의 〈생명의 노래〉는 이렇게 태어났다. 우리

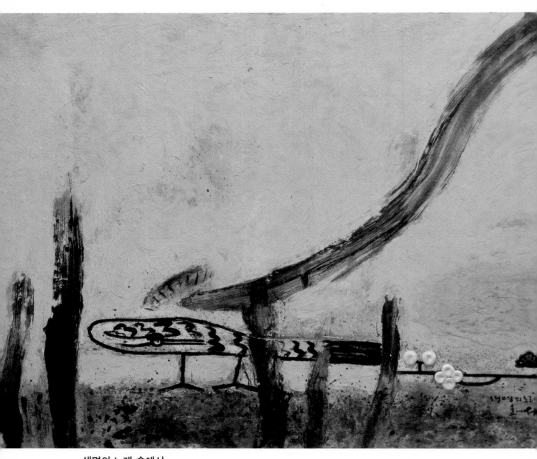

**생명의 노래-숲에서**
2003년. 134.5x179cm. 닥판에 먹과 채색

는 김병종의 〈생명의 노래〉에서 인간적인 숨결을 느낄 수 있다. 이는 수많은 사람의 숨결 위에 드리워진 사랑의 노래이며, 서민들의 고뇌와 아픔을 달래주는 생명력을 지닌 노래이다. 가슴속 밑바닥에서 나오는 애절하고도 절절한 생명의 노래이자 자연의 노래인 것이다.

그의 〈생명의 노래〉는 아름답고 투박한 필과 색으로 그려졌는데, 한동안 그렸던 〈바보예수〉, 〈황색예수〉도 생명의 노래이고, 〈우는 신〉, 〈춘삼월〉, 〈닭이 울다〉, 〈호접몽〉, 〈황진이〉, 〈춘향〉 등도 생명의 노래이다. 그런데 그의 '생명의 노래'는 그림뿐만 아니라, 주옥같은 글로도 그려졌다. 1998년부터 한동안 조선일보에 연재한 《화첩기행》 역시 또 다른 모습의 생명의 노래이다. 그는 채만식과 박인환 등의 흔적을 통해 생명의 근원을 형상화시키기도 하였다. 또한 흥미롭게도 전혜린이 생전에 자주 찾았던 뮌헨의 한 카페를 찾아가서 그녀의 체취와 흔적을 생명의 노래로 담았다.

전혜린은 자궁처럼 어둡고 깊숙한 이 카페를 무척 사랑했던 것 같다. 그런 점에서 제에로제(당시 전혜린이 자주 찾았던 카페)는 하나의 과거형 문화가 되어버렸다 할 만하다. 어딘지 시골스럽기까지 한 이 카페가 아직까지 남아있어서 더욱 그렇다.
나는 전공이 전공인지라 파리에 자주 가는데, 그곳에 가면 으레 생제르맹데프레에 있는 유서 깊은 카페 '되 마고'에 들르게 된다. 사르트르, 카뮈, 아라공 같은 20세기 프랑스 문화·예술의 별들이 자주 왔대서 유명해진 곳이다. 탁자마다 여기는 아무개가 왔던 자리라는 명패가 붙어 있다. 육체로 대면한 적은 없지만 그들 예술가들과 영혼의 미세한 교감이 이루어지는 것

을 느끼는 때도 있다. 제에로제에 와서도 나는 묘소라도 찾아온 듯 전혜린과 만나는 느낌을 갖게 된다. 좀 전의 그 섬세하면서도 강렬한 파장이야말로 그런 혼의 만남이 아니고 무엇이었을까.

주인인 스페인 남자는 휴가 중이고 속눈썹이 긴 종업원 청년만이 빈 카페를 지키고 있다. 전혜린을 아느냐고 물었더니 가끔씩 한국인들이 찾아와 똑같은 질문을 한다면서 수줍게 고개를 젓는다. 이제부터 저 창가 어디쯤에 한국의 문인 전혜린이 앉았던 자리라는 명패를 붙이라고 하자 정말 그래야겠단다. 이 카페를 찾아 비행기로 수만리 밖에서 날아왔다고 하자 놀란다. 서울에는 그녀가 다닌 이러한 카페가 남아있지 않느냐고 묻는다. 없다, 서울에는. 바로 엊그제 죽은 예술가의 흔적도 찾기 어렵다. '가고 남은 예술가의 뒷자리는 한결같이 쓸쓸할 뿐이다.'라고 나는 속으로만 말했다.

<div align="right">- 김병종,《화첩기행》중에서</div>

그는 전혜린과의 만남이 이루어지는 뮌헨에서 〈뮌헨의 호프집〉을 그렸다. 주옥같은 글만큼이나 감동적인 그림이다. 그림 속의 사람들은 즐겁고 활달하거나 혹은 진지한데, 즐거운 시간들이다. 트럼펫을 불어대는 악사의 심각한 표정과 입을 내밀어 진지하게 호프를 음미하는 이들 역시 마음이 들떠 있다. 이들은 단지 그림 속의 사람에 불과한 것이 아니라 생명을 지닌 천사들이고 이야기꾼들이다. 그림 속의 모습은 어수선하지 않고 자연스럽게 조화를 이룬다. 그들이 이렇게 자연스럽고 자유롭게 노래하는 생명은 아름답다.

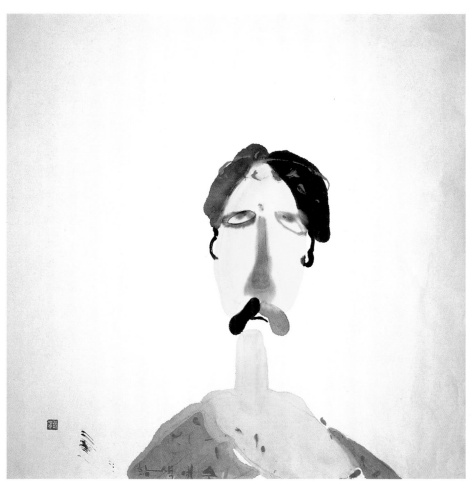

**황색예수**
1985년. 97x85cm. 화선지에 먹과 채색

**화첩기행-뮌헨의 호프집**
1999년. 140x50cm. 한지에 먹과 채색

　'생명의 노래'는 이처럼 언제 어디서나 살아서 움직인다. 그림과 글
은 삶이 몹시 힘들어 그만 포기하고픈 사람에게도, 하루살이처럼 하
루하루 겨우 연명해나가는 사람에게도, 병약하여 침륜에 빠진 사람에
게도, 돈이 너무 많아 주체를 못하는 사람에게도 희망을 주고 꿈 많던
어린 시절을 돌아보게 한다.

### 3. 남원시립 김병종미술관에 대한 단상

　김병종의 고향인 남원시에서 수년 전부터 건립을 추진해온 '남원시
립 김병종미술관'이 개관을 앞두고 있다. 김병종은 자신의 그림 400여
점을 포함한 다수의 미술 관련 자료와 서적 등을 남원시에 기증했다.
사람이나 주요 시설들이 주로 수도권으로 몰리는 요즘 상황이기에 문
화와 미술에 있어서 지방은 상대적으로 소외될 수도 있는데, 이처럼
우리들의 마음에 희망과 즐거움을 줄 수 있는 생명을 담은 김병종미

술관이 남원에 들어선다는 것은 참으로 반갑고 다행스러운 일이다. 그의 작품은 영국 대영박물관, 미국 온타리오미술관 등 세계 유명 미술관에 전시돼 있다. 2014년에 서울대를 방문했던 중국 시진핑 주석은 대학 측으로부터 김병종의 그림을 선물 받았다. 이 같은 세계적인 명성에 걸맞은 김병종미술관이 남원에 들어선 것을 계기로 하여 남원이, 남원만의 독특한 문화로 세계적인 진정한 문화도시가 되기를 기대해 본다.

확실히 김병종의 그림과 글은 세파에 시달리며 힘든 나날을 보내는 사람들에게, 혹은 현대의 차갑고 복잡한 삶에 상처 받은 사람들에게 꼭 필요한 생명의 노래이다. 거기에는 각박한 우리 시대를 정화시키고 맑게 할 수 있는 요소가 잠재되어 있다. 현대인들은 마음의 고향과도 같은《화첩기행》속에서 휴식과 여유로움을 맛볼 수 있을 것이다. 그의 그림과 글은 훌륭한 문화적 가치를 지닌다. 마치 넓은 해변의 수많은 조약돌 가운데서 유난히 아름답고 예쁜 돌은 보는 사람들에게 즐거움과 만족감을 주며, 집으로 가져가고 싶은 충동을 부르고, 특별히 귀한 것은 박물관에 보관하여 많은 사람들에게 즐거움을 주는 것과 같다.

## 4. 우리 시대의 화가

필자는 삼십여 년 전에 인사동 어느 지하 전시장의 김병종 개인전에서 '바보 예수'라는 제목의 그림을 처음 접했던 걸로 기억한다. '바보 예수'라는, 경건함과 연민이 어우러진 미묘한 뉘앙스의 어휘에 매

료되었었다. '바보 예수'라는 인상적인 제목을 몇 번이고 되뇌며 작가를 꼭 만나보기로 했다. 지하 전시장의 벽면에 홀로 남은 예수는 총기 없는 눈과 함께 조금은 멍하고 얼이 빠져있는 모습이라 연민을 넘어 유머러스하기까지 했다. 때로는 삯꾼목자들의 생계 및 치부의 수단이 되어버린 만민의 예수……. 이 '바보 예수'는 참된 예수를 알아보지 못하고 조롱거리로, 바보로 만들어버린 우리들의 바보스럽고 안타까운 모습임과 동시에, 진정한 바보인 우리들을 바라보는 안타까운 연민의 시선이기도 하다. 이 힘없는 듯한 '바보 예수'는 삶의 진리와 생명의 힘을 강하게 함축한 채 우리를 자극한다.

　요즘처럼 그림 그리는 작가들이 많은 시대에는, 그 시대를 대표하거나 더 나아가 역사에 남을만한 화가가 된다는 것이 쉽지 않은 일이다. 역량 있는 큰 화가는 재주나 감각뿐 아니라 대체로 훌륭한 인품과 학식 그리고 많은 경험까지 갖추고 있다. 중국의 대문호이자 철학자인 소식은 훌륭한 화가가 되기 위해서는 풍부한 독서량과 공부, 많은 여행을 통한 경험이 있어야 한다고 생각하였다. 김병종은 여느 화가들과는 달리, 중국 회화 이론과 동양이론, 한국 미술사 등에 해박한 지식을 갖고 있다. 특히 동양 회화와 관련된 그의 저서는 그 학문적 관점이 독특하여 주목된다. 그가 쓴《화첩기행》역시 남다른 관점과 시각으로 화가로서의 깊이를 더해 준다. 그는 멕시코, 쿠바, 아르헨티나 등 중남미 여러 지역을 여행하면서 인간의 내면에서 분출되는 원초적 감성에 대해 깊이 생각하게 되었다. 정열의 탱고처럼 강렬하고 화려하며 혈기 넘치는 중남미의 색은 그에게 신선함으로 다가왔다. 많은 여행 속에서 여러 곳의 삶과 예술을 직접 보고 체험하는 것은 중요한 일이다, 그는 심도 있는 경험과 이론을 바탕으로 자신의 예술 세

**우는신**
2001년. 150x180cm. 골판지에 먹과 채색

계를 오랜 시간 동안 숙성시킨 화가이다.

　조선 초기에는 안견이 있었고, 조선 후기에는 김홍도가 있었던 것처럼 우리 시대에는 김병종이 있다. 다만 음식은 먹어봐야 맛을 알고 가치를 모르는 보석은 돌멩이에 지나지 않듯이, 그의 그림은 봐야 알수 있고, 글은 읽어봐야 그 진가를 알 수 있다. 예로부터 글과 그림은 불가분의 관계에 있기에 훌륭한 그림을 그리는 데는 사색과 대상에 대한 깊은 이해가 필수였다. 그리고 그림을 의욕적으로 그리면서 문학에 심취하기란 쉬운 일이 아니다. 글 솜씨 또한 대단하여 서울대 재학 시절에 대학 문학상을 수상하였고, 그 후로 중앙일보 희곡 부문에 당선되었으며, 동아일보 신춘문예 미술평론 부문에 당선되었다. 언젠가 그는 '그림을 그리는 데 있어 글은 백해무익'이라고 했다. 그 말을 통해서 오히려 그가 문학을 심도 있게 섭렵한 화가라는 것을 직감했던 기억이 있다.

## 5. 손 안에 있는 한국미

　〈바보 예수〉, 〈생명의 노래〉 시리즈 등 다양한 작품 활동을 해온 김병종은 확실히 우리 시대가 낳은 진정한 화가이다. 그림은 부드러우면서도 투박하며, 단순하면서도 구수하다. 또한 글은 군더더기가 없이 명료하며 효과적으로 전달된다. 아리스토텔레스는 시학에서 글에 대해 언급하기를, '좋은 글은 단어가 하나만 빠져도 뒤죽박죽이 된다.'고 하였다. 수준 높은 그림과 빼어난 문장이 함께한 《화첩기행》은 완벽한 작품이라고 할 수 있다. 필자는 김병종의 여러 작품 가운데 특히

**닭이울다**
1988년. 68.5x57cm. 한지에 먹과 채색

〈생명의 노래〉를 좋아한다. 그것도 중앙에 커다란 붉은 꽃 하나가 둥둥 떠 있는 그림을 말이다. 필자는 이 그림을 볼 때면, '한국미'라는 제목을 붙이곤 한다. '그림으로 보여주는 한국미'라는 의미에서이다.

어려서부터 햄버거에 길들여진 사람이 많듯이, 서양의 이론과 문화가 우월한 것으로 착각하면서 살아온 사람이 많은 것 같다. 오늘날은 세계화를 자주 운운하는 시대이지만, 진정한 세계화는 자국의 철학이나 문화가 없이는 불가능하다. 미술계도 마찬가지인 듯하다. 수많은 미술인은 자신이 서양미술에 길들어져 있다는 것을 잘 모른 채 우리 미술의 깊은 맛을 잘 알지 못하는 것 같다. 필자도 마찬가지였으나 석사 논문을 쓰다가 우리미술의 소중함과 매력을 깨닫게 되어 동양 쪽으로 다시 공부하였다.

어떤 이들은 김병종의 그림에 무위자연이나 물아일체의 동양적 사상이 배어있다고 한다. 그도 맞는 말이지만 필자는 그보다는 한국인의 향수를 느낄 수 있는, 한국미 그 자체라고 말하고 싶다. 멕시코 화가 프리다 칼로가 자신이 겪은 남편의 학대를 삶에 투영시켜 남녀 차별의 세계를 작품으로 표현했듯이, 그의 그림은 우리들 마음에 담겨져 있는 가장 한국적인 것을 형상화하였다. 굳이 현대의 미론으로 이야기하자면, 모두 후기모던의 선두에 있는 것이다. 프리다 칼로는 후기모던의 핵심인 남녀평등의 문제와 연관된 화가라 할 수 있으며, 김병종은 포스트모던의 핵심 사유 가운데 하나인 제3세계 국가의 대두 차원의 동북아 문화의 한 축이라 할 수 있는 우리의 문화적 감성을 가장 한국적인 조형으로 보여준 화가이다. 물론 이 두 작가 모두 현대 이론에 바탕을 두고 그림을 그리지는 않았겠지만 말이다.

프리다 칼로를 언급한 김에 그녀의 그림에 대해서도 잠깐 언급하자

면, 프리다 칼로는 멕시코의 정서가 물씬 풍기는 그림을 그렸다. 그녀의 그림에서는 미니멀이니 팝이니 비디오 아트니 하는 현대미술사에 나오는 성향을 발견할 수 없다. 독일에 유학 갔던 한 친구는 독일의 작가들이 회화의 근본을 탐구하는 자세에 놀랐다고 한다. 창작이란 회화의 기본에 충실해야 한다. 회화의 시작은 어떤 것을 표현하든 자신이 보는 느낌을 치열하게 표현해 보는 데서부터라고 할 수 있다. 김병종은 이런 부분들에 매우 충실한 화가이며, 미술 이론에 정통한 이론가이기도 하다.

김병종의 그림은 재료 사용 면에서도 흥미롭다. 그가 그림 그릴 때 즐겨 쓰는, 황토 느낌이 나는 누런색은 실제로 흔히 볼 수 있는 황토이다. 우리의 전통 종이라 할 수 있는 닥지로 만든 닥판은 그가 손수 만든 것이다. 이처럼 재료적인 측면을 연구하여 실제 그림 그리는 데에 사용하기까지는 많은 공력이 들어갔음을 짐작할 수 있다. 다양하고 많은 습작과 사색에서 비롯된 상상력은 무한하다. 그만큼 그의 예술성은 무궁무진하여 매번 우리들에게 멋진 예술품을 선보인다. 오늘도 가장 한국적이면서도 가장 세계적인 그림이 그의 손에서 새로운 생명을 입고 태어난다.

# 한국성이
## 흐르는
### 박수근의
#### 회화

한국 미술의 대표적 화가 박수근이 시간이 갈수록 더욱 주목을 받고 있다. 여러 경로를 통해 그동안 궁금했던 박수근의 그림의 소장과 관련된 새로운 면이 속속 밝혀지고 있다. 일제강점기로 인해 단절되었던 우리의 역사의 단상을 박수근의 작품 세계를 통해 바라볼 수 있을 것으로 기대된다. 박수근은 앞으로 시간이 흐르고 시대가 변해도 그의 삶과 그만의 독창성 및 작품세계와 더불어 여전히 한국의 대표적인 화가로 남을 것이다.

## 1. 산골향기와 화가의 꿈

다양한 약초들이 지천으로 널린 강원도 양구는 광채를 발하며 아롱지는 땅, 신선이 살았던 곳으로 알려져 있으며, 산수가 수려한 깊은

산골이다. 험난한 길을 지나고 가파른 고개를 넘으면 버드나무 기슭을 따라 탁 트인 마을이 나타난다. 자연 풍광이 마치 박수근의 그림처럼 잔잔하고도 곱다.

이처럼 아름다운 곳에서 박수근은 1914년 음력 1월 28일 넷째 아들로 태어났다. 아름다운 산수 속에서 어린 시절을 보냈던 어릴 적 박수근의 가정은 대대로 풍족하였다. 삼대독자인 아버지 박형지는 아들을 원했지만 무정하게도 딸만 셋이 태어났다. 박수근의 할아버지는 손자를 얻기 위해 새 며느리를 얻고 싶었으나 박수근의 부친은 응하지 않았고 한다. 이는 아마도 부친이 독실한 기독교 신자였다는 것과 무관하지 않을 것 같다. 박수근이 태어나던 날 여든의 할아버지는 너무 좋아 춤을 추고, 문 위에 금줄을 내걸어 칠일 동안은 식구를 포함한 그 누구도 아기를 볼 수 없게 하였다. 그뿐만 아니라 외부인의 출입을 금지하는 3주의 기간을 연장시키는 등 귀한 손자를 애지중지하고 조심하였다. 그러나 박수근이 5세가 될 무렵에는 부친의 광산업이 실패했고 설상가상으로 홍수로 인해 전답이 유실되었다. 그러므로 생활이 날로 곤궁해져서 보통학교를 졸업하고서도 상급학교로 진학할 수 없었다. 이처럼 힘든 상황에서도 박수근은 그림 그리기를 즐겼으며 결코 포기하지 않았다. 불우한 현실에서도 꿈을 포기하지 않았던 것은 밀레와 같은 화가가 되겠다는 절실한 염원이 있었던 때문이다.

박수근이 태어났던 당시의 양구는 문을 열어두고 잠을 자도 도둑 걱정을 할 필요가 없는 편안하고 인심 좋은 곳이었다. 육지 속의 섬이라 불릴 만큼 깊은 산골에 사는 마을 사람들은 '양구 순민'이란 말 그대로 순박하고 인심이 좋았다. 이런 환경의 영향 때문인지 박수근의 성품은 온화하고 조용하였다. 정림리에서 바로 옆집에 살던 할아버지

는 '수근이는 너무 온순하고 착해서 나중에 목사가 될 거라고 동네 사람들이 말하곤 하였다.'고 했다.

박수근은 열두 살 때 처음으로 밀레의 만종을 보고 큰 감동과 충격을 받았다. 밀레와 같은 화가가 되게 해달라고 하나님께 기도하곤 하였다. '나는 자신이 본 것을 솔직하게, 그러나 될 수 있는 대로 훌륭히 말하고 싶다.'라는 밀레의 말이 소년 박수근의 꿈이 되었다. 따라서 박수근은 고향의 자연과 그 속에서 살아가는 사람들의 일상을 있는 그대로 그리고자 했다. 박수근의, 자연에 동화되어 시간이 멈춰버린 일상을 사랑하고 그 순간을 작품에 나타내는 힘은 어려서부터 동경해 오던 밀레로부터 비롯된 것이다. 박수근의 작품 속의 자연과 사람은 남다르게 순수한 그의 마음과 더불어 그만의 색깔 및 관점으로 잘 형상화되었다.

박수근은 경제적 어려움 때문에 상급학교로의 진학에 어려움을 겪었지만, 그림에 대한 그의 재주를 아까워하던 보통학교 교장선생과 담임선생의 격려로 그림에 정진하였으며, 1932년 조선미술전람회에서 입선하였고 후에는 특선을 차지하였다. 그는 비록 미술학교를 다니지는 못했지만 자신보다 어린 사람들의 심사평도 귀담아들으며 화가로서의 꿈을 키워나갔다.

## 2. 서민들의 화가

박수근은 부잣집 아들로 태어나 가난한 화가로서 살아갔지만 그가 아니라면 맛보기 힘들었을 것만 같은 희대의 독특한 표현의 그림을

**골목 안**
1950년대. 80.3x53cm. 캔버스에 유채

남겼다. 최근 양구에 박수근 미술관이 만들어져서 많은 사람들이 박수근의 그림과 박수근을 만나고 사랑할 수 있는 공간이 주어졌다는 점이 감격스럽다. 우리 시대를 대표하는 박수근이나 이중섭이 가난과 싸우며 그저 그림이 좋아 그림을 남기고 갔는데 이제 이 그림들은 우리가 상상하기 어려울 만큼 비싼 가격으로 우리의 마음을 찡하게 만든다. 너무 비싸져버린 그림 가격 때문에 박수근 미술관이라 하여도 그림을 비치하기가 쉽지 않은 현실은 화가로서의 삶에 대하여 다시금 생각하게 한다.

박수근은 작가들 및 단체와 교류하거나 그들과 더불어 활동하지는 않았다. 또한 아카데미즘의 주류나 모더니즘의 대열에서 벗어나 있었고, 제도적 중심권이나 이에 대결적인 태도를 지닌 재야와 전위 운동 등에 관심이 집중되어 있었던 상황에서 언제나 홀로였으며 소외되기 십상이었다. 그의 그림에 대한 국내의 호응과 관심은 높지 않았으며 공모전에서 입선만 거듭하였는데 점차 외국인의 눈에 들어 좋은 반응을 얻게 되었다. 이는 한국의 자연과 서정적, 향토적 소재가 내면에서 융화되어 만들어진, 실로 오랜 시간에 걸쳐 압축된 예술적 심화의 결정체라 할 수 있다. 그의 작품이 내국인보다 외국인에게 더욱 어필되었던 것은 이처럼 한국적인 정서와 감정을 담은 독특한 그림이 당시 경제적으로 여유롭지 못했던 내국인들에 비해 미술에 대한 감식안이 더 높던 외국인들의 미적 수준에 더욱 부합되었기 때문일 것이다.

박수근은 여러 악조건 속에서도 정직한 그림을 그렸으며 어떤 시류나 유행, 유파에도 휩쓸리지 않고 독자적인 화풍을 구축하였다. 당시 향토주의가 유행하였지만 박수근은 이를 아름답게 승화시켜 감상주의적으로 변모시키기보다는 당시의 노동자, 농민의 생활을 자신이 보

고 느낀 대로 담담하게 화폭에 담아내었다. 괴롭고 힘든 날들이 있었지만 끝까지 그림을 그렸으며, 작품과 아내를 사랑하는 마음으로, 또한 기독교적인 신앙으로 한국인의 내면에 흐르는 인간의 본성을 그리고자 하였다. 그리하여 그는 작품 속에 보편적인 한국인의 심성과 한국미를 담게 되었다. 이렇듯 박수근은 생전에 연하나 동년배들로부터 그림을 평가 받으며 가난과 외로움 속에 처해있었지만 한국인의 삶과 진실함을 그렸으며, 독학으로 자신만의 독창적인 작품세계를 구축하였고, 사후에 더욱 유명해져 국민에게 가장 사랑받는 화가이자 한국에서 그림 값이 가장 비싼 화가 중의 한 사람이 되었다. 그는 국민화가이자 민족과 민중의 화가, 서민화가, 한국적인 화가로서 국내외 많은 사람들에게 사랑받는 최고의 화가가 된 것이다.

나는 인간의 선함과 진실함을 그려야 한다는 대단히 평범한 견해를 가지고 있다. 따라서 내가 그리는 인간상은 단순하며, 다채롭지 않다. 나는 그들의 가정에 있는 평범한 할아버지와 할머니, 그리고 물론 아이들의 모습을 가장 즐겨 그린다.

<p align="right">〈박수근의 이야기 중에서〉</p>

박수근의 관심의 대상은 언제나 인간이었고, 특히 평범한 사람들, 서민들의 일상이었다. 일상 속에서 무언가를 기다리고 휴식을 취하면서도 희망을 가지고 있는 사람들이다. 고난의 길에서 희망을 갖고 인내하는 사람은 바로 자신이었다. 아름답지도, 우아할 것도 없는 농부의 모습과 가난을 이겨내기 위하여 외롭게 일하는 사람, 그리고 전쟁중의 고난과 가난 등을 그림이라는 매개체를 통해 여과 없이 드러내

었다.

박수근은 이와 같이 향토적 서정성이 풍부한 소재를 다루면서도 한편으로는 기독교적인 사랑을 통하여 사물을 바라봤다. 그는 기독교 가정에서 태어났고 자랐으며 평생 동안 기독교 신앙을 유지하였다. 그의 기독교적 순수성은 그림 속에 잘 녹아있다. 그래서 원로 평론가 이경성은 그를 '장욱진과 함께 독자의 길을 걷는 소박파'라고 언급하기도하였다. [13] 그는 〈나목(裸木)〉, 〈노인〉, 〈일하는 여인〉, 〈나물을 캐는 소녀들〉, 〈노는 아이들〉 등 한국 근현대 서민들의 고달픈 생활상을 훈훈한 온기를 지닌 한국인의 감정과 정서로 바라보았다.

박수근이 창작할 당시의 많은 미술 지망생들은 일본에 건너가 동경미술학교를 비롯한 여러 미술학교에서 정식으로 미술 수업을 받고 선후배 관계 속에서 많은 활동을 하였다. 반면에 박수근은 경제적인 어려움 때문에 제대로 된 미술 교육을 받지 못했을 뿐만 아니라 선배나 동료가 없이 항상 고립된 상황에서 무엇이든 스스로 해결해 나가지 않으면 안 되었다. 이런 상황은 오히려 박수근 자신이 추구하는 조형성을 얻는 데 더욱 도움이 되었다. 당시 유행하던 향토주의적 혹은 인상주의적, 표현주의적 미술 양식 등에 편승하지 않고 서양화의 유행과 공통적인 흐름에서 빗겨나갈 수 있었던 것이다. 어쩌면 엄청난 소외감으로 작용할 수도 있는 상황이 작가 정신을 더욱 투명하게 하고 관습의 굴레에서 벗어나 자유로울 수 있도록 했던 것이다. 게다가 그는 공모전 심사위원들의 조언과 평가 등을 흘려버리지 않고 귀담아들어서 창작에 참고로 삼았다.

---

13) 이경성, 「한국 현대회화의 분포도」, 『서울신문』, 1958

## 3. 고향 같은 그림

　박수근의 작품에 등장하는 중심소재는 인물, 풍경, 정물 등이다. 대부분의 작가들은 이러한 소재의 경우, 얄팍한 감성주의적 성향의 향토성으로 담아내거나 혹은 야수주의, 입체주의, 인상주의의 형태로 접근하였다. 특히 향토주의와 인상파는 비근한 일상에서 소재를 선택하였다. 박수근은 신화나 종교적 주제 또는 역사적 사건을 다루는 것에서 탈피하여 좀 더 발랄한 미적 범주를 적극 추구하였다. 담담하게 여성을 그리기도 하고 무거운 주제에서 벗어나 독창적인 조형 어법을 적용하여 새로운 조형의 세계 및 현실의 세계로 전환한 것이다. 그의 작품에 누드나 일정 형태의 미적 포즈를 취한 여인상이 없는 것은 이러한 부분을 잘 말해준다. 미술 학교에서 정식으로 그림을 배우지는 못했기에 모델을 두고 그림을 그리는 게 생소할 수도 있었을 것이다. 박수근의 예술이 갖는 독자성은 비단 그 소재의 특이성에만 있는 것이 아니라 기법 면에서 더욱 뚜렷하다. 박수근은 데뷔 출품작부터 화려하고 다양한 색채를 사용하지 않고 단조로우면서도 투박한 선 그리고 절제된 색채를 구사하였다. 이러한 스타일은 그의 그림의 오래된 특징으로서 만년까지 변함없이 이어졌으며, 그의 예술세계를 더욱 곤고하게 해주는 결정적인 역할을 하였다. 어느 미술양식이나 기법에도 구애받지 않는 박수근만의 독창적인 예술세계인 것이다.

　이렇듯 박수근은 당시 유행하던 단순한 아카데믹한 성향에 동조하지 않았으며, 인습이나 유행에 편승하지 않고 자신만의 순수한 조형성을 발견하는 데 골몰하였다. 특히 그가 많이 다룬 인물그림을 통해서 그의 독자적인 예술의 영역을 더 쉽게 발견할 수 있다. 시골 아낙

네나 길거리의 노인 등 그의 인물들은 우리들이 쉽게 공감할 수 있는 보편성을 담았다. 그리고 서민적이고 일상적인 생활 속에서, 실내에 있는 사람들이 아닌, 밖에 있는 친근한 사람들을 표현함으로써 공감대를 형성하였다. 시장에서 물건을 파는 사람들과 길을 가고 있는 사람들, 또는 길 위에서 쉬고 있는 사람들이 다 그런 사람들이다. 아마도 더 많은 사람들이 공감할 수 있는 그림을 그리기 위하여 실내보다는 논밭, 마을, 시장 등 실외 공간에 있는 대상을 소재로 한 것 같다. 이처럼 인물들이 실외공간에 상정된다는 것은 그만큼 포괄적이면서도 공감대 형성의 여지가 더 많음을 의미한다.

박수근의 데뷔작이라고 할 수 있는 1932년 조선미술전람회 입선작은 집을 소재로 한 것이다. 〈봄이 오다〉라는 제목의 이 그림은 집 앞 채소밭에서 집 안쪽을 보고 그린 것으로 전형적인 조선 기와집과 연결한 함석지붕이 곁들여진 농가의 모습을 담았다. 이는 박수근이 즐겨 사용하던 유형으로서 보는 이로 하여금 고향을 그리워하도록 한다. 집을 모티브로 한 1950년대 대표적인 작품으로는 〈집(우물가)〉를 들 수 있다. 이 작품은 한국의 전형적인 초가집을 모티브로 한 것으로 1953년 국전에서 특선을 차지하였으며, 1950년대 서울 변두리에서 쉽게 만날 수 있었던 서민들의 안식처로서 많은 사람들로부터 사랑을 받았다. 기역자로 꺾인 단순한 초가 구조의 집이 집 마당과 함께 조화롭게 표현되었다. 박수근이 가장 많이 다룬 것이 무엇인가를 속으로 이야기하는 듯한 사람들의 모습이면서도 한국적·서민적인 면을 담담하게 표현하는 가운데 인간적인 면과 삶의 진실을 모색한 작품이다. 그에게 있어서 아름다움이란 관능적인 육체에 관한 것이 아닌, 조형적인 순수함과 진실에 의한 것이었다.

이런 성향을 토대로 담담하게 표현돼 온 박수근의 그림들은 한국적인 순수미 그 자체라 할 만하다. 그의 그림에 있어서 회화적인 특징은 먼저 지극히 서민적이면서도 한국적이고 향토적이며 소박하다는 점이다. 서민적이고 한국적인 면은 그의 인간적인 체질에서 우러나오는, 한국의 자연미와 한국인의 소박성을 지닌 미적 체취가 가장 순도 높은 미감으로서 조형적으로 압축된 것이다. 그는 어떠한 미적 이념이나 종교적 이념에도 편향되지 않고 당시의 서민들의 일상을 자신의 내면에 흐르는 한국인의 감성과 감흥으로 자연스럽게 포착하였기에 그림이 소박하고 담담하며 아름답다. 그의 그림에 내재된 이 자유로움은 어쩌면 한국인의 내면에 흐르는 투박하고 구수한 면이라 할 수 있다. 이런 면은 이응로, 박고석 등 원로들의 눈에도 그렇게 보였다. 이들은 박수근의 그림에 대하여 한 미술잡지 좌담에서 "한국의 독특한 맛이 깃들어있다"라고 하였다.[14]

이러한 성향은 그가 단지 한국인이어서 혹은 한국의 화가여서 형성된 것이 아니다. 박수근이 그림을 배우고 활동하기 시작한 시기는 일제강점기였다. 이 시기에는 경제적으로나 문화적으로 심한 모순관계에 놓여있었다. 이러한 상황 속에서 관심 밖에 있었던 피폐한 서민들 특히 농민들의 삶에 박수근이 마음과 눈을 돌리고 조형의 뿌리를 두었다는 것은 그의 삶이 민족사적인 의미를 지닌 것임을 뜻한다. 박수근은 전문적인 정규 미술교육을 받지 못하고 독학으로 미술 공부를 하였던 화가로서 당시의 미술 흐름을 추종하지 않고 한국적·향토적 소재로 일관하였는데, 이는 가장 한국적인 화가의 한 사람으로 인정

---

14) 「이응노 도불 전에 즈음하여」, 『신미술』 9호 1958. 06

받기에 충분한 점이다. 피폐한 서민들과 농민들의 삶을 우리 정서에 부합되게 표현한 조형 세계라고 할 수 있다. 이 같은 시대 상황과 민족미의 구현은 박수근의 예술세계의 근간이며, 그의 작품이 대중에게서 사랑을 받는 까닭은 이렇듯 한국적인 향토적 소재들을 꾸준히 모색하고 이를 형상화시켰기 때문이다.

어느 민족이나 자신들만의 독특한 정서를 지니기 마련이다. 그 민족의 독특한 정서는 그 민족이 여러 가지 특수한 요인에 의하여 오랜 세월 동안 형성된 것이다. 우리나라는 주변국들로부터의 잦은 침략, 36년 동안의 일제강점기 및 동족상잔의 한국전쟁과 가난 등으로 오랜 동안 고통을 받아왔다. 그 과정에서 민중은 설움과 한(恨)을 지닌 존재의 대명사처럼 되어버렸다. 박수근이 살던 시대는 이처럼 커다란 아픔과 한을 안고 있었으며, 이 한은 단지 비극적인 성향을 띤 채 아픔으로만 머무르지 않고 구수한 가락과 애절한 형상의 그림으로 승화될 수 있었다. 박수근은 그의 삶 자체가 한의 정서와 결부되어 있다고 할 수 있다. 크게는 일제에 의한 민족적인 찬탈과 동족상잔의 전쟁, 개인적으로는 가난과 정식으로 그림을 배우지 못했다는 것, 그리고 훌륭한 그림 솜씨를 지녔음에도 무명작가로 지냈다는 것 등이 그것이다. 어려운 시대적 상황과 환경 속에서 살아가는 박수근은 자신과 비슷한 처지에 있는 이웃들에게 애정을 지니고 그들의 삶을 그림으로 표현하였다. 여기에는 서민의 아픔뿐만 아니라 한(恨)이 서려있다. 그러므로 이 한(恨)은 개인의 문제를 넘어 시공을 초월하여 우리 민족에게 계승되는 것이며 긍정적·창조적·융합적인 것으로서 승화나 조절의 힘까지도 지닌 것이다. 따라서 박수근의 작품에는 민족적인 자존과 역사적 묵시의 잠재력이 내재돼 있으며, 이 잠재력은 여러 예술

작품을 통해서 승화되었다고 생각된다.

## 4. 한국성 담긴 선묘와 질감

민족적인 자존과 잠재력을 지닌 박수근의 작품에는 20세기 한국미술사에서 가장 독특한 질감과 구도 및 색감과 형태를 갖추고 있다. 작품의 특징을 살펴보면 첫째, 물감은 두껍게 칠해 마티에르 효과를 극대화시켜 두툼하면서도 두터운 표면을 형성하여 화강암과 같은 질감을 만들고 표면을 잘게 나눠놓음으로써 거칠면서도 부드러운 질감을 살렸다. 둘째, 화강암 계통의 암갈색 및 미색과 흑백의 무채색을 베이스로 하여 화강암 같은 백갈색의 유채색을 뒤섞어 아름다운 단색조의 색감을 조성하였다. 셋째, 등장인물과 사물을 표면에 흡수시켜 배경과 소재를 융합했다. 넷째, 인물과 사물을 한국화의 백묘적인 각도에서 단순화·평면화하여 소조 담박함을 연출했다.

이와 같은 기법과 형식은 조선의 백묘적인 선묘의 특성들이 화면에 잠재되면서 우리의 정서에 부합되었는데 보는 사람들에게 보편적인 미감을 준다. 묘사하고자 하는 대상이 선묘화·평면화 됨에 따라 작품은 더욱 한국적이고 순수해질 수 있었다. 이와 같은 백묘적 평면화는 박수근만의 특별한 한국성을 현대적으로 변모시킨 경우이다. 이러한 그의 화풍은 지극히 한국적이며 한국화의 전통적인 성격을 잘 구현하면서도 보편성을 확보한 것으로서 하루아침에 형성된 것이 아니라 생각된다.

전통회화에서는 필선, 묵선 등을 강조하여 선의 요소를 특히 중요

**나무와 두 여인**
1962년, 130x89cm, 캔버스에 유채

하게 여기는데, 김홍도, 신윤복의 선묘들은 조선의 백묘적인 선들로서 강건하면서도 간경하고 담아한 선묘들이다. 박수근의 회화에서도 역시 선이 사물의 형태를 이루는 주된 요소로서 전통성이 깃들어있는 선의 요소가 주목되는데 작품 속에 나타난 일련의 선묘들에서 담담한 한국성을 보여준다. 그런데 이 선들은 김홍도나 신윤복이 사용했던 것들과는 두께나 투박함 등에서 큰 차이가 있다. 그것은 동서양의 재료의 차이라고 할 수 있다. 또한 박수근의 작품에서는 선과 면을 적절하게 분할하는 성향이 눈에 띤다. 이는 조선시대 김홍도 등을 비롯한 여러 화가들이 선묘를 사용하면서도 절묘한 동감을 얻어낸 것과 유사하다. 경직된 혹은 둔중한 선으로 운동감을 조율하고 비례를 조절하는 것인데 평면으로 바뀌어버린 화면에 동감이 느껴지게 하는 것이다.

더 나아가 두터운 느낌의 화강암 같은 재질의 순박한 표면과 선묘, 짙고 어두운 단색의 층으로 이루어진 색층의 질감, 거친 듯하면서도 구수한 큰 맛과도 같은 두터운 마티에르의 감흥 등은 지극히 한국적이다. 비운동적이면서도 운동적인 측면을 지닌 것이 박수근 회화의 독특한 맛이라 할 수 있다. 이는 정지와 운동을 조화시킨 인체의 면분할이라는 성향과 더불어 이루어지는 과거 조선의 백묘적인 선묘에서 비롯된 형태이다. 조선의 백묘가 간경하고 간아하고 담아했다면 박수근의 선묘는 굵고 투박하면서도 간결하고 담아한 맛이 흐르는데 이는 매우 흥미로운 부분이다. 박수근의 그림에서 이처럼 두터운 마티에르를 구사하며 묘사되는 단순한 형태와 선묘는 그가 분판에 그림을 그리곤 했던 것과 무관하지 않다. 그는 가난했기 때문에 자주 분판을 이용하여 그림을 그릴 수밖에 없었는데, 분판에 그림을 그렸다가 지우고 또 그리곤 하기를 반복했다. 분판의 특성상 주로 선을 사용하

게 되었는데 이는 그의 그림에 많은 영향을 미쳤다.

박수근은 한국의 화강암의 물성을 체득하여 그 재질을 자신의 그림에 살리기 위하여 바지 호주머니에 화강암 돌을 넣어 시간만 나면 만지작거리며 돌의 재질을 감성적으로 체감하곤 하였다. 그리하여 화강암의 표면 같은 독창적인 질감을 창출하였다. 이러한 질감은 고유섭이 이야기하는 구수한 큰 맛과 같은 느낌을 갖게 한다. 물감 층을 쌓아가면서 대상의 윤곽선을 여러 차례 그어대며 또 그 위에 물감 층을 자연스럽게 덧붙이는 과정을 반복하여 꽤 단단해 보이는 느낌이 들도록 해서 독특한 분위기의 한국적인 화강암의 효과를 만들어냈다. 붓의 반복을 통해 이루어진 대상의 윤곽선은 화면의 깊은 곳에서 베어나오는 듯한 느낌을 주며, 마치 오랜 세월에 걸쳐 비바람에 풍화된 듯한 화강암의 느낌과 더불어 구수하고 무기교적인 감흥을 불러일으킨다. 그리고 마치 한국화에서 공간을 살리듯이 생략하고 절제된 선으로 주제 의식을 정갈하게 응축시켰다. 이런 성향을 조각가 마리아 핸더슨은 "한국 도자기를 연상시키는 침잠한 백색과 회색 톤은 조용함을 발하고.."라고 하였다.[15] 이처럼 한국적인 정서를 개성적으로 화면에 담은 박수근의 작품에서 회색 화강암 표면의 질감에 둔탁하면서도 절제된 듯한 선묘는 절묘한 조형을 이룸에 있어 없어서는 안 될 조형성이라 생각된다.

주된 색조로는 서민의 일상적인 고달픔을 잘 나타내주는 회갈색과 한국인의 소박하고 담담한 농촌 풍경을 잘 나타내주는 황갈색으로서 한국적 자연의 미를 추구하였다. 그리고 전면적으로 토속적인 분위기

---

15) 마리아 핸더슨, 「현대 미술의 대표적 단면」, 『조선일보』, 1959. 05

를 조성시킨 회갈색 또는 황갈색 주조의 독특한 질감 위에 굵고 짙게 그려진 단순화된 검은 윤곽선으로 주제를 부각시키는 독자성을 나타내기 시작하였다. 이것은 우리민족의 토속적인 미감과 우리네 정서를 잘 나타내주는 화가 박수근 특유의 표현방법이다.

박수근은 수백 점에 이르는 작품을 남겼는데, 그 가운데 인물을 소재로 한 작품이 절반을 훨씬 넘는다. 나머지는 마을이나 집, 나무 같은 풍경인데 이런 소재에도 인물이 들어가 있다. 그의 작품에는 동네 어귀를 배경으로 한 서민적인 아낙네와 나목이 자주 등장한다. 이들은 당시 주변에서 흔히 볼 수 있는 동네 아주머니나 이웃들이다. 부유한 도시적인 마나님들의 모습이 아닌, 생계를 위해 혹은 서민으로서 가계를 꾸리기 위해 일하는 이웃들의 모습이다. 이러한 생활 현장 속의 모습은 마치 우리나라 어느 곳에서나 쉽게 볼 수 있는 것들에서 추출된 듯한 이미지로서 한국적이며 서민적인 담담함을 내재하고 있다.

주지하다시피 박수근의 작품의 주요한 특성은 질감표현이다. 우리나라 산천 어느 곳에서든 흔히 볼 수 있는 화강암의 울퉁불퉁하고 까칠까칠한 재질감을 살려 한국인의 색채감을 사실적이게 묘사하였다. 또한 서양화의 재료적인 특성을 십분 활용하면서도 이를 효과적으로 응용하여 화강암 같은 마티에르를 구축하기 위하여 지극히 제한된 색으로써 인위적인 수식을 배제한 자연성을 중시하였다. 이는 내면에 충실하면서도 형태와 색에 있어서는 절제된 아름다움으로서 보는 사람들로 하여금 그의 작품에서 순수함을 느끼게 하는 원인 가운데 하나이다. 이러한 순수함은 서민적·일상적 소재 자체에서 오는 순수함과 무척 잘 조화되고 있으며, 마치 화강암이나 시골의 토담 혹은 오래된 돌의 표면 등에서 느껴지는 세월의 흔적 같은 질감 표현과 더불어

박수근만의 독특한 회화세계를 형성하였다.

## 5. 한국미의 창출

　탄생 100주년을 넘긴 화가 박수근에게는 '민족화가', '민중화가', '서민화가' 등을 포함한 여러 호칭이 따라다닌다. 그 중에서 특히 '한국적인 화가', '한국성을 담은 화가'라는 표현이 가장 잘 어울린다는 생각이 든다. 그는 내용뿐만 아니라 소재상의 특성과 표현 수법 및 폭넓게 사용되는 여백의 처리, 한국 근현대의 변모되는 특성 등에 이르기까지 한국성을 가장 농후하게 담은 작가 가운데 한 사람이다. 박수근은 특히 고구려 고분벽화에 대하여 친구들과 많은 이야기를 나누었는데 이는 자연스럽게 그의 작품에 영향을 미쳤을 것이다.

　회화의 표현에 있어서 색채는 형태와 더불어 화면을 이루는 가장 기본적인 요소이다. 따라서 회화작품에서 풍기는 형태와 색채의 느낌은 그 작품의 전체적 느낌에 절대적인 영향을 준다고 할 수 있다. 박수근도 역시 형태와 색채를 중시하는 그림을 그렸는데 눈에 큰 장애를 가지고 있어서 고통을 겪었다. 이는 어린 아들의 죽음과 매년 반복되는 국전에서의 낙방 등으로 인한 스트레스에서 기인한 것일 것이다.

　창신동 살 때였다. 왼쪽 눈이 뿌옇게 잘 보이지 않아 안과에 다니고 계셨는데도 점점 시력이 나빠져 결국은 백내장이 되어 눈동자에 흰 막이 점점 가로 막아 보이지 않게 되었다. 할 수 없이 수술을 해야 되겠다고 생각했는데 수술비가 마련이 안 되어

그림이 팔릴 때를 기다리고 있던 어느 일요일이었다. 저녁이 되어도 안 들어오셔서 걱정을 하고 있었는데 신예용 안과에서 전화가 왔다고 이웃 창신 한의원에서 전해주어 그 안과에 가보니 눈 수술을 하고 누워계셨다. 의사가 수술이 잘 되었다고 하신다. 나는 병원에서 간호를 했다. 집에 알리면 걱정을 할까봐 혼자 와서 수술을 하셨다고 하신다. 1주일 입원을 했다가 퇴원하여 집에서 매일 치료를 받으러 다니셨는데 수술 결과가 좋지 않아 늘 고통이 심했다. 그래서 다시 최창수 안과에 가서 진찰을 했더니 안압이 높아 고칠 수 없으니 아픈 눈의 신경을 끊어 통증이나 없이 하는 수밖에 없다고 한다. 다시 수술을 하여 신경을 끊어 통증은 없이 하였으나 한쪽 눈은 아주 실명을 하여 한 눈으로 밖에 볼 수 없었다. 그 한 눈을 가지고 매일 그림을 그리셨다.

<div align="right">김복순, 『나의 남편 박수근』 중에서</div>

화가에게 있어서 눈은 화가로서의 꿈과 결부되어 있으며 거의 생명과도 같다. 박수근이 한쪽 눈을 잃고서도 기본적으로 시각적인 사생에서 시작되는 여러 그림을 그렸다는 점은 놀라운 일이다. 그의 그림은 철저한 사생에 토대를 두고 있다. 대부분의 작가가 대상을 매개로 한 이상 사생에서 비롯된 그림을 그릴 수밖에 없지만, 특히 박수근의 사생은 철저한 관찰에 바탕을 두고 있음을 엿볼 수 있다. 그의 관심은 단순히 스쳐 지나가는 것이 아니라 사생을 토대로 오랜 시간을 두고 겹겹이 쌓이는 특성을 지녔다. 그의 데생은 이 점을 극명하게 드러내고 있다. 또 하나의 특성은 극도로 제한된 색채이다. 이처럼 제한된

색채는 단순히 색채 자체로만 조형화된 것이 아니라 박수근이 소재로 한 제한된 대상의 모티프와 완전히 일치한다. 이처럼 약한 시력에도 불구하고 탄탄한 데생력을 토대로 변함없는 자기 세계를 지속해 온 경우는 찾기 힘들다. 이는 작가의 취향 및 투철한 의지와 집념에 의한 것임이 분명하다.

이처럼 어려운 환경 속에서 탄탄한 사생을 토대로 그려진 여러 인물화와 풍경화들은 단순히 한 사람의 인물을 표현한 것이라기보다는 숙명 같은 인생 역정에 있는 자신의 모습을 담은 혹은 이웃의 모습을 진지하게 담아낸 모습들인 것이다. 그래서인지 박수근의 그림에서는 모든 대상을 검은 윤곽에 의해 먼저 표현하고 그 위에 황갈색과 황백색을 덧발랐음을 볼 수 있다. 화면 속의 암울하고 가난한 집안의 노인네나 아낙네의 모습에는 삶의 고뇌가 있고 기다림과 인고가 있다. 황갈색 기조 위에 부분적으로 약간의 색채가 첨가되기도 하였다. 소녀들의 의상에 빨강이나 노랑이 가볍게 드러나는 것이 가장 현저한 색채의 사용이다. 그것도 문질러서 흐릿하게 처리하는 표현으로 색상 자체가 그리 두드러지지 않는다. 이렇게 그려진 박수근의 그림은 한국의 자연에서 볼 수 있는 화강암의 느낌을 두드러지게 나타내며, 두터운 층으로 이루어져서 무엇인가 깊고도 은은한 질감을 압축해있다. 따라서 박수근의 그림에서의 색은 사물이나 대상을 식별하여 그리고자 하는 색이 아니라 서민들의 삶 속에서 비롯된 누적되고 압축된 색이다.

박수근은 자신을 '동양화가'라고 말한 바 있다. 확실히 그는 서양의 재료들을 사용하여 그림을 그린 많은 서양화가들과는 다른 느낌의 그

림을 그렸다.[16] 당시의 사회상과 삶 속에서 서양의 재료를 통하여 한국의 미를 창의적으로 계승·발전시킨 것이다. 또한 박수근의 작품에 담겨있는 이미지는 조선의 풍속화의 표현양식과도 연계되는 바가 있다. 조선 시대는 오늘날과 상황이 다르지만 그들은 외래사조의 영향을 받지 않고 한국인의 삶을 진정으로 뜯어보며 자신의 경험을 토대로 우리 삶이 담긴 독특한 그림을 창출하였다. 박수근은 신윤복이나 김홍도처럼 서민의 일상생활을 소재로 했을 뿐만 아니라 단순한 선묘적인 표현방법에서도 유사함을 보인다.

박수근의 회화의 구성방식은 독특한 평면성에 있다. 회화에 있어서 화면구성은 회화의 기초골간을 이루는 요소로서 매우 중요한 역할을 한다. 박수근은 화면을 주로 간경하고 경직된, 그러면서도 투박한 선에 의해 수직 및 수평으로 분할하여 간결하고 힘 있으며 정적인 느낌을 갖도록 했다. 이러한 구도는 아마도 박수근이 좋아하는 구도인 것 같다. 그는 무의식적이면서도 의도적으로 자신이 좋아하는 성향의 조형을 시도함으로써 화면을 독특하게 표현하였다. 그의 작품인 〈나무와 두 여인〉과 〈휴식〉에서는 나무가 화면의 중앙에 배치되고 인물들이 병렬식으로 배치되어 대칭의 흥미로움을 곁들였다. 이는 자연적인 상황을 중시하며 인위적인 수식을 배제함으로써 얻어지는 순수함의 표현이라 생각된다. 그뿐만 아니라 이는 한 인물을 통하여 당시의 시대상과 삶의 모습을 통념적으로 보여주는 힘을 지닌다. 철저하게 무시된 원근법 역시 한국적인 성향의 조형성이라 할 수 있으며, 여

---

16) 박수근이 활동하던 당시에는 동양의 성향과 서양의 성향이 혼합된 듯한 이런 회화가 출현할 수밖에 없었다. 미국의 프세테 코넨티 교수는 1958년 서양과 동양의 성향을 지닌 당시 한국의 미술을 서양식도 아니고 동양식도 아닌 예술로 지적하고 앞으로 어떻게 발전되는지 볼 수밖에 없다고 하였다.

**길가에서**
1954년. 107.5x53cm. 캔버스에 유채

기에 배경을 무시하고 단순하게 인물만을 배치하여 더욱 강한 메시지 형태의 조형력을 확보하고 있다.

## 6. 박수근과 이중섭

　박수근은 이중섭과 함께 1950년대의 불행했던 화가이자 전설적인 인물로 이야기되는 '반 고흐', '폴 고갱' 등과 견줄 수 있는 화가이다. 한국의 50년대의 많은 중견 화가들이 일본 유학을 하였지만 박수근은 영향을 받을 수 있는 스승이 거의 없었기 때문에 독학으로 독특한 마티에르와 단순화 되고 평면화 된 구상화를 만들어낼 수 있었다. 박수근의 그림은 소재의 소박함과 함께 놀라운 독창성을 갖추고 있으며 한국 서민생활의 진리를 담고 있다. 그의 작품이 가장 한국적인 한국의 현대회화라고 평가받는 것은 그가 한국의 서민으로 살아왔기 때문이다. 가난하게 살면서 가난을 몸소 체험했기에 가난한 사람들의 고달픈 심정과 답답한 분위기를 이해할 수 있었던 것이다. 가혹한 현실 속에서의 한 많은 인생을 그대로 받아들이는 한국인들의 인내심 및 전쟁에 의한 아픈 현실과 한국인의 정신 상태 등이 그림으로 형상화 되었다.

　박수근이 이중섭과 더불어 우리의 현대미술을 대표하는 작가로 사랑 받고 있는 것은 민족적 정서를 누구보다도 두드러지게 표상하고 있기 때문일 것이다. 박수근이 반복해서 그린 소재는 외면할 수 없는 우리의 생활이었다. 소도 그 중의 하나였다. 박수근의 소는 정제된 선으로 그린 것이며, 앞으로도 지금처럼 가만히 앉아 있을 것 같아 보인

다. 반면에 이중섭의 소는 자리에서 일어나 있다. 속도가 붙은 선으로 그려진 이중섭의 소는 참을 수 없는 힘을 느끼게 한다. 뼈 마디마디를 드러낸 소는 언제라도 거침없이 콧김을 뿜으며 뛰어다닐 것 같다. 박수근의 그림에서 아이들은 누구하나 소란스럽게 돌아다니거나 시끄럽게 소리 지르지 않는다. 언제라도 엄마가 부르면 바로 대답할 수 있고 금방 뛰어나갈 수 있는 처마 밑이나 동네 언저리에서 논다. 모진 세월이 아이들을 너무 일찍 철들게 했다. 한 명 한 명이 이미 작은 어른인 것 같다.

기법 면에서 박수근은 이중섭과 다름을 보여준다. 이중섭은 활달한 운필과 격정적인 표현이 전면화 되는 반면에 박수근은 대단히 정적이면서 소박한 질료의 구사가 두드러지는 편이다. 이중섭은 드로잉적인 유연한 묘법이 앞서는가 하면 박수근은 안료를 중층적으로 쌓아 올라가는 구축적인 묘법으로 일관하고 있다. 그러면서도 이들의 질료에서 나타나는 공통점은 일종의 반유화적 감성이라고 할 수 있다. 유화 안료의 기름진 질료에 대한 거부적 정서가 이들 작품의 바탕에 짙게 깔리고 있는 것이다. 이는 서양의 방법을 수용하면서도 우리 고유의 정감에 굴절된 변형의 한 단면이라고 할 수 있을 듯하다. 이중섭의 작품에 나타나는 오래된 벽화를 보는 듯한 뿌연 안료의 느낌과 박수근의 작품에 나타나는 거칠고 건조한 돌과 같은 느낌은 한국인들이 지닌 보편적인 미감의 한 결정체라 볼 수 있다.

바탕 만들기와 재질 만들기를 거친 박수근의 작품이 갖는 표면적인 특징은 네 가지로 압축될 수 있다. 모노크롬, 전면화, 구축화, 건조성 등이 그것이다. 이와 같은 특징은 개별로서보다 전체적인 관계 속에서 성립된다. 모노크롬의 현상은 전면화와 바로 연결되며 전면화는

표면 만들기의 결과로 나타나기 때문에 구축화와 바로 연결된다. 또한 건조성은 구축화와 전면성에 기인하는 독특한 표면질감이다. 이렇게 본다면 박수근의 화면은 네 개의 특징이 만들어내는 전체성의 결정체라 할 수 있다. 한국의 토벽과도 같고, 메밀깍지처럼 오돌토돌하고 거친 창호지 같은 마티에르뿐만 아니라 이런 결과를 가능하게 했던, 기다림이 켜켜로 쌓인 과정들을 주목해야 함이 박수근의 작품의 위대함이기도 하다.

가장 한국적인 한국의 현대회화라고 평가되는 것은 위에서 살펴보았듯이 그의 그림에 한국인의 정서가 가장 잘 담겨있기 때문이다. 아울러 스스로가 한국의 서민 생활을 하며 평생 한국인의 정서와 미적 감성으로 대상을 진지하게 접근하고 잘 표현했다는 점이다. 그러기에 그의 그림 앞에서는 많은 사람들이 발걸음을 멈출 수밖에 없다. 마치 우리가 갈구하는 마음의 고향을 그림으로 만난 것처럼 말이다.

## 7. 한국의 회화

지금까지 살펴본 바와 같이 박수근은 우리나라 근대회화사의 격동의 시대적 상황에서도 자신의 조형정신을 바탕으로 한 독자적인 표현양식을 통해 한국성과 한국적 미의식을 표출한 작가라 하겠다. 그는 정규 미술교육을 받지 못하고 오로지 독학으로 미술 공부를 했으며 대상에 무척 충실한 작가이다. 그가 그린 인물의 형상은 충실한 관찰과 철저한 데생을 토대로 보다 절제되고 함축된 한국적인 선묘 형태로 표현되며, 회백색조의 일관된 색조는 정제되고 소박한 느낌을 준

다. 특히 화강암처럼 두껍게 물감을 여러 차례 덧칠한 박수근만의 독창적인 표현방식은 보는 이들로 하여금 우리의 전통적인 감성을 공유하도록 한다.

박수근의 작품상의 특성은 감각적이면서도 시사적이라는 데 있다. 그는 격동기 서민들의 힘겹고 고단한 삶의 모습을 취재하여 자신만의 조형적인 시각으로 표현하였으며, 서민적인 삶의 애틋함과 따뜻한 인간애와 기독교적 박애정신을 내면에 곁들였다. 박수근의 관심은 언제나 서민적인 조선의 사람들, 오직 평범한 사람들을 화폭으로 옮기는 데 있었다. 따라서 박수근의 회화는 격동의 20세기 한국의 상황이 아니고서는 나올 수 없는 그림으로서 가장 한국적인 회화 가운데 하나이다. 박수근은 특히 독학으로 그림 공부를 하였기에 그가 도달한 예술형식은 더욱 귀하다. 평생을 고독한 화가로 지내다가 마감한 그는 끝없이 그림만을 그림으로써 마침내 한국적인 질박미(質朴美) 또는 심오한 고졸미(古拙美)를 찾아내었다. 그것은 한국 근현대 미술이 이룩한, 최고의 한국성을 담은 조형이며, 한 시대를 가늠할 수 있을 정도로 고귀한 양식이라 할 수 있겠다. 여기에는 은은한 관조미(觀照美)와 인간애, 부드러움과 압축이 포함되어 있다. 또한 표현에 있어 간략하고 함축적이면서도 한국의 화강암과 같은 짙은 향토색과 민족적 정서의 고양이라는 보편성을 보여준다.

박수근이 생전에 고생만 하고 당시의 사람들에게는 인정받지 못하다가 지금이 돼서야 빛을 발하게 된 점은 아쉽고 안타까운 일이다. 지금이라도 한국의 독특한 정서를 그림으로 담아낸 박수근의 진가가 인정받게 되어 다행스럽다. 박수근을 먼저 인정하고 후원하여 도와준 외국인 중 대표적인 인물이 미국의 저널리스트 마가렛 밀러 여사이

다. 밀러 여사는 잡지 기자로서 전쟁 직후 한국에 왔다가 우연한 기회에 박수근의 그림을 보게 되었다. 그녀는 그 순간 박수근의 그림에서 한국인의 독특한 회화성을 느끼게 되었으며 박수근의 그림의 독특함에 매료되어 빠져들게 되었다. 따라서 밀러 여사는 박수근 그림의 여러 작품을 구입하였을 뿐만 아니라 미국인들에게 소개해 주기도 하였다. 이로 인해 박수근의 그림은 미국으로 건너가서 많은 그림 애호가의 손에 들어가게 되었다.

박수근의 작품이 한국인들로부터 찬사를 받기 전에 먼저 외국인의 눈에 띠어 주목을 받은 점은 안타까운 일이다. 그런다고 해서 전혀 박수근의 작품이 국내에서 인정 받지 못한 것은 아니었다. 박수근의 작품은 주로 3,4호 정도의 소품이 많았고 그 당시 작품만으로 생활하는 몇 안 되는 화가 중 한사람이었다.[17] 한 달에 몇 점씩 소화되며 유일한 수입원이었던 것이다. 그러면서도 박수근은 그림을 제대로 전공하지 못했다는 점 때문에 겸손해질 수 있었기에 국전 등 공모전에서 또래의 화가들로부터 심사와 평가를 받아도 개의치 않았다. 그에게는 오직 그림 그리는 것만이 행복이요 즐거움이었던 것이다. 마가렛 밀러 여사는 박수근에 관한 기사를 써서 널리 알리는 작업도 하였다. 또 한 명의 애호가 짐버맨은 박수근의 그림 〈노점〉에 등장하는 한국 사람들이 '전쟁 후 전통적 유대의 붕괴에 따라 미래에 대한 불안에 휩싸인 듯하지만, 은근과 끈기라는 전형적인 한국성'을 담고 있다고 짧은 글로 썼다. 이처럼 박수근의 한국성은 우리나라 사람이 아닌 외국인의 눈과 마음에 먼저 들었던 것이다. 그의 그림이 그 시대에 널리 조명

17) 이대원, 「박수근과 나」, 『박수근』, 문헌화랑, 1975

받지는 못했기에 그가 끝까지 겸손한 태도와 마음으로 작품에 임했을 수도 있다. 만약에 박수근이 그 시대에 유명세를 타고 부유한 환경에 살았더라면 인간의 선함과 진실함을 그려야 한다는 자신의 말을 잊어버려 지금의 박수근이 없었을지도 모른다.

# 6

## 조각가 최만린,
## 한국미의
## 원형을 찾아서

### 1. 조각칼 하나로

　최만린은 한국 현대 조각을 대표하는 작가로서 한평생을 조각과 함께 해 왔다. 공식적으로 화단에 이름을 올린 게 1949년 국전의 전신인 제 1회 대한민국미술전람회에서 입선을 하면서부터이다. 이때 중학생 신분으로 나이가 겨우 열 다섯살에 불과하였다. 조각 뿐만 아니라 한국의 미술인들 가운데 가장 어린 나이에 가장 권위가 있던 국전(國展)에서 입상을 하였던 것이다. 이후 1956년 제 5회 국전에서 스무살이 갓 넘은 나이로 또다시 대한민국미술전람회에서 입선을 하며 본격적으로 조각가의 길을 걷게 되었다. 공식적으로 미술전람회에 이름을 올린 이후 2016년인 지금까지 무려 70여 성상 동안 오직 조각칼 하나로 한국 조각을 이끌어 온 것이다.

　특히 청소년기에 겪은 1950년 6월 25일 발발한 한국전쟁은 최만린

이 예술가로서 한 평생을 살게 하는 계기가 되었다. 누구보다 진솔하고 진지한 성품을 지녔던 그의 눈 앞에 벌어진 피비린내 나는 동족 상잔은 감수성이 예민한 청소년기에 있었던 그에게는 충격이자 아픔이 되었다. 전쟁의 잔학한 참상을 경험한 후 사람들의 삶에 조금이라도 유익함이 있는 예술가로서의 길을 걸어가야겠다고 결심을 하였고 이후 평생을 자신이 좋아하는 조각을 하며 살아왔다.

이처럼 조각가 최만린은 한국의 열악한 현대 조각에 새로운 가능성을 열어 준, 한국이 낳은 조각가라 할 수 있다. 그의 예술세계에는, 그를 아는 대부분의 사람들이 훌륭한 조각가로 평가하는 단순한 차원을 넘어 한국 미술이 한 걸음 진보할 수 있는 가능성을 열어 보이는, 한국 미술인들이 타산지석으로 삼아야 할 중요한 부분이 존재한다. 그는 한국의 현대 조형예술의 새로운 방향성을 제시해주면서 독창적인 작품세계와 예술 정신을 구축한 작가라 할 수 있다. 그럼에도 우리 미술의 정서상 그의 작품에 대해 아직은 깊이 있는 연구가 이루어지지 못하고 있다. 이것은 비단 최만린뿐만 아니라 다른 대가들도 마찬가지로서 이는 오늘의 한국 미술이 지닌 한계라 생각된다.

## 2. 남다른 예술가적 기질과 정신

조각가 최만린은 여러 대가들 중에서도 전혀 다른 각도에서 색다른 예술가적 기질을 지니고 있는 예술가이다. 한국 화단에서 활동하는 내로라하는 작가들에게서도 발견할 수 없는 독특한 풍격과 후덕한 인간미를 지니고 있다. 여기에는 그가 한 사람의 조각가로서 깊은 정신

성과 참신성 그리고 훌륭한 예술성 등을 갖추었기 때문일 것이다. 그만큼 우리 시대에서 좀처럼 보기 힘든 수준 높은 작가로서, 그의 존재는 열악한 한국 현대미술계에서 무척이나 소중하다고 생각된다.

그의 일련의 작업들은 이브시리즈로부터 〈천지天地〉, 〈일월日月〉, 〈아雅〉, 〈태胎〉, 〈점點〉, 〈맥脈〉 등 다양한 형태의 조각들을 전개시키면서 그 이미지와 관련된 여러 관점들을 결국 O의 형태를 지닌 실체 속에 집약시키는 형식을 통하여 한국미의 원형이라 할 수 있는 〈환環〉으로 귀결되고 있다. 그 동안 조각이나 드로잉에 모필을 사용하여 습작을 했고, 마치 붓을 거머쥐듯 용접봉을 사용하여 한국화의 준법을 가하는 것처럼 3차원의 공간 속에 철을 녹이기도 했으며, 새로운 점, 선, 면을 창출하기도 하였다. 3차원의 공간에 마치 자성(自成)하듯 형성된 O의 형상을 지닌 〈환環〉은 다른 어떠한 작품보다도 신비롭고 찬연하다. 마치 먹을 찍어 형태를 이룬 수묵의 신비함처럼 〈환環〉은 음영이 투영된 듯한 현묘(玄妙)함으로 가득하다. 동양의 신비로움 및 한국의 자연의 고요함에 의한 부드러움처럼 〈환環〉에는 신비로움과 빛 그리고 형상과 무형상이 공존하는 공(空)의 형상성이 있다.

그래서 〈환環〉의 작품을 감상하려면 시각적 감각은 말할 것도 없고 촉각적인 감각이나 심지어는 후각적인 감각까지도 동원해야만 한다는 것이 신비롭다. 보는 이는 진리의 실체, 다시 말해 고요한 아침의 나라를 투영한 듯한 환상의, 부드러운 곡면이나 빛색의 감흥 등을 몸에 흡수하며 실감할 수 있다. 이 작품들은 한국의 자연과 환경에서 보고 느낄 수 있는 부드럽고 찬연하며 맑고 투명한 빛을 한 점 한 점 붙이듯이 한 조형적 생명이다. 그동안 심혈을 기울여왔던 평생의 작

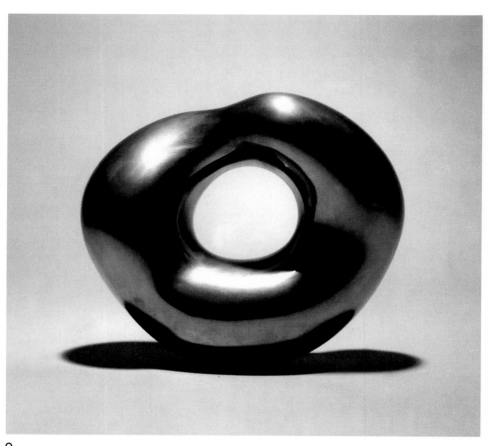

O
1996년. 33x14x28cm. 브론즈

업의 근간이라 할 수 있는 작업들은 철을 녹이는 것은 물론이고 심지어 한지에 먹 등을 사용하기도 하며, 다양한 이미지로서 인간미가 넘치는 압축된 조형으로 이루어져 있다. 이러한 조형적인 특징은 곧 질박함으로 귀결되는 효과를 통해 우리의 감성을 자극하며 색다른 맛을 느끼게 해준다. 이는 조형적인 예리함과 투박함, 여유로움 등 타고난 감각으로부터 비롯되었음에 분명하다.

그동안 그는 예술로 극복하기 쉽지 않은, 현대 문명이 빚은 서구 미술의 일련의 현상에 대해 사색하면서, 평소 생각해오던 자신의 예술을 무미·무취한 마음으로 조형화시켜 왔다. 이러한 모습은 한국인의 삶과 부합되는 것으로서 결코 우연에서 나온 것이 아니다. 자연인 같은 생각과 여유로움으로부터 시작된 끊임없는 사색과 예술 창작에 대한 노력 등이 우리의 정서가 배어있는 그만의 조형 예술을 탄생시키게 된 배경이라고 생각된다.

## 3. 인간미가 흐르는 성품

최만린은 한편으로는 교육자로서 또 한편으로는 조각가로서 욕심 없이 작업에 전념해왔다. 꼭 무엇이 되려 하거나 무엇을 하고자 하는 것이 아닌, 오직 삶의 궤적처럼 일상화된 생활 속에서의 작업이었던 것이다. 언젠가 만났던 최만린은 필자에게 "원래는 정치나 경제학을 전공하고 그쪽으로 방향을 잡고 활동하려고 했는데 한국전쟁을 만나

제 인생의 진로가 바뀌었어요."라고 했다.[18] 아마도 그가 겪은 전쟁의 실상은 너무나 비극적이었던 것 같다. 인간의 탈을 쓰고 저럴 수가 있냐고 한탄하며, 자신에게 주어진 삶을 구도자와 같은 마음으로 살아야겠다는 생각을 했다고 한다. 이 이야기는 꽤 오래된 일이지만 지금까지 나의 마음 한 구석에 여전히 진한 감동으로 남아 있다. 인간이 인간을 살육하는 현장들을 여러 번 목격하면서 무엇이 되겠다는 욕심을 버리고, 신이 부여한 생을 오직 자신을 속이지 않는 순수한 마음으로 살아가야 하겠다고 마음먹었던 것이다. 이는 그의 조각과 예술 정신을 형성하는 중요한 계기이자 근간이라 할 수 있다. 이후 작업은 기본을 배우는 학습기를 제외하고는 무엇을 만들고자 하는 욕심 없이 예술을 속이지 않는 순수한 마음과 진지함으로 그 한국미의 원형을 조형화하며 일관되게 진행되었다.

가끔 최만린은 농담 반 진담 반으로 자신이 쓰레기를 치우는 청소부 같다고 말하곤 한다. 주지하다시피 청소부는 동이 트지 않은 미명부터 사람들이 버린 지저분하기 그지없는 쓰레기를 조용히 치우는, 정말로 세상에 없어서는 안 될 중요한 사람들이다. 사람들이 여기저기 어질러놓은 것을 치우는 심정으로 열심히 창작하며 낮은 마음으로 그는 한 평생을 살아온 것이다. 욕심 없이, 그저 조각이 좋아 조각가로 한 평생을 보낸 것이다. 이와 같은 마음과 자세는 오랫동안 그를 보아온 필자로서는 충분히 이해가 된다. 항상 사색하고 끊임없이 변화를 모색하며 힘든 조각가로서의 여정을 잘 극복하는 가운데 비춰지는 삶의 모습은 마치 묵묵히 자신의 일을 하는 청소부의 삶처럼 열심

18) 장준석 최만린의 대담, 2007. 5. 21

이었고 겸손하며 열정적이었기 때문이다. 한국전쟁이라는 참혹한 현실을 겪으면서부터 자신도 모르는 사이에 혼자 맨발로 걸어가는 사람과 같은 모습이 되었을 것이다. 자신에 대해서는 엄격하고 비굴함 없이 정직하고 겸손하게 살려고 노력해 온 그에게도 쉽진 않았겠지만 충분히 감내할 수 있었으리라 생각된다. 이러한 면은 언뜻 보아 평범한 듯하지만 평범하지 않은 예술가적 삶의 여정으로서 진정한 조각가다운 면모라 하겠다.

서울대학 재직 시에는 블랙 계열의 양복 두세 벌만으로도 깔끔한 멋쟁이라는 평을 들을 만큼 외면에도 흐트러짐이 없었던 것 역시 평범하지 않은 예술가적 성품과 기질인 것이다. 우리가 특별함을 지닌 예술가들에게서 흔히 생각하기 쉬운 기행이나 괴벽과는 거리가 먼 모습, 다시 말해서 신사적이면서도 선비 같은 성품과 겸손한 자세를 보여준 이가 바로 조각가 최만린이다. 그 때문인지 예술가적 성품과 선비 기질의 순수한 인간미를 지닌 자세는 매우 인상적이다. 이러한 예술가적 끼는 우리 시대에 쉽게 볼 수 없는 특별한 경우라 하겠다.

맨발을 한 사람과 같은 자연인의 심정으로 작업을 해온, 순수한 예술가적 기질과 선비 정신으로 무장된 예술 세계는 오늘날 한국의 많은 예술가들에게 하나의 본이 될 수 있을 것이다. 그리고 진정한 예술이 무엇인지, 그리고 우리들의 삶에 예술이 어떤 의미를 지녀야 하는지 등을 생각할 수 있게 해준다. 결코 언행이 단순하거나 가볍지 않은, 자연인의 순수함과 겸양의 미덕이 있는 선비기질과 사색에 기인한 낮은 마음에서 비롯된 것이라 여겨진다. 아무 가식도 없이 그저 있는 그대로의 것을 사랑하며 이를 스스럼없이 드러내고자 하는 담백함이 흐르는 자연인 조각가이자 선비와 같은 예술가가 바로 최만린인

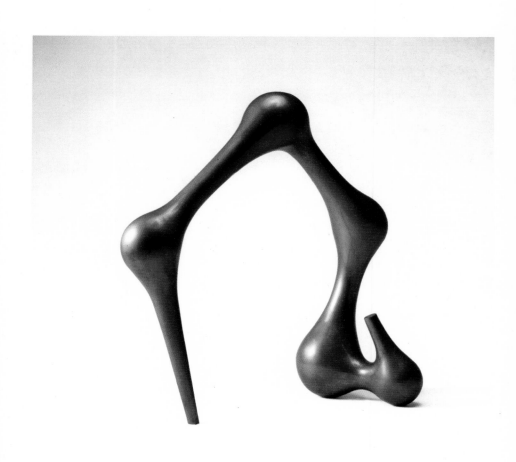

**태 Placenta 80-29-1**
1980년. 35x17x35cm. 브론즈

것이다. 한국전쟁의 참혹함을 보면서 인간 본연의 모습과 자신의 삶을 사색하며 스스로 겸허해질 수 있었고, 자신을 항상 돌아보며 무엇이 되고자 하는 욕심을 버리고 분신 같은 조형을 만드는 데 온 정열을 바쳤던 삶이라 하겠다.

## 4. 본질을 추구하는 예술

조각가 최만린이 추구해 온 진실한 예술가로서의 삶과 조형의 참모습은 한국인으로서의 자존과 조각가로서의 열정을 그대로 보여준다. 한국인의 삶과 의식, 정서 그리고 환경에서 비롯된 가장 진실한 조형의 실체가 무엇인지를 늘 자문하여 왔던 그는 한국인의 조형성을 밝히는 데 조각가로서의 한평생을 다해 왔다. 이처럼 그동안 걸어온 조각가로서의 길은 우리 민족의 정신과 삶 그리고 역사와 환경 및 사회사적 실체로부터 비롯된 우리 형상의 시원에 근접하고자 하는 열정이었다. 청년 시절인 1950년대~1960년대에 인간의 근원적인 존재를 모색하고자 전개한 〈이브〉의 연작이 얼마나 무의미한 것인지를 스스로 깨닫게 되면서, 첫 의문은 우리 민족의 정체성이 담겨진 조형적 시원에 대한 것이었다. 우리와 나 그리고 민족의 뿌리에 대한 궁금증은 자신을 속이지 않는 더욱 진술한 조형성을 필요로 하였다. 한국의 자연으로부터 비롯된 믿음과 사랑으로 뿌리를 땅 속 깊은 곳까지 내릴 수 있는 한국의 조형이 무엇인지를 고민하게 된 것이다. 그 후 줄곧 '우리의 시원에 대한 조형성 탐구'라는 자세를 견지하게 되었다.

그는 창작을 할 때 꾸미거나 의도적으로 제작하는 것을 매우 싫어

하면서, 자연의 근원과 서로 교융하고자 하였다. 이런 힘을 토대로 한 일련의 작품들은, 우리 자연의 힘으로부터 영감을 받았음은 물론이고 삶의 깊이와 사색에 기인한 축약된 미적 생명력이라 할 수 있다. 꾸미고 의도적으로 만드는 것이 아닌, 한국의 자연 그대로의 원형적 형상이 그의 드로잉인 것이다. 그는 다음과 같이 심경을 토로했다.

하나의 명시가 탄생하기까지 수많은 단상의 메모들과 습작이 있어야 가능해지듯이 조형성을 대하는 나의 생각과 그 마음들이 드로잉에 고스란히 배어 있다. 나에게 있어 드로잉은 나의 50년사의 살아있는 상념의 흔적이자 또 다른 조각이다.[19]

그는 무려 반세기를 끊임없이 작업해온 과정에서 환경에 따른 내면 세계의 심경과 변화의 발자취를 고스란히 압축하여 조형화시켜 온 것이다. 가식적이지도 않고 잘 그리려하지도 않으면서도 내면의 꾸밈없는 발자취를 있는 그대로 보여주고자 했다. 이것은 자연스러운 형상으로서 무취 무미한 흔적이라 할 수 있다.

그의 50여 년간의 조각과 드로잉 작업은 이처럼 구수한 한국인으로서의 삶과 살아있는 상념의 흔적을 조형적으로 담아내는 쉽지 않은 과정이었다. 여기에 독창적인 감성과 직관이 작용하였음은 물론이며, 이 직관력은 점 하나를 종이에 찍어 당기는 작업을 통해서 시작이 된다. 그러기에 일련의 작품들에는 단순하면서도 은은한 이미지와 더불어 보이지 않는 근원적인 생명력이 흐른다. 마치 극심한 가뭄 속에

---

19) 장준석 최만린 대담, 2006. 3. 23 작업실에서

서도 메마르지 않고 분출되는 옹다샘 같은 끈질긴 생명성이 내재되어 있다. 이런 연유인지 그의 조각은 새로운 한국의 자연의 질서 속에 순응하며 생명의 본질을 향해 한걸음 나아간 듯하다. 지금까지 한국의 조각사에서 볼 수 없었던 새로운 조형이 최만린의 조각에서 꿈틀거리고 있는 것이다.

## 5. 작은 생명의 발원

예전에 최만린의 작업실에서 함께 차를 마시며 바라본 창밖과 집안의 예사롭지 않은 조형 경관은 마치 그의 평생의 삶과 예술을 함축적으로 보여주는 것 같았다. 어려서부터 많은 사색과 노력으로 힘들게 조각을 공부하며 끊임없이 자신을 돌아보고 자신의 분신과도 같은 여러 형상들과 교융하며 조각칼을 평생 놓지 않았던 예술가적 기질과 정신이 스며있는 듯하였다.

그동안 무엇을 만들고자 의도하거나 남에게 보여주고자 작품을 한 것이 아니었다. 담담하게 자신의 삶을 받아들이고 겸허하게 마음을 열어 자연이든지 사물이든지 그들을 인정하고 서로 소통하며 하나가 되어 함께 호흡하고자 하였다. 있는 그대로의 모습을 사랑하고 존중하며 아끼고 주목해 온 것이다. 한국미의 원형이라 할 수 있는 작품들이 한국의 조각가 최만린을 있는 그대로 대하였듯이 그 역시 그들의 있는 그대로의 모습을 존중하면서, 때로는 맨발의 모습으로, 혹은 벌거벗은 심정으로, 또는 청소부와 같은 마음으로 겸손히 다가선 것이다. 이러한 조형적인 흔적은 인위적으로 만든 것이 아닌, 마치 추운

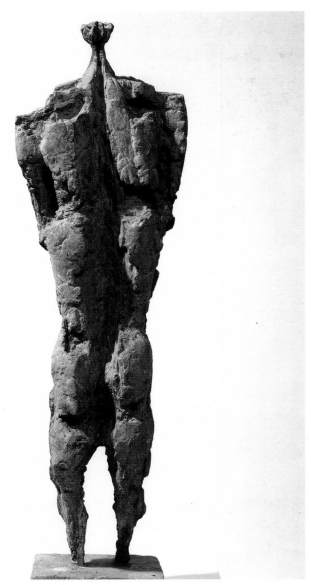

**이브 Eve 65-9**
1965년. 26x14x91cm. 석고

겨울을 이기고 힘찬 생명의 새싹이 돋듯 자연스러움과 자유로움으로 뭉쳐진 휴머니즘적인 이미지가 한국의 정서와 부합되며 현대적 조형 감각으로 승화되어 새로운 생명력을 갖게 된 것이다.

생명력의 근원에는 매순간의 상황마다 좌절하지 않고 긍정적으로 노력하며 솔직하게 드러내는 그만의 특유의 사색과 실천이 자리하고 있다. 가슴 속 깊은 곳에서 불끈 올라오는 뜨거운 어떠한 것을 무엇으로 그리며 어디에 그릴까 라는 생각이 앞섰기에, 청년 시절에는, 구멍이 여기저기 뚫린 볼품없는 갱지 위에, 혹은 구겨진 신문지를 펴서, 때로는 여기저기 돌아다니는 여러 가지 폐품들에, 값싼 볼펜과 물감 혹은 조각칼로 그 순간 그의 모든 것을 쏟아 붓듯이 흔적을 남겼다. 이처럼 청년 시절을 거쳐 구축된 그의 일련의 작품들에는 휴머니즘적이며 자연 발생적인 힘이 배어있을 수밖에 없다. 한국인으로서 한국전쟁 이후 어려운 시대를 인정하며 이를 가감 없이 받아들이고 예술적인 실천력으로 극복하며 일궈낸 그만의 조각은 결코 예사롭지 않은 것들이다. 여기에는 보이지 않는 한국인의 삶과 정서로부터 비롯된 수많은 작은 결정체들이며, 각기 다른 밀도를 지닌 휴머니즘적이고 감성적인 힘에서 표출된 새로운 생명력으로 꿈틀거리고 있다. 이것은 조각가 최만린이 평생을 거쳐 남긴 예술적 궤적이자 업적이 될 것이다.

그동안 그는 조각과 드로잉을 통해서 자연스럽게 작품과 삶을 하나로 동화시키고 한국인이라는 소박한 자부심으로 여러 다양한 실재들과 새로운 관계를 만들어가며 한국미를 모색해 왔다. 현대적인 조형을 전개시키면서도 한편으로는 수많은 드로잉을 통해 자연과 인간의 삶을 재료로 하여 마치 세상의 조화를 한국인의 정서로 빚은 듯한 조형을 표출시켜 온 것이다. 이처럼 담박하면서도 순수한 생명력이 흐

르는 조형 세계는 오로지 자신을 비우는 과정을 통해 이루어진 하나의 작은 생명이라 하겠다.

따라서 작품에는 자유로움과 근원적 생명력을 내재하여 한국인의 내면으로부터 발산되는 감성을 토대로 생명력이 흐른다. 평생을 한국인의 정서에 부합된 조형이 무엇인가를 고뇌하고 그 시원을 찾아보려는 노력을 경주해 온 것이다. 따라서 작품세계는 한국인의 미적 정서와 감정의 원초적이고 근원적인 것을 함축하고 있다 할 수 있다. 비록 지금은 보이지 않고 나타나지 않을 수도 있지만 수많은 관계 항들로 이루어진 은하계의 별들처럼 한국의 조형은 그를 통하여 가감 없이 진솔하게 드러나게 될 것이다.

## 6. 한국미의 원형을 조각하다

그동안 작가는 어떤 대상이나 사물에 집착하기보다는 그 원형적인 것을 찾기 위해 오히려 욕심 없이 모든 것을 버리는 작업으로 일관해 왔다. 모필(毛筆)에서 드러나는 가장 단순한 흔적으로부터 비롯된 형상은 곧 모든 세계의 원형이자 근원으로서, 정해진 틀에 얽매인 것이 아닌, 자연 그대로의 것으로 자신을 표현하는 근본이라 할 수 있다. 이는 마치 고행자가 본질을 깨우치기 위해 고행하듯 내면과 삶의 깊이로부터 자연스럽게 함축된 생명력으로 볼 수 있다. 그의 예술은 낮음과 겸손함 및 있는 그대로를 인정하는 솔직함 등에서 비롯되었기에 이 원형질적인 모필의 이미지에는 거짓이나 과대 포장이 존재하지 않는다.

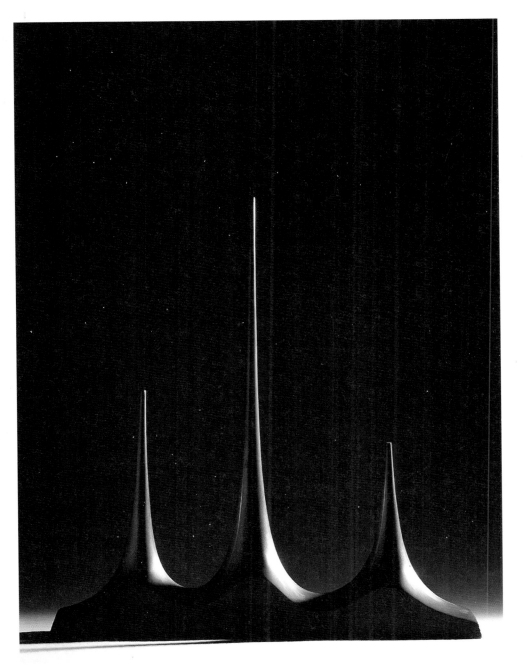

**O 89-20**
1989년, 34x7x35cm, 브론즈

따라서 그의 작업은 구수한 큰 맛처럼 자연스러우며 자유롭다. 마치 한국미의 시작을 알리는 점 같은 모필의 원초적 흔적에서 비롯된 조형적 힘은 무엇보다 순수하다. 이 순수함은 당연히 최만린 자신에게서 비롯된 한국미에로의 참 흔적이라 할 수 있다. 심장의 울림처럼 드러나는 점과 모필의 흔적은 직관으로 꾸밈없이 표현된 것이기에 그의 작품들은 한국미의 원형을 추구한 시원의 조형이라 할 수 있다. 한국인의 감성과 자연에서 비롯된 생성의 첫 단계이자 소멸의 마지막 단계 같은 형태로 이루어지는 게 최만린의 조각인 것이다. 실제로 그가 추구하는 삶과 조형성에는 O의 형상으로 귀결되는데, 이것은 곧 최만린이 추구해 온, 그가 본 한국미의 원형이 될 것이다. 그러기에 그의 작품에는 한국미의 에너지가 흐른다. 이는 진솔한 사유와 예술에 대한 사색이 함께 하고 있기 때문이다.

이처럼 그의 한국미의 조형은 단순하게 삼차원의 공간에 쌓고 부수며 만드는 차원이 아니다. 모필을 사용하여 종이에 점 하나를 찍어 당겨 그린 것 같은 조형 작업을 한 때 3차원의 공간에서, 그것도 먹물이 아닌 철을 재료로 조형을 추구하기도 하였다. 먹물로 화선지에 선 하나를 그리듯이, 철을 녹여 가며 3차원의 공간에 똑 같은 차원의 선을 그려나갔으며, 이후 여러 작품들을 이와 같은 개념에서 제작해 나갔다. 마치 점이나 붓의 흔적 같은 심플한 이미지가 3차원의 공간에 드러나는 고차원의 작업인 것이다. 그의 조형 작업은 어떠한 형태를 만드는 차원을 넘어선, 본질을 그리며 표현해 내는 차원으로 해석할 수 있다. 철을 통하여 우리의 정서를 오롯이 조형적으로 소화하여 표현해내는 것이라 할 수 있다. 한국인의 정서에 적합한 먹을 사용한 듯한 붓의 흔적을 마음에 담아, 철을 사용하여 3차원의 공간에 한국미의 원

형을 탄생시킨 것이다.

그는 오래 전 평생을 간직해 온 수많은 에스키스와 드로잉을 살펴보면서 상당량을 마치 자신의 영혼을 불태우는 조선시대 도공처럼 한 장 한 장 찢어버렸다. 자신의 분신과도 같은 해묵은 드로잉들이 담긴 상자들을 열어서 하나하나 찢어 없애면서 그는 무슨 생각을 하였을까. '자신의 살점을 도려내는 심경'이라고 하였다. 혹은 한때 좋아했던 것들을 한 순간에 홀랑 던져버리는 아이 같았는지도 모른다. 이는 의도적으로 꾸며서 이루어진 예술적 행위가 아니고, 무엇을 만들고자 하거나 무엇이 되고자 함이 없는데서 기인한다. 마치 맨발인 사람처럼 물 흐르듯 흐르는 예술가적 삶을 바랐다. 마치 중국의 대학자 이지(李贄, Li Zhi)가 자신을 여러 개들이 짖어대는 한 무리 속의 똥개일 뿐이라고 낮추었듯이, 그 역시 자신을 쓰레기를 줍는 청소부로 비유하였지만, 사리가 분명하며 선비 성품을 갖춘 한국이 낳은 큰 조각가임에 분명하다. 이런 기품을 토대로 자신의 예술 정신이 드로잉과 조각에 함축된 그의 창작 세계는 생명과도 같은 한국미의 근원을 담은 형상이라 생각된다. 우리 한국인의 삶과 감정을 미적으로 담아내는 독특한 형상인 것이다. 그 근원에는 한국의 자연의 환영과 생명력이 내재되어 있다. 이처럼 자신의 지식과 인식, 방법과 생각 등 모든 것을 버리며 시작된 무와도 같은 심경으로 한국미의 원형에 올인 해 왔다.

그에게 무의식적이든지 의식적이든지 한국인이라는 마음이 있었기에 가능한 일이다. 한국인의 사색과 한국인의 감성을 통해 세상에 단 하나뿐인 조형작품이 손끝에서 이루어지고 있는 것이다. 여기에는 한국인의 정서와 기질이 녹녹하게 스며있음은 물론이다. 이는 스스로 독백처럼 내뱉은 "내가 미켈란젤로의 가슴에 대고 미의 소리를 듣는

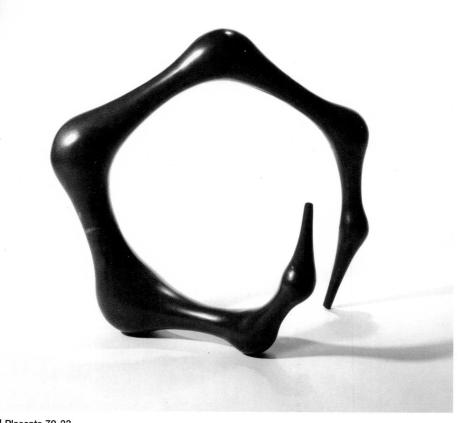

**태 Placenta 79-23**
1979년. 43x40x38cm. 브론즈

것이 아니라, 한국인으로서 내가 내 가슴에 대고 미의 소리를 들어야 해요." 라는 말이 생각난다. 한국인으로서 자신의 가슴에서 발견한 이러한 조각들이 그의 화력 50년사에 지속되어 왔다는 것은 놀라운 사실이 아닐 수 없다. 이것은 아마도 작가의 예술가적 저력이 아니고서는 불가능한 일일 것이다. 작가는 세상에 대한 관심을 홀홀 털어버릴 만큼 자신에 대해 엄격하고, 50여 년 세월 동안 조금도 한눈파는 일이 없이 다양하면서도 일관된 조형에로의 탐구를 해왔다. 그의 작은 손 하나로 한국인의 감흥이 흐르면서도 한국미의 조형성이 내재된, 부드러우면서도 강하고 자유로움이 흐르는 한국미의 원형을 탄생시킨 것이다.

# 7

# 윤형근,
# 한국의
# 추상미술

## 1. 한국미를 담은 휴머니즘적인 삶

윤형근은 해맑고 정직하며 투박하면서도 친근하여 마치 한국의 자연을 닮은 듯한 화가이다. 그의 젊은 시절은 경제적인 어려움 등으로 그리 순탄하지 못했다. 당시 최고의 대학인 서울대학교 미술대학에 입학해서도 여느 학생들처럼 편하고 즐겁게 학창 시절을 보내지는 못하고, 동대문 시장에서 떼어 온 광목 한 필이나 성냥, 빨래비누 등을 들고 서울 곳곳을 누비며 팔아 겨우 학비를 마련할 수 있었다. 스무 살 청년의 눈에는 세상이 그리 긍정적이거나 정직한 공간이 아니었던 것이다. 고학을 하며 자연스럽게 형성된 세상에 대한 반감으로 인하여 2학년 때부터 반정부 학생운동을 하게 되었으며, 당시 대부분의 서울대 학생들과는 달리, 일부러 학교 배지를 차고 다니지 않았다. 그는 학생운동으로 3학년 때 제적을 당했으며, 좌익 운동이 원인이 되어 경

찰서 지하 감방에 한 달 넘게 구금되었는데, 이로 인하여 세상을 더욱 증오하게 되었다.

학생운동으로 제적을 당한 후 42일 동안의 경찰서 지하 감방의 수 감 생활은 사회에 대한 실망과 기득권에 대한 반발을 불러일으켰다. 1950년에 한국전쟁이 발발하자 그의 생명은 위태로워지게 되었다. 당시 정부는 보도연맹이라는 단체를 조직하여 전과자나 좌익운동을 하던 사람들 혹은 사상적으로 문제가 있는 사람들을 대상으로 신상 보호라는 미명하에 조직적으로 감시하였다. 한국전쟁이 발발한 다음 날 윤형근은 경찰에 끌려갔으며 청주 무심천 개울가로 가게 되었는데 그 인원이 무려 540여 명에 달하였다. 그는 열세 번째에 서있었고 잘 못하면 죽을 수 있겠다는 생각이 엄습하여 왔으며 어차피 죽을 거라 면 일단 도망이라도 가야겠다고 결심하여 소변 보러가는 척하고 피난 민 속으로 도망치는 데 성공하였다. 다음날 540여 명 모두는 트럭에 실려 감쪽같이 사라졌고 산에서 총살당했다.

공산주의자는 물론 어떤 사상주의자도 아니었던 스무 살 초반의 청 년 윤형근은 정당한 사유 없이 정상적인 사람들을 사지로 내모는 정 부가 미웠고 공평하지 못한 세상의 불합리성이 증오스러웠다. 그는 이런 일들을 계기로 설령 자신이 피해를 당할지라도 잘못된 것은 반 드시 지적을 하는 정직하고 반골적인 성향을 갖추게 되었다. 이때부 터 잘못된 세상에 대한 증오와 그림이라는 두 가지 패턴만을 갖게 되 었으며, 바르지 못한 것에 대해서는 반발하게 되었다. 말하자면 순수 하고 순박한 성격의 작가 윤형근이 한국전쟁이라는 당시 비극적인 혼 란을 직시하면서 좀 더 근본적으로 처절한 인간애적인 삶과 예술의 문제에 접근하게 된 것이다.

윤형근의 이러한 성향은 자신의 작품을 창작하는 데도 그대로 반영되었다. 시류에 휩쓸리지 않고 오직 자신의 생각과 마음으로 어떠한 대상과 상황들을 심도 있게 바라보며 깊게 생각하는, 순수하면서도 정직한 예술가적 기질과 자세가 형성된 것이다. 이런 자세는 다른 매개체의 개입이나 변질됨 없이 오직 세상과 윤형근이라는 단 둘만 존재하고 소통될 수 있는 상황이 설정되는 데 큰 역할을 하였다고 생각된다. 이는 무엇인가를 하고자 한 의도에 의한 것이 아닌, 그 시대를 살아가면서 그가 처절하게 겪은 삶에 의한, 그럴 수 있으리라 이해되는 자연스러운 현상이라고 할 수 있다. 단지 한 사람의 예술가이자 인간으로서 당연한 일을 직시하고 이를 행동으로 옮겼을 뿐인 것이다. 그러나 그를 바라보는 눈들은 그를 결코 이해할 수 없었는데, 이는 그가 당시의 심경을 토로한 다음과 같은 말에서도 알 수 있다.

사상 변화라기보다는 그때 내가 좌익운동 한 것은 공산주의가 아니라 하나의 휴머니즘에서였어. 내가 그때도 무슨 공산주의자가 될 사람은 아니에요. 그런 것이 그때 내 아우가 둘 있는데 다 청주로 피난시켰어. 의용군 가라 뭐라 해서 다 숨겨서……. 그리고는 내가 돈 벌어서 동생들 대학도 보내고……. (중략) 난 대학 다닌 것이 서울대학교 1년 겨우 다닌 거야. 중학교 4학년 나오고. 지금 이 머리가 그때 하얗게 된 거예요. 죽을 뻔 하면서, 정신적인 고통을 겪으면서 그 다음 바로 이렇게 되더라고……. (중략) 그 전에 경원대 나가면서 학생들한테 그림 이야기는 하나도 안했어요. 단지 정말로 진실하게 살아야 한다. 그런 걸 얘기했어. 그런데 우리나라에서는 진실하게 사는 사람들을 두고 가

치관이 전도되어서 무능한 사람 낙오자로 본다 이거야. 그러나
그런 거 개의치 말고 정말로 정직하게 살아야 해요.[20]

　윤형근이 당시 좌익운동을 한 것은 휴머니즘적인 이유에서였다고
그 자신이 토로했듯이 세상과 사람들은 정직함과 강직함을 가치관으
로 삼고 살아가던 그를 인생의 낙오자로 만들 뻔하였다. 이처럼 어려
운 상황들을 극복한 그는 점점 예술적으로도 거짓이 없는 창작을 하
였다. 필자가 보기에 그의 예술적인 무기는 자신이 강조한 것처럼 휴
머니즘과 정직함인 것 같은데, 이 휴머니즘과 정직함은 단지 듣기 좋
고 그럴싸한 말이 아닌, 자신이 몸소 실천한 삶을 통해 보이는 것으로
서, 이러한 그의 진실하고 거짓 없는 면모가 작품으로 승화되었다. 그
래서인지 여러 이론가나 평론가들은 윤형근의 작품에 대하여 심오한
작품성이 내재되어 있다고 말한다. 윤형근의 작품세계를 비교적 예리
하게 뜯어본 미셸 누리자니는 "물감이 흐르는 흔적이 아니다. 하나의
표시이다. 일종의 최소한의 존재, 거칠 정도로 꾸밈없고 침묵하는 그
무엇, 에너지. 그러나 그 근원을 맴도는 절제된 에너지다."라고 평하
였고, 미술평론가 이일은 윤형근의 작품을 형상화할 수 없는 것이라
고 전제한 뒤 '어떠한 형상으로도 규정할 수 없는 자연의 원초적인 상
태'라고 평하였다.[21]
　그밖에도 윤형근에 대한 국내외 미술전문가 및 평론가들의 평가는
우호적이다. 이는 윤형근의 인간적인 그리고 실천하는 삶에서 비롯된
예술가적 기질 때문이다. 그는 평소 제자들에게도 그림 그리는 것을

20) 『한국현대미술 다시 읽기Ⅲ』, VOL. 1, ICAS, 2003, p.336.
21) 이일, 『윤형근』, 샘터화랑, 2007

강조하기보다 정말 진실하게 살아야 함을 강조하였고 인간적이면서도 정직한 삶을 살아야 함을 환기시켰다. 그는 어려서부터 불의와 타협하지 않는 정의감이 강한 사람이었다. 그리고 이 정의감을 항상 실천하는 사람이었기에 자칫하면 한국전쟁 전후의 혼란기에 목숨을 잃을 뻔하였다. 이런 정의감은 윤형근의 작품 세계를 구축하는 중요한 근간이다.

## 2. 정의감을 지닌 순수주의자

윤형근은 불의를 보면 참지 못하는 성격의 소유자이기도 하지만 그가 말한 대로 휴머니즘적인 사람이기도 하다. 그는 우익과 미군 등 군부가 합세하여 부정부패가 난무한 새로운 형태의 식민주의에 대항하여 투쟁하였고 당시 투쟁 세력이 좌익이었기에 좌익의 극단에 서서 싸우게 되었다. 윤형근은 당시 이들 좌익의 이념이 정치적이기보다는 인간적이었기 때문에 가담하였다고 하였다. 그의 젊은 시절 삶의 중심이자 가치관은 무엇보다도 인간적인 면을 기조로 한 것이었다. 윤형근의 이 같은 정의감은 단순하게 불의를 보면 참지 못하는 데서 비롯된 것이기보다는 보다 애틋하고 애정이 흐르는 섬세하고 부드러운 인간미가 흐르는 휴머니즘적인 정감에서 비롯된 것이었다. 그는 자신의 삶을 구도자와 같은 마음으로 비춰볼 수 있는 매우 섬세하고 정감 어린 심성의 소유자였다.

윤형근은 어느 날 오후 자연경관이 아름답기로 소문난 오대산 자락에 올랐다. 낙엽이 다 떨어져버린 오대산의 가을 황혼녘의 산자락은

**UMBER-BLUE**
1976년. 65x80cm. Oil on lien

적막하였고 특히 상원사 안쪽은 인적이 드문 깊은 산중이었다. 아마도 윤형근은 이 산속을 아무 생각도 없이 무심코 올랐던 모양이다. 오르는 도중 눈앞에 갑자기 나타난 쓰러져있는 커다란 고목을 보자 무어라 형언하기 어려운 전율이 엄습하였다. 너무도 큰 고목에 압도되기도 하였지만 어림잡아 족히 수백 년은 된 듯한 커다란 고목이 뿌리부터 죽어가는 것을 보면서 자신의 존재도 잊은 채 그저 장승처럼 한동안 서있었다고 한다.[22] 자연이 주는 신비감과 경이감, 자연의 섭리가 한꺼번에 마음에 와 닿은 것이다. 이때의 자연에 대한 경이감과 숙연함은 윤형근의 평생 동안 뇌리에 맴돌게 되었다. 이처럼 윤형근은 커다란 고목을 보고 자연에 대한 경이로움에 도취될 정도로 순수한 감성을 지닌 예술가이다. 꼭 무엇이 되고자 그림을 그린 것이 아니었고 제자들에게 좋은 그림을 가르치거나 좋은 그림을 그리게 하려고도 하지 않았으며, 단지 인간적이고 정직한 삶을 살아가도록 당부하는 소박한 인성과 감성의 소유자였다.

이러한 감성의 소유자인 윤형근은 화단에서 집단적으로 혹은 정치적으로 활동하던 여러 작가들을 탐탁지 않게 생각하였다. 마치 정치하는 사람들처럼 혹은 로비스트들처럼 몰려다니는 것을 좋아하지 않았고 또 국제무대에서 잘 나가는 작가나 작품을 굳이 알려고도 하지 않았다. 단지 자신의 창작에만 모든 관심을 쏟았다. 그는 그룹전에도 굳이 함께 하려 하지 않았다. 다만 인간적으로 좋거나 의미가 있는 그룹전에 참여할 정도였다. 그만큼 윤형근은 인간적이었으며 비정치적인 예술가였다. 그림도 마찬가지로 오로지 마음 가는 대로 사색하는

---

22) 『한국현대미술 다시 읽기Ⅲ』, VOL. 1, ICAS, 2003, p. 339.

대로 아무 거리낌 없이 그러나갔다.

비록 청년 시절에는 여러 색이나 다양한 형태의 그림도 그려봤지만 인위적인 그림이나 여러 형태의 그림 스타일들로부터는 차츰 멀어졌으며, 갈수록 무의식적이면서도 구수한 큰 맛이 느껴지는 비형상의 세계로 몰입하게 되었다. 잘난 체하지 않고 그저 묵묵하게 그림 그리는 일에만 전념해 온 것이다. 그는 자신의 인생과 작품에 대해 "그림은 조용해야 하고 음악은 서러워야 하고 시는 외로워야 해요. 대가의 음악을 잘 들어보세요. 다 서럽지. 조용한 놈이 최후에 가서 모든 것을 포용합니다. 혼자 날뛰는 시끄러운 놈은 오래가지 못해요."라고 독백처럼 말했는데[23], 이는 그의 예술가적 감성과 기질을 가늠하게 해준다. 침묵으로 일관하는 듯한 그의 예술가적 삶은 그 어떠한 것에도 구애받거나 제한 당하지 않는 자유인 그 자체로서의 삶이었던 것이다. 필자는 그를 '한 많은 침묵하는 자유인'이라 부르고 싶다. 그것도 '한국인의 피가 흐르는 자유인'이라고 말이다. 세상의 모든 것을 회피하지 않는, 잘못된 것이나 불의하고 정직하지 못한 것에 대해서는 그냥 지나치지 않는 정의감과 인간미가 흐르는 자유인인 것이다.

한국의 미술에 많은 관심과 애정을 지녔던 야나기 무네요시는 한국의 미를 한(恨)의 미라고 표현한 적이 있는데, 윤형근의 그림이 아마도 여기에 해당하는 경우가 아닐까 싶다. 대학 1학년 때 잘못한 것도 없이 보도연맹 사건으로 정부에 의해 죽을 고비를 넘기다보니 스트레스 때문에 그해 머리가 하얗게 세어버린 것에 대한 그의 심경은 어떠

---

23) 『한국현대미술 다시 읽기Ⅲ』, VOL. 1, ICAS, 2003, p. 349.

했을지 어림잡아 볼 수 있다.

난 그럴 정신 상태가 아니었기 때문에, 내가 어떻게 사느냐 그
게 중요했지요. 그래서 학교에서 교장이 잘못하면 대들고 그랬
고 늘 싸우는 자세였어. 사회에 대한 반발, 직장에서는 권위 의
식을 제일 싫어했고……. 그만큼 그때는 관심이 그림 쪽이 아
니라 젊을 때부터 살아 온 것에 대한 한 맺힌 반발이었지. 근대
사에서 꼭 밝혀져야 할 것이 제주 사건, 보도연맹 사건, 광주사
태야. 우리 국민을 얼마나 억울하게 억압해 온 거야? 정부라는
이름으로 말이야.

삶에 대한 한(恨) 맺힌 반발은 단순히 일시적인 반발이 아니었다. 이
반발은 그의 가슴속 깊은 곳에서 형성된 큰 웅어리로서, 이 웅어리를
풀어줄 만한 대상은 그림밖에 없었던 것이다. 그러기에 윤형근의 경
우, 가난과 권력의 횡포 및 당시의 비정상적인 한국 사회를 보며 정상
적인 방법으로 분을 삭이기는 쉬운 일이 아니었을 것이다. 이 울분은
단순히 개인적인 문제라기보다는 당시 비도덕적이고 비윤리적인 정
부에 대한 항쟁의 웅어리였던 것이다. 그의 또 하나의 큰 상처는 1980
년 광주에서 일어난 광주민중항쟁이었다. 지금은 광주민주화 운동이
라고도 부르지만 당시에는 순수한 광주시민들을 폭도로 몰아 시민들
을 향해 발포해 많은 인명이 살상되었던, 있어서는 안 될, 국제적으로
도 수치스런 사건이었다. 광주민중항쟁을 본 그는 80년 12월에 돌연
파리로 떠나버렸다. 이 무렵의 그의 작품은 전체적으로 이전의 그림
에 비하여 부드럽고 색감도 더 다정다감하게 변화되었다. 광주민중항

쟁에 환멸을 느낀 그는 다시 한 번 마음에 큰 상처를 입었고 이는 또 다른 한으로 남았을 가능성이 높다. 이 무렵 그의 심경은 큰 변화를 맞게 되었고, 파리에서 스스로 자신의 그림을 되돌아보는 좋은 기회를 갖게 되었다.

> 그 곳에 가서도 한동안은 여기서 내 방식대로 그대로 그림을 그려나갔어요. 세계미술의 중심지라는 것 때문인지 몰라도 내가 (나의) 그림들을 보니까 정말 딱딱하고, 옹졸해 보이기까지 하더군요. 그때 노력한 결과인지 이제는 그림이 좀 더 부드러워지고 색깔도 엷어지는 것 같아요.[24]

이 무렵에는 그동안의 가슴 속의 한(恨)을 제대로 토로하지도 못한 상황이었다. 윤형근은 광주민중항쟁 이후 전두환 정권 하에서는 외국에도 나갈 수 없었고 늘 형사들이 집에 찾아오곤 하여 곤욕을 치렀다. 그러나 일 년여 한(恨)을 삭이며 바깥세상을 돌아보면서 자신도 모르는 사이에 그의 심경에는 작은 변화가 일어난 것 같다. 왜냐하면 윤형근의 작품은 그의 삶과 완전하게 밀착되는 특성을 지녔기 때문이다. 자신의 분신 같은 그림을 돌아보면서 딱딱하고 옹졸해 보이기까지 했다는 표현에서도 알 수 있듯이 무엇인지는 정확하게 알 수 없지만 자신의 심경에 작은 변화가 일어났다고 생각된다. 어쨌든 그는 보다 인간적이고 올바른 사회를 만들고자 노력하였다. 한국전쟁 때 자신의 친형이 행방불명되어 생사를 알 수 없는 것을 비롯하여 죽을 고비를

---

24) 「윤형근, 파리에서 1년 만에 돌아온 화가 윤형근씨와 함께」, 『공간지』, 1982. 02, p.120.

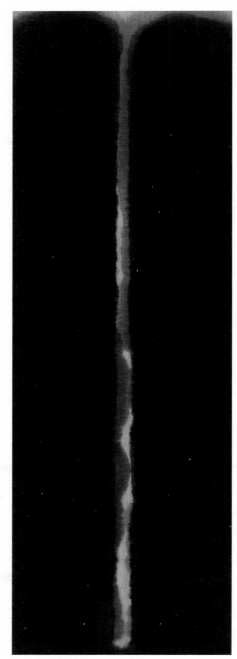

**UMBER-BLUE**
1977년, 200x67.5cm, Oil on lien

넘기거나 혹은 옥중에서 보낸 한 많은 세월 등에 대한 커다란 한을 스스로 달래고자 노력하였으며 이런 절망감을 그림으로 승화시켰다.

## 3. 작품으로의 승화

절망감의 승화는 윤형근의 작품의 힘이다. 73년경부터 시작된 그의 작품상의 변화는 Blue-Umber 형태의 그림에서 살펴볼 수 있다. "73년도부터 내 그림이 확 달라진 것이 홧김에 그린 거야. 욕을 해대면서 독기를 내뿜은 거지. 그림에는 내가 살아온 것이 다 배인 거야. 처음에는 원색인데 그 위에 자꾸 덧그리니까 까맣게 되고 아예 검게 해버려야겠다 하고서 울트라 마린(ultra marine)하고, 번트 엄버(burnt umber)를 물하고 섞은 먹빛으로 그린 거야."[25] 이 변화는 독창성이 조금은 결여된 이전의 작품으로부터의 탈피를 의미한다. 73년 이전의 작품은 우리가 가끔 볼 수 있는 미니멀적인 경향을 보이지만, 분노가 폭발하며 자신이 살아온 모든 것이 다 배인 그림부터는 여타의 앵포르멜 그림이나 추상표현주의 작품에서도 볼 수 없는 독창성이 구축되었다. 일본의 미술평론가 아즈마 토로우(東 俊郎)는 윤형근의 작품의 독창성 부분에 대해 다음과 같이 평하였다.

그의 화폭에 펼쳐지는 것은 아직 아무것도 없는 중성적인 현재 따위는 아니다. 무엇보다도 시간이 존재하며 역사가 존재한다.

---

25) 한국현대미술 다시 읽기 Ⅲ』, VOL. 1, ICAS, 2003, p. 339.

그렇지만 지금 시간이나 역사라고 한 말을 전통이라 바꿔 말해도 좋지 않을까 싶다. 전통이 없는 미국에서는 태어나지 않았을 뿐더러 다른 전통을 가진 일본에서는 성장하기 어려운 이색의 감각.[26]

　윤형근의 작품 속에는 서양이나 일본과도 다른 독특함이 내재되어 있다고 표현한 이즈마 토로우의 이 글은 비록 짧지만 그의 작품 세계를 가늠할 수 있게 해준다. 확실히 윤형근의 작품은 서양적인 것도 아니고 중국이나 일본적인 것도 아니다. 한국인의 정서와 감성을 통해 한국적 휴머니즘으로 세상을 바라보며 세상에 애증을 가지고 살아 온 예술의 결정체라 할 만하다. 많은 앵포르멜 계열의 작가들이 서양의 앵포르멜과 흡사한 작업 성향으로 작품을 하거나 세계적으로 앵포르멜이 유행할 때도 윤형근은 아랑곳하지 않고 자신의 작업을 고수하였다. 그가 이렇게 독창적인 창작 세계를 견지할 수 있었던 것은 그의 정직한 성격과 불가분의 관계가 있다고 할 수 있다. 그의 정직한 성품으로는 서양의 잘 나가는 추상주의 작가나 앵포르멜 작가들의 작품을 흉내 낼 생각은 엄두도 못 냈을 것이다. 1.4후퇴 무렵에는 생계를 위해 형무소 형무관 직업을 어렵사리 구했으면서도 양심에 걸려 일주일 근무하다 그만두었다. 그 정도로 순박하고 정직한 성품의 소유자였던 것이다. 그는 사람들이 앵포르멜이니 뭐니 하고 돌아다닐 때도 어떤 사람으로 살아가느냐를 중요시했기 때문에 바르게 살고자 하는 데 초점을 두었다.

---

26) 이즈마 토로우, 「선형 사고의 고고학」, 『윤형근』, 박여숙화랑, 2003, p. 2.

어느 시기의 미술이든지 외부로부터 자유로운 미술은 없을 것이다. 선진 미술과 문화적 수준이 낮은 지역의 미술 간에도 상호 보완작용을 비롯한 상호 영향관계는 불가피하다고 할 수 있다. 현대의 세기의 화가들이 아프리카미술 등에서 작품의 모티브를 얻는 경우도 이와 같은 현상의 하나로 생각해볼 수 있다. 우리나라 과거의 문화 미술의 역사도 마찬가지라 생각된다. 우리 미술은 대체적으로 중국의 미술 문화 구조와 상하관계에 놓인 듯한 형태로 진행되어 왔지만 중국의 문화미술 역시 우리 미술의 문화적 영향에서 완전하게 자유롭지는 못했다. 고려시대 이제현 등이 연경에 만권당을 짓고 중국의 대가인 주덕윤 등과 교류했던 것도 결코 일방적인 관계에서 이루어진 것만은 아니었다. 중국 역시 우리 화가들에게서 훌륭한 면을 배워갔던 것이다.

이는 비단 미술에서뿐만 아니다. 우리 정신계에 결정적인 영향을 끼쳤다고 볼 수 있는 유교와 중국화한 불교가 삼국시대부터 유입되었는데 이를 토대로 고려시대에는 중국 못지않은 독창적인 고려불화가 제작되었다. 송·원·명·청대(宋元明淸代)에는 중국 문물을 흠모하고 추앙함이 대체적인 흐름이었지만 중국 역사상의 큰 흐름인 정주학(程朱學)의 경우는 조선 중기 전후에 오히려 본고장인 중국보다도 더 심오한 사변철학(思辨哲學)으로 발전했고, 한시에 있어서도 근세조선 초·중기의 몇몇 탁월한 시인들은 당송팔대가(唐宋八大家)를 능가하는 명편(名篇)들을 남겼다.

한국의 현대 미술의 경우도 비록 시간은 많이 흘렀지만 형성되는 과정은 유·불교 및 정주학, 한시 등과 크게 다를 바가 없는 듯하다.

1950년대부터 전쟁과 분단의 아픔을 극복하고 서서히 나타나기 시작한 소위 추상표현주의나 앵포르멜 등은 일단은 서양의 추상주의적인 성향에서 비롯된 것이라 생각된다. 그래서 이 무렵에 시작된 추상표현주의적인 경향을 두고, 형태는 미국 등지에서, 정신은 중국에서 가져온 것처럼 비관적으로 보기도 하는 듯하다. 그러나 이러한 점은 문화 구조의 흐름과 특성상 그리 중요한 것이 아니라고 생각된다. 특히 20세기에 들어오면서 점차 정치·경제·문화적 특성들이 공통분모를 가질 수밖에 없을 정도로 교통과 통신의 발전이 가속화되고 있다. 따라서 전란으로 황폐화된 당시의 한국 사회를 감안한다면 망가진 모든 분야를 빠른 시간 안에 복구하기 위해 여러 면에서 신속하게 서구의 모델들을 찾아야 했다. 문화와 미술 역시 빠른 시간 안에 회복하기 위해서라도 서구 미술에 대한 의존도를 높일 수밖에 없었다. 이런 부분은 한국 현대미술사의 큰 흐름에서 볼 때 부정할 수 없는 하나의 과정이라 할 만하다.

그럼에도 앞에서 잠깐 언급하였듯이 윤형근의 경우는 매우 특이한 경우라 생각된다. 우리나라의 역사를 돌이켜 볼 때 선조의 삶은 밝고 평온할 때도 있었지만 중국의 침입이라든가 임진왜란, 한일합방 등의 국란을 겪으면서 국운과 관련된 정통성이 흔들릴 때가 한두 번이 아니었다. 여기에는 가난과 혼란, 살상 등의 역사가 따를 수밖에 없었고 백성들은 슬픔과 고뇌의 한 많은 삶을 영위할 수밖에 없었다. 넓은 의미에서 윤형근의 예술의 궁극에는 이처럼 삶의 한이 마치 광목에 물감이 배이듯 스며들 수밖에 없었다. 그리고 한이 배어있는 작품은 여느 추상표현주의 작품이나 앵포르멜 작품과는 구별되는 색다른 이미지로 다가올 수 있다.

확실히 그의 작품에는 마치 동양화에서 많이 쓰는 배채법과도 같은 효과가 있다. 배채법은 초상이나 인물을 그릴 때 색을 뒷면에 칠하여 스며들도록 해서 앞면에 드러나는 효과를 노리는 기법으로서, 특히 전통 한국화에서 많이 사용해 오던 기법이다. 윤형근의 작품에서 이런 특성들이 나타남은 흥미로운 일이 아닐 수 없다. 이러한 기법은 비록 비싼 유화 물감 값을 아끼기 위함에서 비롯된 것이지만 근본적으로는 동양화의 기법과 유사하다. 그러나 동양적인 데서 모티브를 얻거나 착상을 떠올려 작업을 한 것은 아니다. 잘 그리려고 노력하거나 남에게 보여주기 위한 그림이 아니었기에, 자신의 작품을 보면서 이 것도 그림인가 싶다고 말할 정도로 그림 그리는 것에 대해서는 이론적으로나 미술사적으로 무관심하였다. 다음은 처음 만난 사이또라는 일본 미술인과의 대화 내용이다.

처음 만나는데 오랜 친구 같다고 하며 어쩌면 이렇게 조용히 가라앉았느냐, 굉장히 넓은 대지를 느낀다고 했어요. 일본 사람들이 공통적으로 느끼는 것이 그거야. 또 불교, 선의 세계와 결부시키기도 하더라고. 난 사실 한국적·동양적 사상과는 관계없이 홧김에 해본 거지만 말이야. 내가 깨달은 건 화가 나야 내가 충분히 나온다는 것이지.[27]

그림을 그리는 그의 심정은 정말로 간단하며 그의 조형의 근원은 한국적이든 동양적이든 상관없이 그저 홧김에 내던지는 것이다. 그런

27) 『한국현대미술 다시 읽기 Ⅲ』, VOL. 1, ICAS, 2003, p.341.

**UMBER-BLUE**
1981년. 280x181cm. Oil on linen

데도 그림은 담담할 뿐더러 그 누구도 표현해 내기 어려운 은근함과 은은함 및 깊이감을 지니고 있으므로 결코 즉흥적이지만은 않은 그림이라고 할 수 있다. 이런 면이 윤형근 그림의 매력이 아닌가 싶다. 그의 그림에서는 차분하고 깊은 전율이 느껴진다. 이는 비록 홧김에 그린 그림일지라도 한편으로는 많은 고민을 통하여 그려진 그림임을 의미한다. 다시 말해 그가 복잡 미묘한 심경으로 그림을 그렸다는 것이다.

작품에서 드러나는 공통적인 현상 가운데 하나는 번짐의 효과이다. 이 번짐의 효과의 시작은 1970년 한국 미술 대상전에서 김환기의 작품인 〈어디서 무엇이 되어..〉를 보면서 상당한 충격을 받으며 참으로 새롭고 신선하다는 생각을 하게 되면서부터였다.[28] 당시 김환기의 작품은 한지에 스며들면서 번지는 방식으로서 많은 사람들로부터 호평을 받았다. 그 역시 그러한 작품에 대하여 긍정적인 자세를 취하였는데 아마도 자신의 작품 세계와 관련시켜 숙고하며 고민하였을 것이다. 또한 "우리 시대 이조시대(조선시대)의 화가, 중국의 팔대산인(八大山人)과 같은 사람들의 공간 지배, 완당의 획 하나 하나를 공간에 배치하는 안목, 이런 것들에 대한 생각을 많이 했고, 내가 지금까지 체험해 온 안목으로부터 즉흥적으로 나오는 거라고 생각해요."라고 말했다.[29] 이는 단지 화가 나서 즉흥적으로 그린 그림일 뿐인 것이 아니라 한국이나 중국의 대가들의 그림이나 서 등을 심도 있게 연구하고 살펴보았음을 짐작할 수 있게 해준다.

---

28) 『한국현대미술 다시 읽기 III』, VOL. 1, ICAS, 2003, p.342.
29) 『한국현대미술 다시 읽기 III』, VOL. 1, ICAS, 2003, p.347.

## 5. 순수한 현대 한국의 추상화

윤형근이 화단에 선을 보이기 시작한 것은 1960년대 초반 앙가주망에서부터였다. 앙가주망은 추상, 구상을 가리지 않고 뜻이 맞는 화가들이 모여 전시를 기획한 소박한 모임이었다. 여기에 처음으로 참가한 때는 경제 부흥을 일으키는 시동이 걸리던 무렵이다. 서구 지향적인 경제와 정치, 문화는 윤형근의 창작 열정을 북돋우는 계기가 되었을 법하다. 그럼에도 이때까지는 예술가로서 보여주는 족적이 그다지 뚜렷하지는 못했다. 그는 삼십대 초중반의 미완의 주자와도 같았기에 창작 방향을 확실하게 구축하지 못하고 새로운 것을 모색하였으므로, 어쩌면 다른 작가들보다는 조금 시동이 늦은 상황이었다고 할 수 있다. 앙가주망전의 맴버들인 황용엽, 김태, 안재후, 최강한 등의 그림들에서도 알 수 있듯이 윤형근의 초기 그림들은 어떤 방향과 목적이 완전하게 설정된 것들이 아니었던 것 같다. 그의 60년대 그림이 지금은 남아있지 않지만 수련 등을 클로즈업해 그리는 구상적인 그림이었다고 하며, 그 당시의 작품에 대한 기억이 희미한 만큼 활동에 대해서도 아는 바가 없다고 한다.

내가 미술 대학을 다닐 무렵의 윤형근의 그림은 참으로 수더분하면서도 독특하며 인상적이었다. 그림을 좋아하는 사람이라면 누구나 이처럼 추상이면서도 인상적이고 은은하며 수더분한 그림을 그리는 작가의 초기 작품의 유형과 창작방법 등이 궁금할 법하다. 하지만 이 무렵의 그림은 아쉽게도 현존하는 것이 한 점도 없다는 게 주지의 사실이다. 그의 그림의 유형이 어떠한지를 알 수 있다면 작가적인 성향과 기질을 파악하는 데 많은 도움이 될 것이다.

작품은 자신의 삶과 직접 연관되고 한이 내재되어 있으며, 앵포르멜 등 서양의 현대 미술을 흉내 낸듯한 여느 다른 추상적 작가들과는 분명히 다른 독창성을 지닌다. 그러기에 우리가 흔히 보는 앵포르멜 내지는 추상표현주의적인 작품과는 다른 느낌이다. 이러한 그림에는 아마도 서양적인 회화와는 다른 한국적 · 동양적인 분위기의 조형력을 감지하리라 생각된다. 전반적으로 그의 그림에는 한국인의 한(恨)의 생명성이 담긴 숨 쉬는 듯한 이미지가 자리하고 있다.

근 현대 한국인의 한(恨)과도 같은 아픔이 내재되어 있는 그의 작품 성향을 보면 더디고 묵묵하다는 인상을 지울 수가 없다. 박서보, 정창섭, 윤명로, 하종현, 이우환 등과 동류의 작가로 일부에서는 인식하기도 하였지만 분명 다른 한국 근 · 현대의 서민의 한(恨)을 담은 독창성을 창출하였고 그 나름의 작품 세계를 구축한 것이다. 그래서 그의 그림을 앵포르멜이나 단색화라고 섣불리 단정하기에는 좀 무리가 있어 보인다. 어떤 유형의 그림인지 제대로 평가하는 것은 다소 시기상조인 것이다. 앞으로도 이에 대한 연구는 계속되리라 생각된다. 그의 그림은 여느 작가들의 그것처럼 기교적 · 형식적 · 이론적이기보다는 인간적이며 한국인의 정서를 오롯이 느끼도록 하는 무형의 힘과 아픔의 한(恨)을 지녔기 때문이다.

# 8

## 손상기의
## 시성(詩性),
## 그리고
## 꽃과 정물

### 1. 들어가는 말

　필자가 화가 손상기를 처음 만난 것은 대학 3학년 때였다. 필자가 출품한 작품이 상을 받아 대학로 한 미술관에 전시되면서 우연히 만나 자연스럽게 미술에 대해 이야기를 나누게 되었다. 그 당시에 필자는 한국의 서정을 담아낼 수 있을 것 같았던 공모전인 구상전에 많은 관심을 가지고 있었다. 손상기는 힘든 삶을 살아 온 듯한 인상이었으며 작은 체구에 등이 심하다싶을 정도로 휘어서 왠지 안쓰럽게 느껴졌었다. 그는 이런 나의 마음엔 아랑곳하지 않는 것처럼 즐거운 표정으로 여러 이야기를 하였었다. 유난히도 등이 휜 체구와 긴 머리가 대조적인 이미지를 자아냈다. 게다가 장발 사이로 드러난 울룩불룩한 미간 사이를 거침없이 그어 내린 듯한 내천(川)자와 쑥스럽게 드러나 들쑥날쑥하면서도 자유로움을 즐기는 듯한 치아가 인상적이었다. 작품에

대해 무언가 설명해주려고 애쓰던 얼굴 표정이 기억에 남아있다.

간혹 인사동에서 본 그의 그림은 강렬한 색채와 억눌리고 압제된 그 무엇인가를 결코 좌시하지 않고 폭발시킬 듯한 터프함을 담고 있어서 먼발치에서도 그가 그린 그림이라는 것을 알아보는 건 그리 어려운 일이 아니었다. 그의 그림을 매번 스치듯 지나쳤기 때문에 그에 대한 관심은 이 정도였다. 그리고 시간이 흐르면서 그가 짧은 생애를 마쳤다는 안타까운 이야기를 주워듣게 되었다.

이제 손상기는 그가 작고할 당시에 비하면 대단히 주목받는 작가로 변신해 있다는 생각이 든다. 이는 그의 작품에서 나오는 힘을 생각하면 당연한 결과일지도 모른다고 여기면서도 작가가 이렇듯 작고한 후에 주목받는다는 것은 쉽지 않은 일이라 생각된다. 이번에 그를 분석하고 연구할 수 있게 됨은 한 사람의 미술평론가로서 의미 있는 일이다.

## 2. 인물에서 나타난 감흥

얼마 전 필자는 손상기의 글에서 마음이 시릴 정도로 찡한 어휘를 포함한 내용을 읽은 적이 있다. 가슴을 아프게 하는 여러 내용 가운데 특히 '선 하나에 나의 호흡과 터치 하나에 나의 생명을 바치리. -1973. 6. 27-'라는 내용이 한눈에 들어왔다.[30] 이 글은 손상기가 원광대학교 미술대학에 입학한 해에 자신에게 최면을 걸듯 썼던 것이란 생각이 들었다. 인생을 한 사람의 화가로서 마무리하겠다는 강한 신념이 들

---

30) 『손상기』, 샘터아트북, 2004, p.292.

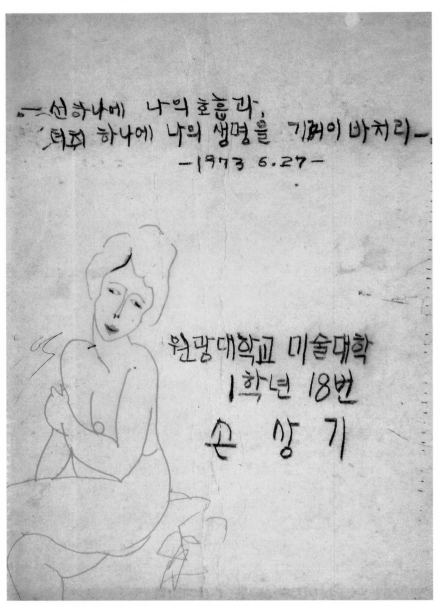

**손상기 미술대학 1학년 시절 작**

어있는 이 글은 확실히 남다른 힘을 느낄 수 있게 한다. 손상기는 평생을 화가로서 오직 좋은 그림을 남겨야겠다는 일념으로 살아온, 우리 시대에선 찾기가 어려운 화가이다. 작품 〈자라지 않는 나무〉는 자신의 신체적 결함과 그에 따른 아픔을 그림으로 형상화한 것이라 할 수 있다. 그가 즐겨 그린 〈공작도시〉 역시 장애인으로서의 한 많은 삶을 드러내고 있지만, 결코 좌절하거나 포기하지 않고 꿈과 의지를 지닌 한 사람의 화가로서 그림에 대한 열정을 불사르고 있다.

　손상기의 작품은 풍경화, 인물화, 정물화 등으로 분류되는데, 이 같은 분류는 다른 작가들의 그림에 비해 그다지 큰 의미를 지니지는 못한다. 왜냐하면 인물이나 정물 등 일련의 그림은 외적인 형태에도 의미가 있겠지만, 예술가로서의 힘든 삶과 서민들의 어두운 삶 그리고 박탈감과 같은 특성들을 자연스럽게 담고 있기 때문이다. 그의 작품 〈공작도시〉처럼 터프한 터치에 두터운 어두운 색조의 마티에르를 지닌 정물과 인물 및 그의 〈자라지 않는 나무〉 등에는 어두운 삶에 의한 갈등과 고뇌가 담겨져 있다. 〈자라지 않는 나무〉는 언젠가부터 더 이상 자라지 않는 자신의 신체적인 상처를 나무에 비유한 것이며, 거기에는 〈공작도시〉나 일련의 정물들처럼 삭막해져가는 우리의 삶의 모습이 우울한 톤으로 압축되어 있다. 이 나무나 도시들은 단순한 나무나 도시가 아니다. 그래서 그의 〈공작도시〉나 〈자라지 않는 나무〉나 인물 및 정물 등은 상실감과 박탈감이 드러나는 듯한 암울한 음회색이나 음청 계통의 칙칙한 색이 주를 이루고 있는데, 그의 이러한 일련의 그림들은 어디서 쉽게 볼 수 없는 독특한 인상과 이미지를 풍기는, 우리들의 힘들고 찌든 삶이 회화적으로 압축된 듯한 느낌을 가져다준다.

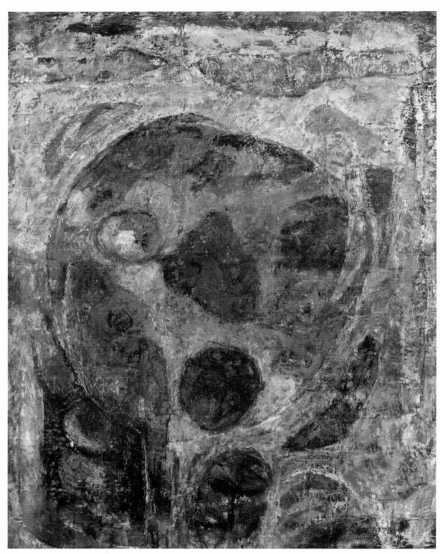

**자라지 않는 나무**
1976년, 116x91cm, 캔버스에 유채

## 1) 초기 인물 그림

손상기의 인물 그림은 80년을 넘어서면서부터 크게 변화를 보인다고 할 수 있다. 1974년에 그린 자화상이라든가 그보다 한해 전에 그린 〈장날〉 혹은 〈양지〉 등에서는 완벽한 묘사보다는 당시 관심을 두었던 반구상 회화의 중심이라 할 수 있는 구상전 회원들의 그림 양식들과 유사한 면들을 볼 수 있다. 이는 아마도 당시 손상기가 미대를 졸업한 지 얼마 되지 않았고 가슴에 담은 그림을 적나라하게 표출하기에는 아직 조형적인 경험이 부족하였기 때문일 것이다. 그러나 74년에 그린 자화상은 두터운 마티에르나 터프한 터치 등을 지니고 있으므로 장차 힘 있고 강한 그림을 그릴 수 있는 조형적·감성적인 역량이 있음을 보여준다.

초기 인물 그림들은 이처럼 조금은 평범함을 지니면서도 보통 작품들과는 조금 다른 투박하고 터프한 터치 등으로 훗날 인물 작품의 변화 가능성을 암시해준다고 할 수 있다. 자화상을 그린 해로부터 2년 후에 그린 〈통학 길〉은 일단 테크닉 면에서 상당히 다듬어진 면을 보여준다. 마티에르와 저변에서 드러나는 밑 색의 운용 및 회화성 등은 불과 이삼년 동안에 얼마나 많은 습작으로 조형적 능력을 연마하는 데 시간을 투자했는지를 짐작하게 한다.

또 하나 흥미로운 점은 70년대 후반까지는 그림에 대한 독창성이 아직 나타나지 않는다는 것이다. 회화적인 맛과 볼만하게 표현된 비교적 안정돼 보이는 형태감과 색감 등은 그 무렵에 순수 회화성을 중시하는 작품 성향을 지녔다는 것과 그 당시의 반구상적인 회화적 틀을 어느 정도 인식하고 있었음을 보여준다. 아마도 그 무렵에는 마음속의 무엇인가를 표현해 내려는 욕구보다는 회화적인 질감과 색감 그

리고 조형 언어 그리고 부분적인 표현 테크닉 등에 더욱 탐닉했었다고 보인다. 필자가 보기엔 그 무렵이 손상기의 중요한 습작기가 아닌가 싶다. 그 무렵은 미대를 졸업하고 회화적 재질이나 표현 테크닉 등을 아직 완벽하게 습득하지 못한 때였으며, 프로 화가로서 갖추어야 할 회화적 자질의 숙련기 및 완숙기였던 것 같다. 1976년에 그린 그의 〈통학 길〉은 비록 도시의 한 단면을 그린 것이지만, 그 속에 드러나는 여러 회화적 정황들과 다양한 표현 테크닉 그리고 삭막한 도시 속을 헤아리는 듯한 인물의 표정 등에서 70년대 작품의 표현 심리와 회화적 제스처 등을 읽을 수 있다. 이후 77년도에 그린 〈향곡〉 등은 인물의 얼굴 표정에 중점을 두고 있다. 비교적 대작들을 그리면서 많은 공력을 들이며 노력한 흔적들이 여기저기서 나타나는 이 무렵의 그림들은 그만의 독창적인 그림이라고 말하기에는 여전히 조금 부족한 면을 보여준다. 그럼에도 70년 초반에 비해 부쩍 향상된 회화적 테크닉은 훗날 손상기가 자신의 개성적인 그림을 강렬하게 표현해낼 수 있는 좋은 기반이 되고 있음이 분명하다.

어쨌든 손상기의 인물회화가 손상기만의 스타일을 본격적으로 드러내기 시작한 것은 80년대를 들어서면서부터이다. 그림에 본격적인 변화가 일어난 것은 그가 원광대학교를 다닌 이후로 활동했던 전주와 익산의 시기(1973~1978)를 마감하면서부터인 것으로 보인다. 1979년에 서울로 올라와 그림을 그리면서부터 작품에 변화의 조짐들이 보이기 시작한다. 작품의 제작 연도로 볼 때 대체적으로 1980년부터 손상기만의 어둡고도 강렬한, 마치 자신의 어렵고도 힘든 삶을 토해내는 듯한 특유의 그림들이 조금씩 나타나기 시작한다. 인물 그림에 있어서 이전에는 이야기를 담아내는 듯한 동화적이고 서정적인 얼굴이었

다면, 1980년에는 그만의 스타일이 서서히 자리 잡아 가는 얼굴이라 생각된다.

## 2) 신명난 인물 그림들

  1979년에 서울로 올라온 이후로는 전주와 익산시절보다 더 체질에 맞고 더 그림다운 그림을 그릴 수 있었던 것 같다. 이 무렵부터 즐겨 그리던 〈공작도시〉 속에 보이는 일련의 인물들은 어느 정도 한 패턴을 보여준다. 무언가 폭발할 듯한 그림이나 적막감이 도는 그림, 민중적인 성향을 보이는 그림, 분노와 강렬함 그리고 좌절이 함께 압축된 듯한 그림 등을 즐겨 그리기 시작한 것은 서울에 와서 작가로 활동을 하면서부터이다. 이는 민중미술 평론을 즐겨하던 원동석 미술평론가와의 교분과 무관하지 않을 것 같다.

  1983년도에 그린 〈동(冬)〉은 그가 80년 이전에 그렸던 조금은 밝고 화사한 그림과는 확실히 많은 차이를 보인다. 이 무렵부터는 표현하고자 하는 것을 본격적으로 자유롭게 노래하는 가장 확실한 그림을 그리게 됐다고 생각된다. 이 그림에서는 그가 즐겨 사용하는 어둡고 진한 흑색 톤이 자주 눈에 띤다. 흑색 계통의 어두운 톤으로 처리된 이 작품은 아이를 안은 한 가난한 여성이 길가에서 몇 개 안되는 물건을 파는 모습을 그린 것인데, 단순히 불쌍한 한 모자를 그렸다기보다는 모순된 사회의 암울함 같은 것을 드러냈다. 이 시기에는 우리나라가 정치적인 혼란기에 휩싸여 국민들이 반정부적인 감정을 많이 가지고 있었다. 70년 말의 공모전 스타일, 특히 구상전 스타일의 인물이 동화적이고 서정적인 분위기에서 서서히 변화하기 시작하여 강렬하면서도 어두운 자신만의 인물 그림으로 형성되기 시작한 것도 당시의

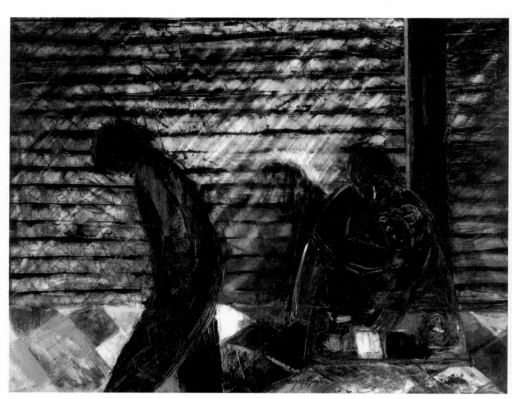

**동(冬)**
1983년. 150x112cm. 캔버스에 유채

사회적인 모순이나 갈등과 무관하지 않은 듯하다. 어수룩하게 보이는 인물과 서슬이 시퍼런 군부 통치시대의 상황으로 꽁꽁 언 듯한 사회상이 아이를 안은 모녀와 허리를 움츠리며 지나가는 한 사람의 모습으로 잘 드러나 있다. 게다가 얼굴은 하나 같이 구체적으로 드러나지 않은 모습으로, 소외된 사회에 대한 거부감과 무시당하는 삶에 대한 자기 연민과 잘못된 세상에 대한 심리적 억압감 등에 대한 무언의 표출을 보여준다. 회색과 탄광의 어둠 같은 흑갈색 톤 및 빛바랜 듯한 누렇게 뜬 희멀건 노란 색 등은 추운 겨울날 노상에 아이를 안고 앉아 물건을 파는 여성 및 잔뜩 움츠리면서 그 앞을 지나가는 한 남성과 조화를 이룬다. 그야말로 힘든 삶의 압축이자 무언의 저항의 몸놀림이라 할 수 있다. 그의 다음 글은 그가 세상과 타협하지 않고 한 사람의 가난한 작가로서 무엇을 추구하려 했는지를 말해준다.

노래를 들어야 한다는
투정 너머로
희멀건 달이 얼굴을 내민다.
어둠을 쪼개고
고통을 만지는
성자가 되어 돌아온다.

암흑으로 물어오는
아이의 성숙 앞으로
아파하는 표정되어 피어나
망각의 침에

진실을 묻혀 꽂는다.

해어진 옷깃 사이로
빈궁의 공기 스미어
갈망의 때가 낀다.
타오르는 분노가 입히는
악마의 허의(虛儀)를 찢어내는
수도자가 되어간다.

휘영한 그의 표정에
고통 그늘 지우는 기도 있어
파닥여 오는 호흡 깊이로
열락의 행자(行者)여
달의 미소를 볼 수 있다면

달의 미소를 볼 수 있다면[31]

 어두움을 쪼개고 고통을 만지는 화가였던 손상기의 예술가적 초점
은 어쩌면 어렵고 힘들며 어두운 삶에 무언가 달과 같은 희망을 불어
넣어줄 수 있기를 갈망하는 게 아니었나 싶다. 그는 어두운 그늘에서
말로 형언할 수 없는 어려운 생활을 하며 근근이 살아가는 자신을 비
롯한 많은 서민들의 애환을 자신만의 독특한 조형 어법으로 표현하고

---

31) 『손상기』, 샘터아트북, 2004

자 하였다. 상경한 이후의 그림은 이전과 많은 차이를 보이며 자신만의 인물 표현 스타일을 구축하면서 강렬한 인상을 주는 방향으로 변모함을 알 수 있다. 이는 남달리 어려웠던 예술가로서의 삶 자체가 작품의 변화에 크게 작용한 것이라 할 수 있다. 가난에 찌든 어려웠던 예술가로서의 삶이 인물 그림 속에 오롯이 담긴 것이다. 이러한 면은 그의 독백과도 같은 글에서 더 잘 확인할 수 있다.

> 서울에 화구를 사러갔다. 재료값이 많이 달라져버려 가난뱅이인 나는 열심히 그림을 그릴 수 없게 됨을 실감하니 걱정이 되었다. 그리고 슬퍼지기 시작했다. 종이에 연필로만 그리다가 크레용과 수채를 함께 써보았다. 재미있는 점도 있었지만 표현 의도가 달라지는 것 같다. 나는 아내와 딸을 그리고 내 육신을 먹여야 하는 의무를 가지고 있다. 그림을 안 그리려면(포기 상태) 적절한 직업을 얻어(미술 교사직) 갈 수도 있을 것 같은데 훈장이 되면 작품을 할 수 없을 것 같아 포기했는데, 가난이 나를 아프게 한다. 내가 그림을 그릴 수 있으면 얼마나 부잘까?

이처럼 그의 인물 그림에는 찌들고 힘든 예술가로서의 삶이 담겨져 있다. 아마도 자신과 처지가 비슷하다고 생각되는 다른 가난한 사람이나 서민들을 모티브로 그림을 그렸을 것이다. 그러나 그의 인물 그림들은 서민이나 단순하게 가난한 사람들의 모습을 그리기보다는 삶의 희망을 불어넣어줄 수 있는 인물을 그리고자 한 것이다. 그는 이들에게도 달의 미소가 함께하기를 간절히 원했던 것이다. 이처럼 그는 인물 그림을 단지 절망적으로만 그리지는 않았다. 대체로 힘들고 어

려운 삶을 영위하는 사람들을 그림으로 형상화했지만 예술가로서의 삶 자체를 즐기는 강한 작가 정신을 소유하고 있었다. 틀에 박힌 삶의 굴레에서 벗어나 자신이 꿈꾸는 아름다운 생의 찬가를 조형적으로 표현하고 싶은 당찬 예술가였던 것이다. 그의 이러한 예술가로서의 기질은 거친 터치와 흑갈색 톤의 둔중한 형상으로 더욱 자유로워지는 듯하다. 그는 "가슴 속에 있는 나도 분간키 어려운 질서에 순응하며, 모든 작업은 마음이 내키는 대로 이룬다. 시작이나 끝도……."라고 담담하게 독백한다.[32] 마음이 가는대로 담담하게 그려내는 당찬 예술가로서의 삶을 살아갔던 것이다.

이처럼 강렬하고 표현성이 농후한 그림은 그가 상경하면서부터 바로 시작된 것이 아니다. 1980년의 〈향기〉라든가 1981년의 〈공작도시-쇼윈도〉, 그리고 같은 해에 그려진 〈새와 소녀〉 등은 서정성이 그림의 한 구석에 여전히 남아있는 경우이다. 1882년에 제작된 〈목마 탄 여인〉 역시 자신만의 독특한 스타일이 구축된 것이라기보다는 어느 정도 보편성이 흐르는 회화라는 생각이다. 이런 부류의 작품에서 알 수 있듯이 손상기의 비교적 초기 그림에서는 꿈 많은 평범한 예술가로서의 삶이 녹녹하게 흐른다. 그의 1982년까지의 인물 그림에서 화사함과 시성과 감성이 흐르는 그림을 보는 것은 그리 어렵지 않다. 그림 저변에 흐르는 미적 에너지는 그 이후에 그려진 강렬한 그림이나 동일하다는 생각이다. 다만 그 표현하고자 하는 조형의 형태나 기법이 달랐을 뿐이다. 그의 인물 그림의 핵심에는 사람들의 깊은 감정을 움직이게 하는 예술가적인 표정이 흐른다는 공통점이 있다. 이

---

32) 『손상기』, 샘터아트북, 2004, p.376.

표정은 그림을 보는 사람들의 감정을 건드리는 것이다. 그가 의도했던, 보는 사람들의 감정을 건드리는 작업은 그의 조형세계의 저변을 흐르며 그가 예술가로서의 짧은 생애를 마감할 때까지 변함없이 흘러온 것이다. 그는 독백처럼 자신의 예술에 대해 "나의 그림 중에서 사람이나 짐승이나 어떤 것이라도 모두가 상징일 뿐이다. 물론 상징이라고 못 박을 수도 없는 일인데 사람이나 짐승이나 꽃, 식물 어떤 것이라도 화면 표정 속에서만 있을 뿐이다. 내가 말하는 표정은 내 그림을 보는 사람들의 감정을 깊이 건드리는 것이다."라고 말하였다.[33]

실제로 손상기의 80년대 전후의 인물 작품들은 표현하는 느낌과 방법이 달랐을 뿐 보는 사람들의 감정을 움직일 수 있는 풍부한 에너지를 가지고 있다. 다만 앞서 잠깐 언급한 것처럼 82년 이전의 그의 인물은 시적 감흥과 감성적 조형으로 그림을 잘 모르는 사람들에게 좀 더 편하게 다가설 수 있는 보편성을 지닌다. 이후의 인물 그림들에서 볼 수 있는 강렬한 색감과 형태감, 터치 등은 사람들의 감성을 미묘하게 건드릴 수 있을 만큼 터프한 힘을 지닌다. 다만 이 감정을 담아내는 그릇의 형태가 조금은 달랐을 뿐이다. 그러나 회화적 조형성은 본인이 고백했던 것처럼, 자신이 표현하고 싶은 대로 그리기를 주저하지 않았던 1983년 인물 작품부터 본격적으로 나타나기 시작한다.

1983년 이후 손상기의 인물 그림들은 마치 신들린 그림처럼 치열한 흔적들로 이루어져 있다. 물론 이 치열함은 비단 인물에게만 있는 것은 아니다. 사선(斜線)을 주조로 정신없이 그어대는 붓의 터치들은 유난히 독특한 분위기를 자아내어 인물 표현에 더없이 미묘한 힘을 실

---

33) 『손상기』, 샘터아트북, 2004, p. 388.

어줄 뿐 아니라 조형적 독특함마저 보여준다. 1986년에 그려진 〈초조〉라는 작품에서도, 절규하는 듯한 한 여성의 이미지가 거침없는 선으로 이루어진 터치로써 자신의 격정적인 감정을 통해 가감 없이 화면 안에 담겨 있다. 이 거침없는 인물들이 주로 그려진 시기는 1982년부터이다. 그만의 독특한 인물화들이 이 무렵에 적지 않게 제작되었으며, 기본 패턴은 근본적으로 한 방향을 견지하면서도 어떤 작품은 작가의 심경에 따라 다소 차이를 보이기도 한다. 1982년부터 연속적으로 그린 술집의 여성을 소재로 하는 〈취녀〉는 자신이 그린 그림 속에 동화(同化)되어 그림 속의 설정상황과 마음의 대화를 나누는 독특함을 보인다. 다음의 글은 자신이 그린 술 취한 여성과의 자기 고백적인 대화인데 그가 남다른 감성의 화가였음을 환기시켜 준다.

화폭이 기운다.
빨래처럼 잡아 비튼
여인의 얼굴이 가벼운 엑센트로 떤다.
착란하는 손가락을 가다듬어 보지만
코는 유자코
눈은 뱀같이 간사스럽고
입술은 뒤틀린 고목껍질
이것 더 닐리리가 되면 어쩌나
이젠 사랑할 수도
슬퍼할 집착도 없어졌는데
백치가 되어버린 나의 시야 속을
모딜니아니 나부상보다

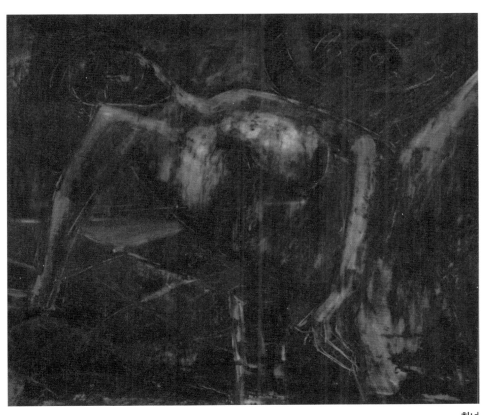

**취녀**
1982년. 65x53cm. 캔버스에 유채

더 이상하게 압박해오는

기절할 현실

그래도 목을 학처럼 외로꼬고

유혹하듯 눈웃음치고 있네

마주치는 눈동자를 급하게 외면하고

검은 색연필로 북북 지우다보면

흔들리는 화폭에서 후두둑 떨어지는

핏빛깔 눈물

이것이 만약 살아서 나온다면

어떻게 하나.

"사랑해주세요" 목을 안고 늘어지면

어떻게 하나[34]

특히 말년에 그려진 〈초조〉는 그의 생애를 얼마 남겨두지 않은 시점에서 그려진 작품이다. 척추만곡증 환자로서 자신의 운명이 얼마 남지 않았다는 것을 잘 알고 있었던 손상기의 마지막에 해당되는 인물 작품이라 할 수 있다. 1985년 2월의 어느 겨울날 폐 울혈성 심부전중이라는 진단을 받은 그는 이 작품의 제목처럼 정말 초조했을 것이다. 그러나 그는 죽음을 눈앞에 두고도 거침없는 작업을 계속하였다. 그 때문인지 그의 인물 그림은 시간이 갈수록 점점 더 거침이 없어지고 강렬해져만 갔다. 죽음을 예지하면서도 자신의 마음속의 형상들을 담담하고 가감 없이 조형적으로 드러내는 데 성공하였다.

---

34) 『시들지 않는 꽃』, 국립현대미술관, 2008, p. 42.

사물과 꽃 등의 그리고자 하는 대상의 근본을 꿰뚫어 볼 수 있는 능력이 아마도 화가 손상기의 조형성에 대한 강점일 것이다. 한국인의 미감이 흐르는 듯 투박하면서도 끈기가 있는 꽃과 화병 그리고 암회색, 갈색 및 회색 톤의 화면 분위기 등이 그만의 조형 능력임에 틀림없다. 그래서인지 그의 그림은 정물이든 인물이든 기물 및 도시 풍경이든지간에 형태나 구도만 달랐지 그 근본적인 조형성에는 하나의 조형적 에너지와 보이지 않는 상통의 힘이 흐르는 특징이 있다. 이처럼 강렬한 패턴의 그림이 그가 예술가로서 한 많은 인생을 살며 그려왔던 수준 높은 작품들이다. 이는 침대든 담이든 벽이든 꽃이든 유리병이든 인물이든 그것이 지니는 내적 에너지가 흐르는, 그리고 그것만의 표정을 그려내려는 예술가적 기질에서 비롯된 것이라 할 수 있다. 그는 실제로 예술가적 삶을 영위하면서 자신이 대하고 있는 대상, 설령 그것이 살아있는 생명체가 아니더라도 그들과 담담하게 대화를 해야 한다는 심경으로 마음에 담은 것을 그리고자 갈망하여 왔고 또 실제로 그런 예술적인 행위를 실천해 왔다.

이는 정물에서도 크게 다르지 않다고 생각된다. 1985년 2월 자신의 중병을 알면서도 담담하게 그려낸 침대와 지팡이를 소재로 한 〈영원한 퇴원〉이라는 그림은 이런 성격을 지닌 대표작 가운데 하나이다. 죽음을 예견해서인지 마치 고독한 감방을 연상케 하는 차가운 색조의 병실에 덩그러니 버티고 있는 침대는 그야말로 삭막하기 그지없다. 그리고 침상을 가로지르는 주인을 알 수 없는 한 노인의 지팡이는 보는 이들로 하여금 죽음의 두려움을 느끼게 해준다. 손상기가 자신의 죽음

을 예견한 듯 명명한 <영원한 퇴원>이란 제목은 그의 화가로서의 어려웠던 삶과 힘들었을 것만 같은 죽음으로 인해 우리의 마음을 아프게 한다. 영원한 퇴원 같은 덩그런 침대 하나와 오랜 묵은 듯한 노인의 지팡이라는 두 가지의 기물을 설정해 1m 50cm나 되는 커다란 화면 위에 표현한 커다란 정물은 보는 이들을 숙연하게 한다. 누구도 피해갈 수 없는 죽음에서 예외일 수 없는 자신의 훗날을 그린 커다란 정물의 이 그림은 죽음의 본질을 숙연하게 받아들이도록 하는 수작이다.

이처럼 손상기의 정물 그림에는 보이지 않는 힘이 넘친다. 단지 예쁘게만 표현하지 않은 기물이나 꽃이나 화병 그림 등에서는 강렬함과 흙냄새 같은 깊은 조형미와 인간적인 감흥 등이 흐른다. <영원한 퇴원>은 그의 내면에서 표출되는 독특한 느낌을 주는 수작이라 생각된다. 이 작품처럼 그의 그림은 때때로 단순하다. 그러나 메시지가 강한 단순함이다. 이 단순함은 필자가 보기엔 서양적 조형미만의 발산이 아니다. 손상기가 대학 시절과 졸업 후에 그린 여러 작품들 속에서 볼 수 있듯이 그의 그림은 서양의 현대미술이나 서양회화의 양식을 좇아가는 것이라기보다는 서양의 재료인 유화를 사용하여 그린 지극히 우리적인 정서를 지닌 것이라 할 수 있다. 명암에 의한 외관을 표현하기 위해 그린 것이라기보다는 한국인으로서의 감흥을 선과 색을 통해 무의식적으로 드러낸 그림인 것이다. <영원한 퇴원>처럼 현대를 사는 한국인들의 삶의 모습이 단 한 장의 그림 속에 압축돼 있는 독특함을 보이는 게 손상기의 독특한 정물이라 할 수 있다. 게다가 손상기는 습작에서 간혹 자신의 감정을 글로써 표현하여 이를 회화적으로 조형화시키기도 한다. 그는 영원한 퇴원을 그려내기 위해 병상의 몰골이라는 에스키스(습작)와 함께 다음과 같은 글을 남긴다. "침대엔 머리카

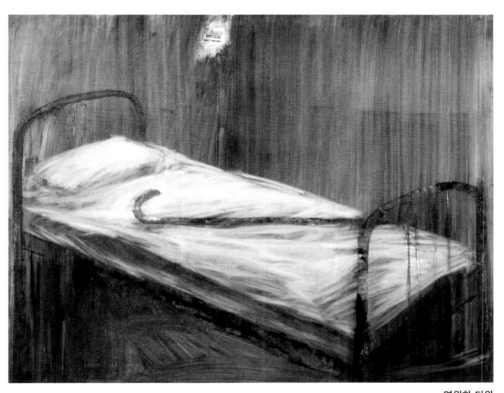

**영원한 퇴원**
1985년. 150x112cm. 캔버스에 유채

락이 페이즐리 무늬처럼 깔려있고, 똥 싸는 일을 월동 준비하듯이 삼일 째 준비 중이고, 팔을 휘저을 때마다 땀 내음이 고구마 찌는 냄새처럼 풍겨온다. "[35]

이러한 심경을 토대로 마치 이 환자가 곧 당할 일을 연상하여 그린 것과도 같은 〈영원한 퇴원〉은 그림을 그리는 차원을 넘어 그의 글과 함께 보는 이들의 마음을 숙연하게 한다. 단순히 아름답게 그리고자 하지 않고, 보는 사람의 마음에 시큰한 그 무엇을 던져주고자 한 작가 손상기의 화가로서의 꿈은 아직도 진행 중이라 할 수 있다.

손상기는 크고 작은 정물이나 화병에 꽂힌 꽃 등을 있는 그대로의 모습대로 캔버스에 담아내지는 않는다. 그의 수작 〈영원한 퇴원〉에 서처럼 그는 삶의 의미이든 인간의 본성이든 사회적 현상이든 생리적인 부분이든지간에 어떤 대상을 통해 본질로 접근한다. 그것도 손상기만의 타고난 예리한 시각으로 말이다. 그는 꽃 그림을 그리면서도 한 사람의 예술가로서 고독한 독백을 한다.

나의 화병에는 꽃을 꽂지 않는다.
고로 내 그림 중에 꽃 그림으로 보이는 것은
그렇게 보일 뿐이지 꽃이 아니다.
얽혀 살고 있는 우리 동네 우리 이웃
아니면 내가 본 나의 가족의 모습이다.
때로는 나의 얼굴도(꽃은 시들기에 싫다.)
시들어갈 때의 모습이 피어날 때와 어쩜 그리도 다를까

---

35) 『손상기』, 샘터아트북, 2004, p. 202.

인간처럼, 그 중에 여자처럼[36]

　이런 그의 글처럼 그의 꽃이 있는 정물들은 우리가 단순하게 흔히 생각하는 예쁘기만 한 정물들이 아니다. 1979년 작인 〈시들지 않는 꽃〉은 그의 꽃과 관련된 정물들에 대한 개념과 정신적인 측면들을 가늠해 볼 수 있게 하는 좋은 명제가 될 것이다. 죽어도 죽지 않는 영원성을 지닌 생명으로서의 꽃을 항상 마음에 담고 있었는지도 모른다. 신체적 장애인으로서의 처지도 여기에 동조하여 만들어진 일련의 정물 그림들은 예쁘다기보다는 자신의 삶을 포함한 주변의 사람 사는 이야기를 은유화한 작업이라 할 수 있다. 그러나 다른 작품에 비해 비교적 초기 작품인 〈시들지 않는 꽃〉은 그의 인물 그림과 마찬가지로 어느 정도 정리된 기법과 정감 어린 색감으로 이루어진 자연주의적 성향이 농후한 형태감을 보인다. 시적이면서도 서정적인 성향이 강한 이 정물 그림으로 볼 때 그가 정신적으로는 그림에 대해 많은 고민과 사색을 하면서도 정통 회화적 기법에서 처음부터 자유로운 것은 아니었음을 알 수 있다. 1982년 무렵까지는 그의 인물 그림들과 마찬가지로 기존의 작품에 비해 조금은 학구적이고 반구상적인 정통 유화기법으로 그림을 그렸다.

　1980년도에 그린 〈동백〉에도 작가만의 독특한 데포르메의 조형성이 담겨져 있기는 하나 아직 제대로 드러난 상태가 아닌, 조금은 어정쩡한 조형성이 있다. 그럼에도 이 작품이 주목되는 점은 고구려 고분 벽화에서 느낄 수 있는 것과 유사한 투박함과 단졸미 때문이다. 물

---

36) 『손상기』, 샘터아트북, 2004

론 손상기 자신도 의도적으로 우리의 감흥이 담긴 조형성을 담아내려고 한 것은 아니었겠지만 한국인으로서 내면에 배어있는 감성적인 성향이 자신도 모르게 조형적으로 나타난 것이라 할 수 있다. 작가가 굳이 어떠한 것을 그려야겠다는 강박관념을 지니고 그린 그림이라기보다는 즉흥적으로 자신도 모르게 표현된 그림이기에 자신의 삶에서 나온 단순한 조형미가 내면으로부터 드러난 것이다.

이후 손상기의 정물은 근본적인 건 변함이 없지만 더욱 자유스럽고 활발하게 변화되어서 주목된다. 작가는 1979년 시들지 않는 꽃을 그린 이후 6년이 지난 1985년에 같은 명제인 또 다른 〈시들지 않는 꽃〉을 테마로 새로운 정물 그림을 그리게 된다. 이 그림은 79년에 비해 많은 변화를 보인다. 어두운 청색과 흑갈색은 이전의 조금은 섬세하고 여린 색이나 무언가를 표현하고자 하는 형태감을 지닌 꽃, 기물 등과는 많이 다른 양상을 보인다. 어떤 형식이나 틀에 얽매임 없이 더욱 자유분방해진 자유로운 표현은 힘들고 어려운 예술가로서의 삶을 그림으로 홀홀 털어버리고자 작심이라도 한 듯하다. 이 무렵의 인물 그림이나 도시 풍경 등은 모두 자유롭고도 강렬한 표현으로 일관돼 있다. 자신의 병이 죽음으로 다가올 수 있다는 절망이 오히려 더욱 자유롭고도 정열적인 감성을 표출하게 하는 원인이 되었을지도 모른다. 현실 세계에서 자신에게 주어진 시간이 그리 많지 않음을 감지한 그는 오히려 이러한 모든 것을 한 번에 발산하듯 예술의 열정의 응어리를 가감 없이 그대로 표출시켰다고 생각된다. 따라서 불공평하게 생각되는 삶과 예술가로서의 아픔을 때로는 비판적인 각도에서 때로는 불만에 가득 찬 예술가적 몸부림으로 한 번에 드러낸 것처럼, 그의 일련의 정물 그림들은 격정적이거나 터프하게 때로는 둔중한 색감이나

스피디한 터치 등으로 드러나게 되었다. 영원한 불멸의 꽃인 〈시들지 않는 꽃〉은 그의 인생 역정을 거꾸로 되돌릴 수 있는, 인생에서 자유롭게 풀어헤쳐볼 수 있는 전무후무한 방법이었을 것이다.

이런 각도에서 볼 때 그의 정물 역시 80년 초중반의 그의 다른 그림들처럼 어떠한 화풍이나 굴레로부터 영향을 받지 않은, 그야말로 평소의 욕구, 불만, 감정, 응어리 등이 폭발하듯 표현된 그림인 것이다. 손상기는 어떠한 굴레나 어떠한 작업 방식에도 얽매이지 않고 꽃과 화병을 마음 가는대로 붓 가는대로 그린, 우리 시대가 낳은 진정한 작가 가운데 한 사람이라고 할 수 있다. 자신만의 그림을 그려서 남기고자 항상 쉬지 않고 골똘히 고민해 온 그의 흔적은 그의 정물 작품 속에서도 찾을 수 있다. "나는 지난날의 작업 태도나 내용을 잊어버리고 늘 일렁이는 가슴 속에 또 다른 것을 위해 철저한 자유 속에 대기한다. 그러나 중요한 것은 어떤 작업 속에서 어떤 작품이나 나만의 것이어야 한다는 것이다."

자신만의 그림을 그리고자 갈망했던 작가 손상기는 자신의 내면의 조형성을 타고난 감각과 감성적인 끼로 자유롭게 발산하였다. 그리고 자신만의 작품을 위해 많은 고민을 해왔다. 특히 그의 정물에는 무언의 이야기가 담겨있다. 그의 작업일지에서 '글을 쓰고 난 후 그림을 그린다.'라고 한 것처럼 그의 정물에는 시상(詩想)이 흐른다. 혹독한 가난과 신체적 결함에도 불구하고 그가 끝가지 고수해 온 것은 그림을 그리는 일이었다. 일련의 명제 〈시들지 않는 꽃〉 가운데서도 1984년에 그린 작품은 형체를 알아볼 수 없을 정도로 격한 표현으로 이루어져 있다. 1883년도에 그린 해바라기 역시 해바라기인지를 정확하게 분별해 낼 수 없을 정도로 비형상적이다. 손상기는 시간이 흐를수

록 표현하고자 하는 것을 실재에 입각하여 그리기보다는 자신의 분신처럼 그리기를 원하였다. 이는 예술가적 감성이 내면으로부터 분출된 것으로 보인다. 그는 그림을 그리기 전에 조형적인 사색과 글쓰기를 해왔으며, 자신의 이상을 실현시키는 데도 관심을 가졌다. 때로는 가혹하고 엄격한 훈련을 하는 기분으로 마음으로부터 자유로운 정물을 그리고자 하였으며, 때로는 강렬하고도 무게가 실린 청회색 혹은 흑갈색의 톤으로 자신의 감성적 이미지를 드러내고자 하였다. 따라서 그의 정물을 비롯한 다양한 꽃 그림은 그 대상을 단순히 표현하려는 성향보다는 그 대상 속에 자신의 모습과 꿈을 융화시키려는 성향이 강한 것이라고 할 수 있다. 작가는 그림 그리는 것에 있어서 자신과 대상 그리고 본질에 대해 많은 고민과 사색을 해왔던 것이다.

그는 70년대 말 〈시들지 않는 꽃〉이 그려지기 전까지 비교적 사실적인 수법의 그림을 그리려고 하였다. 스님들과의 교분이 유난히도 많았던 그는 정물화라는 한 틀을 통해서 삶의 근원을 깊게 생각해보는 구도자와 같은 삶을 살았다고 여겨진다. 그는 일장춘몽이기에 어쩔 수 없이 허무하고 공허한 삶 자체에 정면으로 대면할 수 있는 용기를 지닌 예술가였다. 그가 생각하는 진정한 예술은 그의 독백에서 알 수 있듯이 하루의 삶을 누린 일기처럼 진실을 포함해야 하는 것이며, 그는 이 진실에 대한 강한 밀착만이 예술가로서 호흡할 수 있는 권리라고 여겼던 것이다. 그의 이러한 예술은 자신의 삶 자체를 하나의 나락으로 주저 없이 던지는 구도자와 같은 마음에서 이루어질 수 있었던 것 같다. 그러기에 그의 삶 중반부터 그려진 다양한 꽃과 화병 그리고 기타 정물들은 단순한 차원이 아닌, 진리의 한 파편에서 비롯된 조각들의 모임이라 생각된다.

**시들지 않는 꽃**
1885년. 53x45.5cm. 캔버스에 유채

손상기는 한 사람의 예술가로서 짧은 생애를 마감한 만큼 꽃 그림을 포함한 정물에 대한 세세한 시대적인 구분은 무의미한지도 모른다. 그의 정물 그림은 미대를 다니면서 그림 공부를 하고 감성적인 분위기로 순수하게 그림을 그리던 시기와 상경해서 삶에 대한 미련을 떨치고 오직 그림만을 그리며 그림에 자신의 전 인생과 목숨을 걸기로 작심한 시기 등으로 크게 구분해 볼 수 있을 것이다. 주목되는 것은 1983년 이후 손상기의 정물이 갑자기 대단히 자유로워지고 강렬한 표현이 전혀 어색하지 않게 조화를 이룬다는 점이다. 특히 〈시들지 않는 꽃〉의 연작들은 가장 초기 작품을 제외하고는 대부분 열정적이며 가식이나 군더더기가 전혀 없다.

1984년에 그려진 〈시들지 않는 꽃〉 역시 눈여겨 볼만하다. 연밥과 안개꽃 그리고 뒤틀린 듯한 화병은 우리가 이런 부류의 꽃과 화병들에서는 한 번도 볼 수 없었던 색다른 느낌으로 다가온다. 연밥과 안개꽃 그리고 화병이 하나가 되어 하나의 생명체로서 꿈틀거리고 활동을 하는 듯한 어떤 힘을 느낄 수가 있다. 확실히 손상기가 그린 정물에는 정물 하나하나가 하나의 개체처럼 꿈틀거리는 생명성이 있다. 그는 꽃이나 식물들이 지닌 최초의 생기를 그대로 캔버스에 담고자 많은 노력을 해왔다. 조금도 거짓 없이 생기가 흐르는 그 자체를 그리고자 정직하고 솔직한 감흥으로 가감 없이 표현하고자 한 것이다.

꽃과 나무의 본질을 보고 느낄 수 있는 눈을 가진 손상기의 정물화는 자연의 본성이 정직하게 표현된 것이라 생각된다. 그는 죽음을 눈앞에 둔 1987년에 다양한 화초들이 즐비한 꽃가게를 차분하게 그려내

었다. 오히려 그 이전의 정열적이고 격동이 넘치는 그림과는 다른 화사하고 차분한 컬러를 써가며 자연의 법칙에 순응하듯 차분하고도 은은한 원색 쪽으로 톤을 맞추었다. 그리고 그는 꽃에 대한 느낌과 생각을 담담하고 차분하게 다음과 같이 이야기하였다.

전쟁의 마당에 피는 꽃의 색깔도 내게는 그것들이 생래로 지닌
분홍빛이거나 노랑 빛이거나 흰빛이거나 그러하다.
그러기에 나는 그것들의 색깔은
그것들의 생래로 지닌 색깔 그대로라고 말한다.
내 경우는 그렇게 말하는 것이 정직함이요
그리고 진정한 시인 것이다.
오직 '아름답다'고 보는 눈과 말하는 입 또한
이 세상과 사람을 옳게 떠받치려는
간절한 소망이 아닐 수 없다는 생각이겠다.[37]

비교적 차분한 어조로 담담하게 적어 내려간, 꽃과 자연이 주는 색채에 대한 그의 소감은 사뭇 진지하다. 그는 자연이 주는 색깔 그대로를 정직하게 담아내는 게 진정함을 지닌 예술이라 생각했다. 이렇듯 손상기의 일련의 정물들과 깊은 사색은 그가 살아생전에 늘 소망하고 꿈꾸어왔던 자유인으로서의 감흥을 아무런 규제 없이 펼쳐내는 소박함과 순수함이라 생각된다. 그는 그가 남긴 시들지 않는 꽃처럼 그의 작품과 함께 영원히 우리들 가슴에 남아있을 것이다.

---

37) 『손상기』, 샘터아트북, 2004, p.344.

# 9

## 최승애, 한국 산하의 신비로움과 〈몽유도원도〉

1. 화가의 꿈

　한국화가 최승애는 어려서부터 그림을 즐겨 그렸다. 초등학교 2학년 때는 만화책을 손수 만들어 친구들에게 보여주었는데, 친구들은 모두 그를 '신의 손'이라고 부르며 그의 그림 한둘을 간직하였다. 결국, 이 신의 손은 오십 여년이 지나 우리나라 최고의 공모전인 대한민국미술대전 한국화 부문에서 대상을 수상하면서 친구들의 기대를 저버리지 않았다. 그래서 초등학교나 중학교 동문들을 만나면 함께 그림과 관련된 추억을 떠올리곤 한다. 이처럼 그는 어릴 때부터 그림에 관심이 많았고 그림 실력이 매우 뛰어났다. 따라서 약사가 되기를 원하였던 아버지의 뜻과는 달리, 서라벌 예술대학에서 한국화를 전공하며 화가로서의 꿈을 키워나갔다.

　그동안 최승애는 우리나라의 전통적인 청록산수(靑綠山水)를 구현

**천지 달빛축제**
2015년. 90X60cm. 한지, 먹, 석채, 분채, 동양화 물감

하고자 각고의 노력을 해왔다. 청록산수는 고려시대까지만 해도 불화와 함께 한국화의 적자(赤子)라고 해도 과언이 아닐 정도로 중요한 회화 양식, 화과(畵科)로 인정됐었다. 그리고 고구려 고분과 같은 강렬한 색채로도 나타났다. 그런데 조선말에 와서 추사 김정희 등이 중국의 문인화를 적극 옹호하면서, 안타깝게도 청록산수의 정신과 기법은 계승되지 못했다. 오늘날 청록산수의 전통성을 회복하기 위해 많은 노력을 하고 있으나 안타깝게도 청록산수를 제대로 보여주는 화가는 거의 없는 실정이다.

최승애는 한국의 새로운 청록산수를 그리기 위해 그동안 많은 사색과 고민을 해왔으며, 조선 시대의 채색화에 대한 분석을 게을리 하지 않았다. 특히 한국의 색상을 체험하기 위하여 틈만 나면 산과 들을 찾아 생명력이 느껴지는 자연을 마음에 담곤 했다. 그는 영롱한 이슬을 머금은 풀잎이나 야생화를 비춰주는 아침 햇살의 맑고 부드러움에 찬탄해 마지않았다. 그리고 이 특별하고 아름다운 한국의 자연의 이미지를 청록산수 형태의 그림으로 형상화하고 싶은 소박한 소망을 가지게 되었다. 그래서 한국의 자연으로 인한 감동과 여운을 혼자만의 조용한 공간에서 그림으로 담아하게 그려내게 되었다.

그가 구사하는 청록산수는 전통에 틀을 두면서도 현대적 실험성을 지닌 독창적인 작품으로 주목된다. 더욱이 몇 년 전부터 본격적으로 그리고 있는 일련의 〈몽유도원도〉는 자신이 어려서부터 재미로 낙서를 하던 풀잎 모양을 가지고 직접 창안을 한 풀선묘·풀점을 토대로 그려진 그림으로, 열악한 한국 화단에 생수 같은 신선함을 주고 있다. 조선시대 초기 대화가였던 안견의 〈몽유도원도〉에서 영감을 얻어 시작된 최승애의 〈몽유도원도〉는 역사의 뒤안길로 가버린 옛것

을 오늘의 시간으로 되돌려 현대적·창의적 작품으로 승화시킨, 현대성과 한국성이 농후한 그림이다. 더욱이 매우 독특한 시각과 상상력에서 출현한 것으로 현대 한국의 청록산수와 채색화의 한 양식을 펼쳐내고 있다.

## 2. 청록산수와 열정

청록산수는 우리 시대가 풀어야 할 커다란 과제라 해도 지나친 말이 아닐 것이다. 이는 근대에 거의 맥이 끊겼으나, 다행히도 현대에 들어와 김기창, 김태신 등 소수의 화가들에 의해 조금씩 그 움직임이 있어 왔다. 그런데 최승애의 뜨거운 관심과 열정은 우리 시대의 새로운 청록산수를 예견하게 한다. 작가는 현대 한국의 청록산수를 발현시키기 위해 그동안 한국과 중국의 대가들의 이전의 청록산수를 자세하게 살피며 연구하기도 하였고, 무엇보다도 한국의 자연에서 펼쳐지는 생명력 등을 몸소 체험하여 이를 형상화해왔다. 자연에서의 여운과 감동을 직접 고안해 낸 풀선묘와 풀점으로 그렸으며, 부드럽고도 찬란한 햇살을 다채롭고 눈부신 색채로 흡수시켰다. 그는 자연의 이미지와 형상을 단순하게 그리는 차원에 머물지 않고, 자연의 해맑음과 따사로움을 표현하고자 자연의 생명의 빛과 자연성에 관심을 가지게 되었으며, 대상을 그대로 묘사하거나 표현하지 않고 자연의 영롱함을 조우함에 따른 내면으로부터의 감흥을 화면 안에 자연스럽게 드러내고자 하였다. 더 나아가 최근 들어 자연의 영롱함을 모티브로 한 〈몽유도원도〉와 같은 신비로움이 흐르는 아름다운 그림을 그리며,

**몽유도원도 21-3**
2015년. 90X140cm. 한지, 먹, 석채, 분채, 동양화 물감

한국의 정서와 자연미가 반영된 독창적인 조형성을 확보하였다.

　이처럼 한국의 자연의 신비로운 영롱함에 큰 관심을 지녀온 작가는 평소 산과 들의 풍광과 다양한 꽃, 나무 등 자연을 벗 삼아 그들과 교감을 이루어 왔다. 그러기에 그의 그림에는 마치 조선이나 중국의 뛰어난 화가들이 채색을 자유자재로 쓰듯이 회화성이 농후하면서도 현대적으로 변화시킨 듯한 순수미적인 창의성이 담겨 있어 흥미롭다. 푸른 산과 준령 속의 찬란한 형상들은 우리가 흔히 볼 수 없는 것이면서도 친근하며 화면 안에서 새로운 세계로 형성된다. 이것은 그의 내면에 있는 감흥이 우리의 자연의 이미지와 자연스럽게 융화되면서 형상화된 아름다운 한국의 형상미라 할 수 있을 것이다.

　신선하면서도 아름다운 한국의 형상미를 담은 〈몽유도원도〉는 현대적인 산수화로서 한국의 정서와 자연의 정취를 화사하면서도 선명하게 부각시킨 그림이라 할 수 있다. 신비로운 색감과 산과 나무의 형상, 달빛 등은 마치 꿈속을 거닐며 어떤 환상적인 자연을 만나는 듯한 감흥을 자아낸다. 마치 아름다운 바다에서 만나는 다양한 색감의 아름다운 조약돌처럼, 그의 작품은 산과 바다 혹은 하늘과 들, 나무 등 다양하고 신비로운 자연의 이미지를 복합적으로 창출하여 한국의 산하를 조형적으로 표상시킨 것이다.

　그러기에 작가는 초기 작업부터 철저하게 자신의 조형 세계를 우리의 자연을 바탕으로 초감성적으로 이미지화시켜 가며 한국미의 속성을 형상화시키고자 하였다. 우리가 흔히 생각하는 동양화나 채색화나 청록산수가 아닌, 내적으로 축적된 경계 너머에 있는 또 다른 세계의 속성을 형상적으로 표상시키기 위해 부단하게 노력해 온 것이다. 그뿐 아니라 자신의 조형적 본성을 표출하기 위해 오랜 시간에 걸쳐 한

국의 산하와 자연에 대해 고민하고 사색하며 거짓 없는 자연의 세계를 청록산수로 표현하고자 하였다. 그는 잠재된 우리 자연의 조형과 미적 본성인 청록산수를 우리가 시지각으로 느낄 수 있도록 체현하고 이미지화하기 위해 많은 노력을 해왔던 것이다.

### 3. 찬연한 〈몽유도원도〉

안평대군께서 꿈속 산길에서 만난 대신 박팽년, 신숙주와 함께
보셨다는 복사꽃이 만발한 아름다운 무릉도원
그의 하명을 듣고 안견 화원께서 삼일 밤낮을 꼬박 새워 그렸
다는
대한민국의 최고의 걸작품 안견의 〈몽유도원도〉

안평대군의 꿈 이야기를 그린 〈몽유도원도〉를 리메이크하여
21세기 현대적인 시각에서 첫 번째 작품 〈몽유도원도 21-1〉
이라 이름 짓고
온고이지신의 정신으로
정성을 다해 그려 보았다.
힘들고 어려운 난세에도 지극한 예술 사랑으로
나라와 민족 문화 함양과
대한민국 미술 문화의 초석을 다지신
안평대군, 안견 그 두분께 이 그림을 올린다.

　　　　　　　　　　　　　　　- 동지섣달 깊은 밤 최승애 -

최승애는 세계와 자연의 실체를 헤아리며, 자연스럽게 변화해가는 성(性)과 정(情) 그리고 경(景)을 다채롭고 화사하며 찬연한 〈몽유도원도〉를 통해 발현시키고자 노력하였다. 한국의 자연과 실체를 통해, 감성적 인식 너머에 있는 또 다른 실체와 본성을 그리고자 부단히 노력해 온 그는 우리가 인식할 수 있는 〈몽유도원도〉라는 조선 초기 안견의 그림을 통해 상상력을 드러내는 작업을 진행시키는 것이다. 그는 자신이 그린 〈몽유도원도〉를 통해 자연에서 발견한 허상과 진실, 현실과 가상의 시공 등을 공존시키며, 자신만의 독창적인 예술로 승화시킨다. 따라서 그의 〈몽유도원도〉는 자연이나 우리들의 현실을 표현한 것이라기보다는 이 세상 그 어느 곳에서도 볼 수 없는 신비한 비경의 세계 다시 말해 신선의 세계와도 같은 또 다른 실체에 대한 이해와 접근이라 생각된다. 그러기에 그의 그림에 나타나는 학이나 말, 나무, 꽃 등은 실재하는 형상으로 보이면서도 또 다른 차원의 이미지이자 세계인 것이다.

　어쩌면 〈몽유도원도〉 안에는 자신의 꿈, 감성, 이상 등이 조형적으로 표현돼 있음은 물론이고, 자신의 예술가적 혼(魂)마저 담겨져 있는지도 모른다. 찬란하고도 화사한 색채의 사용, 전아(典雅)한 선과 색의 현현 등으로 은은한 자연의 향기를 화면에 뿌려대거나, 미지의 세계에 대한 꿈을 화면 안에 형상화하여 아름다운 그림을 낳는 것이다. 여기에는 크고 작은 꿈과 사랑, 그리고 자연 속에 드리워진 인간애와 우주 자연에 대한 동경과 아름다운 미지의 세계에 대한 애정 등이 자연스럽게 담겨 있다.

　〈몽유도원도〉에 보이는 여러 가지 형태의 산과 꽃, 나무, 계곡은 본연의 형상처럼 보이나, 작가가 지닌 미지의 미적 표상이며, 자신과

의 관계 속에서 설정된 은은하고도 신선한 자연 이미지의 모습이다. 자연을 대상으로 한 체험과 사색으로부터 평소에 상상해 오던 어떤 것, 다시 말해 자신의 이상이나 꿈 또는 내면으로부터 소중하게 간직해 온 이미지들이 〈몽유도원도〉와 함께 표현된 것이다. 따라서 다채로운 한국적 색채로 구성된 〈몽유도원도〉의 형상과 이미지는 마치 새로운 이상 세계를 담아내는 현대인의 꿈의 보자기와도 같다. 작가의 내면세계는 또 다른 실체를 지닌 세계를 유영(遊泳)하며, 거기서 조선 초기의 대가 안견을 만나고, 은유(隱喩)되고 상징적으로 융화되어 하나의 흔적처럼 자연스럽게 작품으로 승화되었다.

## 4. 순수함과 신비로움의 교감

상상력과 감흥을 조형화시키기 위한 그의 작업은 생각이 깊고 진지하다는 점에서도 주목된다. 그의 내면에서 드러나는 마음의 에이도스(eidos)를 〈몽유도원도〉라는 테마를 통해 자율(自律)과 자연(自然)과 자성(自省) 속에서, 드러내고 싶은 대로, 있는 그대로 자연스럽게 표출하고 있는 것이다. 그러기에 작가 최승애의 그림은 자연과 천지의 신비로움과 관련하여 색채의 감성, 음악성과 서정성을 풍부하게 담고 있다. 외관을 중시하는 그림의 틀을 벗어나 원근법과 비례와 형식이 사라진 화면 위에서 자연을 매개체로 한 매우 부드러우면서도 여성스럽고 신비로운 색의 향연이 펼쳐진다. 부드럽고 은은하면서도 화사한 색상과 풀선묘의 현대적 준법으로 펼쳐지는 다채로운 그림들은 자연의 형상들의 내면적 이미지들로 구성되어 있어서 아름답기 그지없다.

**몽유도원도 21-4**
2016년. 140X90cm. 한지, 먹, 석채, 분채, 동양화 물감

그것도 한국의 자연의 아름다움으로 말이다.

이처럼 최승애는 한국의 아름다운 자연에 대한 애정과 더불어 자연의 신비로움에 힘입어 순수미 가득한 그림을 무한한 상상력으로 펼쳐내 왔다. 자연과의 교감에 의한 내면의 미적 감흥을 마치 대화를 나누듯 화면에 가득히 형상화시켜 놓은 것이다. 그래서인지 보면 볼수록 자연의 신비함과 신선함에 빠져들게 하는 〈몽유도원도〉는 우리 주변의 산과 들에서 볼 수 있는 자연의 이미지뿐만 아니라 천지자연의 신비로움까지도 풍부한 상상력에 의해 표출해 내는 독특함을 내재하고 있다. 따라서 그의 그림은 자연의 부드러움 및 아름다운 선과 색 등으로 잔잔한 감동을 준다. 그래서인지 그의 작품에는 자연의 신비를 투영시켜 놓은 것처럼 화사함과 자연스러움 그리고 깊이감이 있다. 이 깊이감은 작가가 계획하고 작정하였다기보다는 자연과의 교감과 체현 속에서 자연스럽게 형성된 것으로 보인다. 이 자연스러움과 깊이감은 작가가 지니는 본 모습이자 그만의 독특한 예술적 에너지라 할 수 있다.

이처럼 〈몽유도원도〉라는 안견의 그림으로부터 한국인의 정서와 의미 있는 생명성을 발견함은 작가만의 독특한 감성과 조형 의식에서 비롯된다. 그의 작품들은 순간적이고 즉흥적이면서도 심도가 있어서, 오랜 동안의 몰입에 의하여 형성된 다채롭고 화사한 색과 색이 만나는, 순수한 자연의 색의 향연이라 할 만큼 아름다운 화면으로 전개되며, 마치 우리의 마음에서 떠나지 않는 잔상이나 여운과 같다. 자연스러우면서도 부드럽고 순수한 형상미는 산하의 형태를 떠나 색과 형의 잔상에 의한 어울림으로 구성되어 있으며, 이 순수한 이미지들은 각기 다른 밀도를 지닌 초자연적·환상적 조화를 이룬다. 이 미적 하

모니는 흔히 볼 수 있는 그림들과는 상당히 다른 세계에 접근해 있다. 따라서 기법적인 면에서도 마치 자연의 현상처럼 자연스럽다. 영롱한 아침 이슬이나 오로라(aurora)를 보는 듯한 선명한 색감은 맑고 아름다우며 감미롭기까지 하다. 이전의 작품 〈거제의 여명〉이나 〈만추의 달빛 아래〉 등에서 보듯이, 한국화의 담아함과 자연의 선명성이 그의 독특한 미적 감흥에 의해 화면 안에서 자연스럽게 조화를 이룬다. 자연의 생명력과 신비로움을 붓끝으로 담아하게 표현하거나 혹은 풀잎 등 생명력이 넘치는 소박한 자연의 이미지를 담담하게 표현한 것이다.

이처럼 최승애의 그림에는 언뜻 보면 자연을 그린 평면의 평범한 작업처럼 보일 수도 있지만, 마치 신비로운 자연 현상처럼 자유로운 세계가 펼쳐져 있다. 색과 색, 형상과 형상, 형과 색, 먹과 색의 환원과 확산 속에서 우연한 효과처럼 드러나는 신비한 자연의 이미지와 형상은 곧 꿈의 세계이자 아름다움의 표상이라 할 수 있다. 이처럼 〈몽유도원도〉는 자연의 신비함과 감흥을 화면 안에 오롯이 담고 있는데, 자연과 미지의 상황들과의 유기적인 관계 속에서 독창적이고 사의적(寫意的)인 면이 농후한 자연의 형상을 지닌 반추상성으로 표현되어 있다. 이런 면은 작가 최승애의 작업의 구심점이며, 여느 작가의 산수 그림이나 풍경화와는 다른 그만의 현대적인 청록산수임이 분명하다.

## 5. 한국의 산하를 꿈처럼

최승애의 〈몽유도원도〉를 통해 알 수 있듯이, 그는 전통을 중시하

면서도 이를 현대적으로 표출하기 위해, 그리고 인습적인 관념에서 벗어나 창의적인 작업을 펼치기 위해 오랜 동안 많이 고민하고 사색해 왔다. 한국화에 있어서, 틀에 박힌 기법과 장르에 머무르지 않고, 한국의 자연과 조선시대 안견의 〈몽유도원도〉을 토대로 한 조형적 모색을 통해 오늘의 현대 한국화의 나아갈 방향을 생각해 볼 수 있을 것이다. 세계 미술의 구조와 흐름에서 볼 때 그 어느 작가이든 한국화의 새로운 방향 모색을 다양하게 시도해야 할 필요가 있다. 작가의 작업은 다채로운 색채와 형태에서 기인한 우리만의 정서를 오롯이 담은 것이며, 한국성과 세계성의 관점에서 볼 때 상당히 의미 있는 작업임이 분명하다. 그뿐 아니라 한국의 자연과 자연성을 기조로 펼쳐지는 산수 형태에는 자유로운 상상력이 발휘되어 신비롭고 순수함이 묻어 있는데, 이러한 형상은 동·서양이라는 틀을 넘어 보다 보편적인 순수한 미의 세계로 도출된다.

이처럼 그의 일련의 〈몽유도원도〉는 한국의 자연을 토대로 한 독창적인 조형으로 실험적이며 사색적이라 할 수 있다. 그러기에 그의 산수 그림을 비롯한 여러 작품들은 현대 조형의 양식에 기초를 두면서도 모든 제약과 형식적인 틀에서 벗어나 자유롭고 창의적인 성향이 뚜렷하다. 이런 성향 때문에 그림을 잘 이해하지 못한 사람들의 눈에는 조금은 독특하고 서양적인 그림처럼 보일 수도 있다. 그러나 우리의 자연과 감흥에서 미적 형상성을 진지하게 도출한 경우이기 때문에 보면 볼수록 시간이 지나면 지날수록 깊은 맛과 은은한 느낌을 갖게 될 수밖에 없다. 이는 곧 우리의 전통에 대한 현대적 모색으로서, 한국미의 의미를 더욱 새롭게 느낄 수 있는 것이다.

21세기의 문화와 미술은 보다 세계적인 흐름 속에 노출되어 있다.

**몽유도원도 21-1**
2014년, 160x100cm, 한지, 먹, 석채, 분채, 동양화 물감

**청산 춤을 추다**
2017년. 80X50cm. 한지, 먹, 석채, 분채, 동양화 물감

최승애의 일련의 〈몽유도원도〉에는 서정성이나 문학성 및 시심(詩心), 신비주의 등이 잠재돼 있다. 그러므로 보이는 현상 너머에 존재하는 무지개와 같은 현상을 모색하며 그 실체를 그림으로 보여주고자 한다. 이는 곧 작가나 보는 사람들이나 현실에서의 탈실체화를 체험하는 것일 수도 있고, 멀티라이프와 같은 가상의 실체와의 밀애를 즐기는 것일 수도 있다. 작가의 작업은 이처럼 미지의 세계의 한국적인 생명력을 담고 있는 것이며 우리의 문화와 정서를 토대로 구축된 그림이기에, 많은 철인들과 문인들이 읊어온 우리만의 성정(性情)과 진경(眞景)의 자유로움이 내재된 즐거움을 맛보게 해준다. 조선 초기 안평대군이 어느 날에 꿈꾼 비경(秘境)에 동화(同化)되어 그린 〈몽유도원도〉라는 깊고도 담담히 흐르는 그림이, 작가 최승애만의 독특한 감성과 조형 의식을 통하여 시대를 초월해서 또 다른 감동을 지닌 새로운 〈몽유도원도〉로 승화되어 있음이 놀라울 따름이다.

이처럼 최승애의 〈몽유도원도〉는 조선시대 안견의 〈몽유도원도〉를 넘어 우리 시대의 또 다른 〈몽유도원도〉를 조망하게 해주고 절대적 세계로의 조형적 변환을 추구한다. 이 변환은 과거의 문인사대부들이 그림에 은유나 상징성 등을 부여한 것과 유사하게 보이기도 하지만, 우리들의 삶에서 나오는, 현대의 문명적인 충격이나 다양한 변용 그리고 가치관, 심미성 등이 어우러져 빚어진 하나의 아바타, 다시 말해 화신(化身)과도 같은 것이라 할 수 있다. 그의 〈몽유도원도〉는 조선 초기에 안견이 그린 〈몽유도원도〉로 그려진 것이라고 여기게 하지만, 새로운 로고스를 담은 새로운 세계로 우리들의 가슴에 와닿는 작가의 신선한 예술적 실험성과 시각은 오늘을 사는 우리들에게 또 하나의 현대 한국화의 새로운 방향과 나아갈 길을 보여준다.

## 6. 생명력을 부르다

이제 최승애의 〈몽유도원도〉는 마치 아름다운 시상(詩想)을 담아놓듯 자연스러운 형상들로 나타나게 되었다. 이처럼 감성적이며 자유로운 그림에는 그만큼 상징적이며 뛰어난 표상력이 담겨져 있다. 화면에 아교도 바르지 않은 채 각종 돌가루에서 나온 색채를 재료로 한, 자신이 창안한 아름다운 풀선묘와 풀점들이 평면 공간을 압도하는 듯 부드러우면서도 강렬한 이미지를 심어주는 작가의 예술적 회화성은 마치 안견이 그렸던 무정(無情)의 화면을 우리 시대의 살아있는 유정(有情)의 화면으로 바꿔놓은 듯하다. 이제 그의 〈몽유도원도〉는 분명 그 실체가 손에 잡힐 듯 말 듯한 자그마하고 가녀린 풀잎들이라는 모티브에도 불구하고 역동적이며 반항적이고 생명력으로 일렁일렁 춤을 춘다. 이 일렁거림은 차가운 새벽 공기를 가르면서 올라간 설악산 정상에서 내려다본 동해 바다 수평선 너머에서 떠오르는 붉은 태양과도 같은 것이다. 작가는 이처럼 일렁거리는 한국의 산하의 신비로움을 그리기 위하여 밤샘하며 붓을 들곤 한다. 조선시대 최고의 대가 안견이 몰입하여 단 삼일 만에 대작인 〈몽유도원도〉를 그렸던 것처럼, 우리 시대의 화가 최승애는 타고난 미적 감각과 열정으로 자신만의 독특한 〈몽유도원도〉를 그리는데 온 마음과 에너지를 쏟아 붓고 있다.

# 박훈성,
# '사이 · between'에서
# 본 조형성

## 1. 작품과 만남

박훈성은 '사이'를 테마로 하여 작품 활동을 매우 진지하고 일관성 있게 해오고 있다. 필자가 그를 처음 본 것은 30여 년 전인 대학시절 이었다. 작가 박훈성을 알기 전에 작품을 먼저 알게 되었다. 당시 필자는 그림에 대해 관심이 많았고 물감 냄새를 좋아하던 중앙대 미대 생으로서 꿈 많은 미술 학도였다. 어느 날 필자는 홍익대학교 미술대 학에서 그림 그리는 학생들이 어떤 작업들을 하고 있는지 궁금해졌 다. 그래서 홍대 학생들의 작품도 보고 친구들도 만나볼 요량으로 홍 대로 갔고, 미술대학 실기실을 여기저기 기웃거리게 됐는데, 토요일 이어서인지 학생들이 거의 보이지 않았기에 차분하게 학년 구분 없이 조그만 것 하나까지도 관찰 아닌 관찰을 하는 시간이 되었다. 그런데 어두컴컴한 어느 창작 실기실로 들어가는 순간 눈앞에 버티고 있는

**사이(Between)**
2007년. 140x140cm. Hole, oil on Canvas

어느 작품에 놀라면서 시선이 갔다. 그리곤 대단히 깔끔하면서도 담박한 작품에 시선을 고정시켰다. 당시 나의 흥미를 끌었던 작품은 미니멀한 정색(正色)류와 대담한 스케일로 처리된 입체 작품이었다. 무언가 창의력이 있어 보였고 예술가적인 기질과 두둑한 배짱이 느껴졌다. 작품 옆에는 '박훈성'이라고 써진 간단한 네임카드가 붙어있었고 이름이 그날 필자의 머릿속에 입력되었다. 그 후 나는 얼굴은 물론이고 그가 어떤 사람인지도 모르지만, 그의 작품을 종종 눈여겨보게 되었다. 그 후로 언젠가부터 한동안 그를 잊고 지냈다. 대학 졸업 후 십만도 넘는 화가들에 묻혀 드러나지 않는 긴 시간을 보낸 것이다.

훗날 작가와 함께 찻잔을 마주하고 이야기를 나누면서 알게 된 사실이지만, 당시 꽤 큰 작품을 빠르면 하루에 한 점, 적어도 이삼일에 한 점씩은 그렸다고 한다. 그리고 아직 학생이었는데도 불구하고 그동안 꽤 규모 있는 작품을 100여 점 정도 그렸다고 한다. 놀라운 일이었다. 그런 정도의 열정이 있었기에 그만한 그림들이, 그리고 그 정도의 작품량이 나올 수 있었던 것이다. 그는 대학을 졸업함과 동시에 1988년 당시 최고의 공모전으로 인정받던 동아미술제에서 동아미술상을 수상하고 연이어 개인전을 열었다. 그해는 필자가 홍대 대학원 미학과에서 공부할 때였으므로 그와 알게 모르게 마주친 적이 부지기수였겠지만 매우 바빴던지라 그냥 지나치곤 했다. 그리고 한참이 지난 후 인사동에서 자연스럽게 여러 번 스치면서 아는 사이가 되었다. 나는 예나 지금이나 박훈성을 근성 있는 꽤 괜찮은 예술가로 생각한다.

## 2. 열정과 청년시절

1990년대에 들어오면서 경제 발전과 더불어 한국 화단의 움직임은 대단히 활발하였다. 대체적으로 원로 작가에서부터 중견 작가 그리고 청년 및 신진 작가에 이르기까지 희망차게 열심히 작품 활동을 하던 때이다. 조금씩 퇴색되어 가던 대한민국미술대전에 연연하지 않고 보다 새로운 창작에 대한 열정으로 민간 공모전들이 연이어 생기게 되었다. 아마도 한국 미술 역사상 가장 뜨겁게 달구어지던 시대가 아니었나 싶다. 이처럼 90년대의 미술계는 독창적이고 우수한 청년 작가들의 배출과 더불어 한국 미술이 질적으로 향상되는 흐름이었다. 여기에 주도적인 역할을 한 동아미술제, 중앙미술대전, MBC미술대전 등은 당시 한국 미술계가 비상할 수 있도록 하는 데 크게 공헌하였던 공모전이다. 그만큼 당시 이 세 공모전은 특히 작가 지망생들과 청년 미술인들에게는 꿈이자 희망이었던 90년대 최고의 공모전으로서 요즈음 조선일보사에서 주관하여 많은 사람들에게 관심을 끌고 있는 아시아프 이상의 열기를 끌어 모았었다.

박훈성은 불과 삼사년 사이에 제1회 MBC 미술대전 대상, 동아미술제 동아미술상, 중앙미전 장려상 등을 수상하였다. 중앙일보사에서 주관하는 중앙미전에서의 장려상이라는 것은 여느 미술실기 대회의 장려상과는 수상등급 체계가 달라서 대상 수상자 다음 가는 큰 상이다. 이처럼 작가 지망생들과 청년 작가, 심지어는 어느 정도 중견 작가의 위치에 있었던 이들에게도 선망의 대상이었던 당시 최고의 공모전들에서 연이어 수상을 하는 매우 보기 드문 청년 작가였다. 그는 80년대 90년대가 낳은 청년 작가 중 우리나라 최고의 화가 가운데 한 사

람임이 분명하다. 물론 공모전만으로 작가의 총체적인 역량을 파악할 수는 없지만, 이러한 공모전이 최고의 작가 등용문이었음은 부인할 수 없는 사실이다. 최근의 우리 사회에서는 다른 사람이 이룩한 성과의 원인에 대해서, 그 과정에서의 노력보다는 운이 좋아서, 혹은 부모를 잘 만나서, 학벌이 좋아서 등으로 폄하하여 생각하는 경향도 있다. 또한 자신의 이익에 부합되면 좋은 것이고 부합되지 않으면 비정상적인 것처럼 생각하는 경향도 있다. 이런 경향은 미술계도 예외가 아니다. 자신의 그림만이 최고라고 생각하면서 공모전은 잘못된 것처럼 간주하기도 한다. 공모전에서는 작품의 내용, 특히 작품의 의도는 정확하게 알 수가 없으나 작품의 형식과 시각적인 조화 등 외적 아름다움에 대한 것은 객관적으로 정확하게 평가할 수 있다. 대체적으로 작품의 가치와 내용은 형식적 측면에서도 은연중에 드러나기 때문이다.

박훈성은 대학을 졸업한 해인 1988년부터 여러 공모전에서 큰 상을 휩쓸면서 화단에서 신인 작가로 주목받기 시작하였다. 이 무렵 작품들은 나무를 테마로 한 실험성이 강한 것들이었다. 평면 위에 형상이 두드러지게 드러내는 릴리프적 성향의 작업에는 신선함을 줄 수 있는 요소들이 상당히 내재돼 있다. 모노톤의 평면 위에 감각적으로 오르는 자연 그대로의 나뭇가지는 2차원이라는 평면 안에서 3차원적인 평면의 깊이와 존재감을 드러내는 시각적 현상과 표상력을 갖춘 신선한 조형성을 담고 있다. 실제로 1980년대 말 이후 박훈성이 보여주는 작품에서는 조형적인 실험성에 의한 독특한 조형적인 긴장감이 느껴지는 경우가 많았다. 이 긴장감은 평면작품이나 입체작품이나 예외가 없으며, 공모전에서 연이어 수상할 무렵의 작품들에서도 나타나는 공통된 현상이다. 작품에서 조형적인 긴장감이 느껴진다는 것은 마치

**사이(Between)**
2014년. 162x130cm. Pencil Oll on Canvas

살아있는 생명처럼 숨을 쉰다는 것을 의미한다. 그동안 필자가 작가의 작품에서 느껴온 것은, 스케일이 큰 작품이나 작은 작품, 평면작품이나 입체작품 등을 막론하고 항상 살아 숨 쉬면서 각각 다른 모습으로 긴장감을 조성시킨다는 점이다. 이런 면이 작품에 강하게 담겨져 있는 표상적 이미지로서, 아마도 그만의 조형적인 강점이 아닌가 생각된다.

## 3. 자연에 대한 관심

대학 시절 박훈성은 하얀 캔버스 위에 흑연이나 볼펜 등을 사용하여 원을 그리거나 구성적 요소들을 조형화시켜 기하학적으로 작품을 만들곤 하였다. 작지 않은 크기의 작품들을 최소 이삼일에 한 작품은 그려낼 정도로 열심히 하는 학생이었다. 어떤 날은 하루 동안에 한 작품을 완성하기도 했는데 이처럼 열정적인 작업 덕분에 졸업할 무렵에는 에스키스를 제외한 어느 정도 크기의 작품 수만 100여 점에 이를 정도였다. 이렇게 열심히 그림을 그린 덕분에 4학년 때는 이미 작품 세계가 확실하게 구축될 수 있었다. 특히 기하학적이면서도 동적이고 군더더기 없는 작품을 즐겨 그렸다. 그는 새로운 형태의 작품에 대하여 고민하면서 캠퍼스를 걷던 어느 날에 고목 같은 느낌을 주는 쓰다 남은 합판 하나가 건물 벽에 기대어있는 것을 발견하였다. 누군가에 의해 동그랗게 썰어져 나간 모습이었는데 굉장히 오래된 합판이었다. 그는 이 합판을 끌고 실기실로 와서 자신이 추구하고 있는 기하학적 공간 연출을 위한 새로운 조형적 시도를 해보았다. 합판을 오려 화이

트 평면 왼쪽 위에 붙이고 전체적으로 어색하지 않게 덧칠하여 더욱 짜임새 있는 공간을 연출할 수 있었다. 그는 이 작업을 하면서 나무에 대해 호기심을 갖게 되었다. 그러던 어느 날 수업에 들어온 한 교수님이 "이제 박훈성만의 그림, 좋은 그림이 만들어졌다."라고 하였다. 그는 그 말을 듣고 열흘 정도 그림을 그리지 못하였다. 정신없을 정도로 열심히 그림을 그려 이제 선생님이 인정할 만한 자신의 작품 세계가 만들어졌다는 감격, 그리고 좀 더 좋은 작품을 만들기 위한 새로운 고민 때문이었다.

그는 나뭇가지, 특히 그 자연성에 관심을 갖게 되었다. 완벽하게 자연성을 갖춘 이 나뭇가지야말로 자신이 평소 추구해왔듯이 캔버스 안에 자연성을 구현시킬 수 있는 최상의 재료였다. 자연에서 누구의 손도 거치지 않은 나뭇가지와 우리 시대의 현대성이 물씬 풍기는 기하학적으로 분할되고 구성된 미니멀한 공간과의 만남은 그를 은근히 감동시키기까지 하였다. 그는 완전히 다른 물성의 두 가지를 어떻게 하면 잘 조화시켜 예술적으로 승화시킬 것인지 한동안 고민하였다. 그런데 사각의 캔버스 안에 자연성을 담아내기란 생각보다 쉬운 일이 아니었다. 그럴수록 더욱 더 작가로서 욕심이 났다. 자연이 주는 보이지 않는 힘과 에너지를 가득 담아 이 세상 그 누구의 작품에서도 느낄 수 없는 감흥을 화면에 담고 싶었던 것이다. 하얀색을 주조로 하는 바탕의 분위기는 전적으로 차갑지만 여기에 온화하고도 푸근한 자연인 나뭇가지를 적절히 안착시키는 것은 온몸의 힘을 모으는 작업이었다. 마치 성공적인 접목과 이식이 필요한 것처럼 전혀 다른 물성들이 만난 그의 작품도 그러한 과정이 필요한 상황이었다. 자연스럽게 접목과 이식이 진행되면서 자연성을 담은 자신의 분신으로서의 작품이 조

**사이(Between)**
2007년, 73x53cm, Oil on canvas

**사이(between)**
1995년. 나무+비닐

금씩 모습을 드러내게 되었다. 아침 햇살처럼 부드럽고 산뜻한 색감과 구조주의적인 공간감을 통해 예술가로서의 자신의 존재를 확인할 수 있었다. 나무의 이미지와 함께 신선한 바람과 맑은 공기가 있는 듯한 공간이 펼쳐지는 그림이 자연스럽게 완성되었다.

## 4. 사이 · between

박훈성은 우연한 기회에 갖게 된 나무 막대기에서 자연의 숨소리를 듣게 된 후 자연에서 비롯된 생명성과 근원적인 조형에 호기심을 갖게 되었으며 나무는 자신에게 있어 '열려져 있는 자연'이라고 생각하게 된다. '열려져 있는 자연'이란 것은 곧 박훈성 자신과 자연은 곧 하나, 다시 말해 그가 곧 나무일 수 있다는 의미로, 나무속의 자신을 나무와 함께 형상화시킨 것이다. 이 과정에서 그는 나무와 나무와의 관계를 공간 속에서 표현하고자 시도한다. 여럿이 모인 나무 막대기들을 유심히 들여다보면 크기와 길이가 각각 다른 것처럼, 자신도 이 나무 막대기들 속의 생김새가 다른 하나의 나무 막대기라고 생각하게 된 것이다. 이러한 사색은 나무 막대기를 흔히 장작이나 땔감 정도로 혹은 건축 자재 정도로 여기는 고정 관념에 대한 중대한 도전이었다. 그에게 있어 나무 막대기는 생명력을 지닌 자신과 같은 존재인 것이다.

전시장 안에 수북하게 쌓여있는 나무 막대기들을 보고, 90년대 당시 대다수의 사람들은 참으로 황당하다고 생각했을 것이다. 작품을 보러 전시장 안으로 들어오는 관람객들을 맞이하는 작품들은 인물 그림이나 예쁜 꽃 그림이 아니라, 전시장 바닥에 땔감용인 듯 쌓여있는

나무 막대기들, 천장이나 벽면의 어느 부분과 모퉁이에 붙어있는, 베이거나 부서져버린 나무 막대기나 조각들이었다. 앙상한 나무, 파편화된 나무들을 보여주는 이 전시에서는 네 면의 벽과 천장 그리고 바닥이 모조리 캔버스인 것이다. 2차원과 함께하는 3차원적인 입체를 지닌 보배로운 존재로서의 평면 속의 나무가, 2차원의 평면이 아닌 3차원의 공간에서 죽은 듯이 붙어있는 초라한 나무의 모습으로 또 다른 메시지를 전하고 있다. 하찮은 나무 막대기도 예술가로부터 생명을 부여받으면 살아 숨 쉬는 귀한 존재일 수 있으며, 상황 설정에 따라 전혀 다른 시각과 차원에서 인식될 수 있다는 것을 보여준다. 그는 현대인들의 편견과 아집과 고정 관념 등을 자신이 생각하는 전시 공간에 담아내고 싶었던 것이다. 이 무렵의 이러한 사고는 갈수록 삭막하게 변해가는 사람들의 생활과 인성에 있어서 발상전환 등 커다란 변화를 요구하고 있었다.

그는 자신이 나무가 되어 현대 문명 속에서의 가식과 편견과 경직된 사고 등을 바라본다. 그리고 나무를 보는 사람에게 무언의 메시지를 전한다. 사람들은 나무를 하찮은 존재로 취급하나 그것은 그들의 치우친 생각일 뿐이라는 것을……. '우리의 눈에는 나무이지만 과연 우리가 알고 있는 그런 나무일까?'라는 커다란 의문을 던져주는 〈사이 · between〉이라는 전시는 그가 젊은 나이에 주목받는 작가가 된 것은 단지 운이 좋았기 때문이 아니라는 것을 보여준다. 우리는 이 무렵의 작품들을 이해하면서 작품세계가 단지 기법 면에서 잘 그리거나 혹은 외양만을 그럴싸하게 폼 내는 부류의 것이 아니라는 것을 자연스럽게 깨달을 수 있다. 조형과 삶에 대한 사색과 콘셉트가 있는 작가로서 작품들은 당시 한국 미술계의 3대 최고 공모전에서 큰 상을 거머

질 만한 양질의 조형적 창의성을 지닌 것이다. 그는 사람들이 무심코 바라보거나 지나칠 수 있는 작은 유리병이나 나무 조각이라도 가볍게 여기지 않는다. 열린 마음으로 그 대상의 본질 및 생명력에 동화(同化)된다. 이 동화는 하찮은 나뭇가지와 길모퉁이 작은 유리병의 관계, 다시 말해 '사이'에서 비롯되는 것이라 할 수 있다.

## 5. 끝없는 도전

대학 시절에 자연이 주는 에너지라는 조형성을 확신한 그는 미니멀하고 키네틱하면서도 보다 청량감이 넘치는 자연성을 담은 그림을 그리고자 깊이 사색하게 된다. 더 나아가 이를 예술적으로 표상하는 데 모든 열정을 쏟게 된다. 그는 자연의 이미지가 하얀 캔버스 위에 펼쳐질 때 보는 사람들의 상상의 지평을 넓혀주고자 다양한 공간 구성을 시도하면서 공간 질서에 대한 새로운 조형 콘셉트를 깨닫게 되었다. 자연으로부터 온 새로운 조형을 화면 안에 담아내는 것은 예상대로 결코 쉽지 않았다. 상황에 따라 조금씩 다른 시각과 차원에서 조형성을 고민해왔고, 보다 밀도 있는 조형을 구축하기 위해 많은 시간을 쏟아 부었다. 그럼에도 평소 생각하고 있는 밀도가 넘치는 조형은 머릿속에서만 맴돌 뿐 캔버스 안에서 쉽게 드러나지 않았다. 그는 이와 관련하여 "그린다는 게 뭔가 멍할 뿐이었어요. 제 30대 중반은 방황으로 얼룩져 있어요. 회화라는 게 무엇인지 도무지 아무것도 모르겠더라고요. 마치 코르타르로 된 거대한 바다에 빠지는 것 같은 느낌뿐이었어요."라고 하였다.

결국 자신이 구현하고자 하는 그림을 위해 고민 끝에 독일 행을 결심하게 되었다. 자신이 지금까지 추구해 온 그림이 무엇이었는지, 그리고 도대체 예술이란 어떤 것인지를 다른 문화와 미술 속에서 모색해 봐야겠다는 생각이었다. 대학을 졸업한 후로 쉼 없이 활발하게 작업하였던 그가 독일로 간 것은 평소 생각하던 그림을 모색하기 위해서였으며, 자신의 부족한 부분을 새롭게 공부하고 더욱 좋은 작품을 하고자 함이었고, 더 나아가 보다 진지한 작품을 실현하기 위해서였다.

독일에 도착한 박훈성은 슈투트가르트 국립조형예술대학에서 피나는 조형 수업을 받게 된다. 이 무렵 독일의 현대미술뿐만 아니라 전통 문화와 미술에 많은 관심을 갖고 공부하는 시간을 보냈는데, 이는 독일의 문화를 먼저 알아야 독일의 미술을 제대로 이해할 수 있다는 생각에서였다. 그가 독일의 문화를 토대로 바라본 독일 작가들의 예술에 대한 의식구조는 우리와 달리 매우 진지하였다. 현대미술에 대해 맹목적으로 추종하고 공부하기에 앞서 회화에 대한 본질적 고찰이 이루어지고 있었다. 가장 인상 깊게 마음을 파고든 것은 독일 작가들의 수많은 습작과 그림을 그리는 자세였다. 기본기에 매우 철저하고 회화의 본질적인 문제에 대해 많은 시간을 할애하여 접근하는 모습이었다. 독일에 가서 한동안은 국내에서처럼 예술이 무엇이고 회화가 무엇인지 정리되지가 않았다. 그러나 회화의 본질적인 것을 모색하는 독일 작가들을 보면서 차츰 자신의 작품 세계를 돌아보게 되었다. 그 동안 깔끔하고 미니멀한 작업을 수없이 하다 보니 자신도 모르는 사이에 회화의 기본이라 할 수 있는 그리는 것을 두려워하고 있었을 뿐만 아니라 등한시하게 되었음을 깨닫게 되었다. 목탄을 짓이겨 가며 끈적끈적한 그림을 그려내는 그들의 모습에서 그림의 본모습과 진지

함을 새삼스럽게 깨달았다. 이후로 형상의 표현을 위해 몸과 그림과 재료가 하나가 될 정도로 정신없이 그림을 그렸다. 몇 년 동안의 독일에서의 미술 공부는 보다 새로운 예술을 할 수 있는 힘을 불어넣어주었다.

독일에서 돌아온 박훈성은 이제 자연성을 조형화시키는 데 더욱 박차를 가하게 된다. 독일 유학 전의 나무를 통해서 본 자연성을, 보다 본질적으로 회화성을 담아 캔버스에 표현하고자 하였다. 이것은 단지 예술가적 끼나 즉흥적 감성과 착상으로 이루어낸 작품들이 아닌, 보다 진지한 자연과의 교융이었으므로 자연의 숨소리를 들을 수 있었다. 그의 작품에서 불끈 솟아오르는 투박한 형상과 끈적거리는 물감의 짓이김은 흙의 질감이기도 하다. 많은 고민과 사색의 결과물이다. 릴리프 형태로 보여주던 입체적 긴장감을 전혀 다른 각도에서 새롭게 펼쳐보고 싶었던 것이다. 이러한 그림으로 보여주고 싶었던 것은 꽃 자체의 외관적 아름다움보다 더 깊은 의미를 지닌 꽃의 본질과 실제였다. 다만 이전의 작품에서는 나무라는 재료를 그대로 빌려와서 그것을 시공간 속의 하나의 메시지로 활용하였다면, 이제는 꽃이라는 개념, 다시 말해 실재하는 꽃의 생명력을 가지고 자신의 조형적인 이야기를 펼치는 것이다.

1999년 초겨울 날씨가 느껴지는 11월 어느 날 독일에서 돌아온 박훈성은 투박하게 그린 꽃 몇 점으로 유경갤러리에서 조촐한 전시를 하였다. 이 전시에서 박훈성은 이전과는 형식적인 측면에서 다른 각도의 그림들을 선보였다. 그럼에도 큰 맥락에서는 이전의 작품들과 궤를 같이 하는 그림들이었다. 이 전시는 자신이 직접 손으로 그리고 색을 칠한 꽃이 잘 그리고 못 그리고를 떠나 하나의 꽃으로서 당당하

**사이(Between)**
2015년. 162x130cm. Pencil Oil on Canvas

게 존재하는 본질적인 모습을 형상화하고, 이를 통해 자신이 그동안 추구해 왔던 자연성과 회화성의 사이·between을 모색하고자 한 전시였다. 그가 줄곧 관심과 애정을 쏟아왔던 나무 막대기처럼 하나의 생명력을 지닌 존재로서 우리가 흔히 인식하는 예쁜 꽃의 차원이 아닌, 꽃이 지니는 또 다른 진리로서의 이미지를 시공간 속에서 순수하게 가장 본질적인 회화를 통해 조형적으로 새롭게 표현하고 해석해 내고자 하였던 것이다.

## 6. 사색하는 작가

박훈성의 유경갤러리에 전시되었던 작품들을 보면, 나무 막대기를 사용했던 오브제적 작품 이후의 연결과 전개에 있어 일관성을 보인다. 일단 유경에 전시된 작품들에서 화면 안의 꽃들은 예쁘게 그려진 꽃이라고 생각하게 하기보다는 무언가 자신의 생각을 구현시키고자 함을 강하게 드러내는 꽃이며, 회화성을 지니면서도 한편으로는 꽃의 존재 그 자체의 본질에 대한 사색과 더불어 기법 면에서 동양적인 성향까지도 나타내고 있다. 이처럼 2차원 평면과 3차원의 공간에서 자신의 조형성을 지속해서 추구해온 90년대 중후반 이후의 작품에 동양적인 회화성과 사색적인 표현력이 나타남은 주목되는 부분이다.

〈사이-식물〉이라는 제목을 가진 이 작품들 가운데는 아래 색과 거기에서 우러나오는 저변의 색들이 안정감을 주는 가운데 선이 마치 동양의 필선이 더디 움직이는 것처럼 투박하게 운용되었다. 이는 그동안에 공개된 작품과는 형식적 면에서 상당한 거리가 있는 것으

로 당시 그를 아끼던 미술인들은 그의 전시에 많은 관심을 보였다. 그의 스타일과는 전혀 다른, 조금은 고전적인 분위기까지 수반된 그림을 통해 조형세계를 짐작하게 해준다. 보통 작가들에 비해 그 창작의 범위가 상당히 넓고 다양한 형태로 전개되어 왔음을 알 수 있다. 젊은 시절에는 나무나 비닐 등을 사용하여 재료와 시간과 공간 사이의 관계를 개념적으로 조형화시켜 그들이 지니고 있는 본질적인 문제와 그 속에 드러나는 시지각과 공간 구조에 대한 화두(話頭)를 끊임없이 던지기도 하였다. 이 화두는 곧 현대에 와서 더욱 복잡해진 조형성에 대한 물음이고, 공간과 물질이 뒤섞여 존재하는 것과 또 다시 시간 속에서 사라지는 조형성에 대한 접근을 전시장의 모든 공간을 통하여 보여주는 것이다. 한때 전시 공간 자체가 하나의 작품이 되어 질료와 물성에 대하여 고민하였던 그는 또 다른 시각에서 자연성과 현실 사이에서의 여러 현상을 표상하고자 하였다. 이 표상은 투박하고 회화적인 모습으로 당당하게 우리들 앞에 나타난 것이다.

1990년대 후반부터 전개된 박훈성의, 물(物)과 물(物)의 대등한 관계 설정으로서의 '사이·between'는 지금 생각해 봐도 작가로서의 회화적 조형성을 펼쳐 보인, 흥미롭고 순수한 예술가로서의 상상력이 깃든 신선한 콘셉트였다. 이러한 초월적인 사고를 통해 자연과 자신 그리고 시공간을 조망한 지 어느덧 20년 가까이 흐르면서 작품 세계는 또 다른 변화 앞에 서게 된 듯하다. 이러한 변화는 특히 2000년 중반 이후의 작품들에서 전통적인 회화적 요소가 가미되면서도 단순한 시각적 재현이 아닌 드로잉의 성향이 더욱 두드러지게 나타나는 것이다. 단순한 대상의 표현이 아닌 드로잉적인 회화성이 공존하는 창작들이 전개되었다. 꽃의 이미지가 우리의 인식과는 달리 단색으로 표

상되며, 날카로운 송곳이나 칼날 그리고 철사 등으로 그어댄 흔적들은 그가 단순하게 대상을 재현하는 데 머무르지 않고 있음을 보여준다. 내재된 정신적 유희가 자유롭게 캔버스에 드러난 흔적처럼 자유분방해 보인다. 마치 그동안 꾸준하게 추구해 왔던 자연성을 감각에 의해 온몸으로 표출한 듯하다. 한편으로는 매우 섬세하고 정교한 꽃의 형태와 이미지가 예전의 나무 막대기처럼 조화를 이루고 있으나, 그 이면에 담겨진 수많은 회화적·드로잉적인 수고를 생각할 때 경탄하지 않을 수 없다. 얼핏 보아 매끈해 보이는 평면이지만 결코 매끈하다고 표현할 수 없을 정도로 그의 캔버스 안은 복잡하고 미묘하다. 이는 섬세한 꽃을 그리기 위하여 온 공력을 집중하는 것보다 더한 밀도가 잠재된 미묘한 세계라 할 수 있다. 작품세계는 역으로 드러내는 형태의 존재감, 섬세한 필선 위에 거듭되는 또 다른 재료의 확장, 그 위의 생각하기 어려운 기법적인 발상들, 연필과 목탄의 영구적 보존을 위한 일련의 작업들, 이런 바탕에 붓으로 수많은 필선들을 하나하나 덮어가는 어려운 작업 등으로 점철된다. 형과 색이 자연스럽게 캔버스에 스며드는 느낌이 올 때까지 매우 정교하고도 공력과 집중력이 필요한 작업을 이어가는 것이다. 특이한 것은 얼핏 보아 매우 매끈해 보이는 이 작품이 혼신을 다한 것이라는 점이다. 자연과 물성과 사이를 더욱 조화롭게 하는 작업이 오늘도 펼쳐지고 있는 것이다.

# 11

## 이응노,
## 한국인의
## 꿈을
## 화폭에
## 싣다.

고암 이응로는 몰락해 가는 한국의 근대기에 태어나 일제강점기, 광복 그리고 이어지는 한국전쟁 등의 시대적 흐름 속에서 국내는 물론이고 세계적으로도 알려진 화가로 성공한 입지전적인 예술가이다. 그는 1958년 12월 26일에 도불(渡佛)하여 비록 타국이었지만 한국 미술계의 보기 드문 대형 예술가라는 명성에 걸맞게 국제무대에서 새롭게 자신의 입지를 마련하면서 선이 굵은 삶을 영위하였다.

그는 1959년에 독일을 경유하여 파리에 도착한 후 그곳에서 실험정신에 입각한 작품을 무려 30여 년간 열정적으로 제작하였다. 이처럼 프랑스로 건너가서 종이 콜라주와 문자추상, 군상시리즈, 판화, 태피스트리, 조각 등 다양한 분야에서 작품 활동을 하며 보여준 것은, 보통 사람들이 가늠하기 어려울 정도로 대단한 예술가적 역량과 한국의 현대 미술이 세계적인 미술로 발돋움할 수 있다는 자신감이었다. 60을 바라보는 나이에 현대 서양미술의 중심인 파리로 진출하겠다는 이

응노의 도전정신은 '뉴스타일'이란 닉네임만큼 항상 새로운 것에 도전하기를 두려워하지 않았다. 한 마디로 열정이 넘치는 화가였다. 그는 동양 및 한국의 현대 조형성을 추구하며 국제무대에서 자신의 예술세계를 구축하기 위해 심혈을 기울였다. 과거 대부분의 작가들과는 달리, 유미주의적, 소재주의적 경향에 머물지 않고 대단한 스케일로 자신이 살던 시대를 응축하여 예술적으로 승화시키고자 하였다. '화가의 무기'는 '그림'이라고 한 그는 종이 콜라주와 문자추상 등 다양한 화풍을 보여주며 창작에 대한 끊임없는 열정으로 자신만의 예술영역을 확장시켜 나갔다. 젊은 시절에 안양 교도소에서 옥고를 치를 때도 그림을 그릴 수 없는 상황임에도 불구하고 반찬과 밥알 등으로 작품을 할 정도로 열정적이었다.

## 1. 파리 시대

동·서양의 다양한 표현기법과 조형성의 실험성 짙은 작업으로 한국의 수묵과 서구의 현대추상을 결합하고 있는 독특한 조형언어를 표현하였던 이응노의 파리시대(1959~1989)는 참으로 무에서 유를 창출한 시대라고 할 수 있다. 더 나아가 예술가로서 평생 동안 추구해온 길은 정의롭고 바른 길이었다. 진취적이고 실험적인 면모와 진지함을 지닌 예술가로서 그와 막역한 사이였던 도미야다 다예코의 글에서도 알 수 있듯이, 머릿속은 감성이든 조형이든 민족적인 것을 표현해야겠다는 생각으로 가득 차 있었다. 대표작품으로 널리 알려진 문자추상이나 군상시리즈가 태어난 곳은 파리였고, 특히 그의 콜라주 작

업은 창작에 새로운 전기를 마련하며 국제적 작가로서의 명성을 얻게 했다. 이처럼 예술가로서 본이 될 만한 좋은 작업을 보여준 것은 평생 오로지 그림만을 위해 살아온 그의 예술가적 열정과 진리를 좇아가는 순수함 및 당당함 때문이라 할 수 있다.

자신의 예술세계를 확고하게 구축해 나가던 이응노는 1983년에 프랑스 국적을 가졌고 몇 해 되지 않은 1989년 1월 10일 심장마비로 세상을 떠났다. 현재 파리 시립 페르 라세즈 묘지(Pére Lachaise)에 잠들어 있는 고암 이응노는 창작 생활 50년이 지났을 무렵에 어느 대학 신문에서 "똑같은 수법을 되풀이하기를 싫어하며, 항상 하던 일을 깨뜨리는 습성이 있다."라고 고백하였다. 남의 것을 모방하기 싫어하며 진취적이고 적극적이며 실험성이 농후한 작가로서 새로운 것을 부단히 추구해 온 예술가였음을 알 수 있다.

## 2. 이응노의 예술

### 1) 생애와 창작 열정

이응노는 1904년 충청남도 홍성에서 부친 이근상(李根商)과 모친 김해 김씨의 5남 1녀 중 넷째 아들로 태어났다. 그의 집안은 9대째 서당 훈장을 지낼 정도로 교육적인 집안이었고, 그는 한학 등에 관심이 많았다. 부모들은 신식교육에는 부정적이었고, 그는 7살인 1910년에 홍성읍의 소학교에 입학하였지만 2년 만에 중퇴하였다. 이때 학교를 다니면서 처음으로 접한 그림은 이응노를 평생 화가로 살게 만들었다.

열일곱 살 무렵에 서화가인 염재 송태회(念齋 宋泰會; 1872~1940)를

통해서 문인화를 배우면서부터 본격적으로 그림에 대해 공부하게 되었다. 열아홉 살에 상경하여 당시 서화의 대가 해강 김규진(海岡 金圭鎭; 1868~1933) 문하에 들어가서 산수, 인물, 화조, 사군자, 영모, 서예 등을 배웠고, 석 달 만에 죽사(竹史)라는 호를 받으며 화가로서의 꿈을 지니게 된다. 어려서부터 전통적인 유교 사상에 젖어있었으며 스승의 그림을 그대로 배우고 따라야 한다는 생각이 강하였던 듯하다. 이런 연유로 1923년에 개설된 김은호, 김복진 등이 교사로 있던 고려미술회에서 그림을 배우게 되며, 제3회 조선미술전람회에서 〈청죽〉으로 첫 입선의 영광을 안는다. 그 후로는 스승의 화풍을 그대로 답습하였고 그 결과 선전에서 7년 연속 낙선하게 된다. 스승의 그림을 배우려는 자세가 진지하고 성실하며 인성적으로 순수하고 바른 의지를 지닌 청년이었다는 것을 알 수 있다. 이응노는 1931년 10회 선전(鮮展)에서 〈청죽〉으로 특선을 하며 화단에 명암을 내놓게 된다. 다양한 활동을 하는 가운데 세계미술의 새로운 동향의 중요성을 인식한 이응노는 한국화단이 일본의 서양화풍인 사실주의의 영향 아래 있음을 자각하고 일본으로 가서 미술 공부를 하겠다고 결심하게 되었다. 1935년에 가족과 함께 도일하여 동경에서 신문 배급소를 운영하며 작품 제작을 하였다. 그는 일본 남화의 대가 마츠바야시 게이게츠(松林桂月, 1876~1963)의 덴코화숙(天香畵塾)에서 수묵화를 익혔으며, 가와바타 미술학교(川端畵學校) 일본화부 야간반에서 동양화를 공부하였고, 동경 혼고회화연구소(本鄕繪畵硏究所)의 서양화과에서 서양화를 공부함으로써 예술가적 역량을 길러갔다. 이처럼 신문배급소를 운영하며 여러 미술학교에서 공부하였다는 것은 미술에 대한 열정이 남달랐다는 것을 의미한다.

**구성(콜라주) Composition(Collage)**
1972년. 316x260cm. 태피스트리 1972(원작), 2009(제작)

## 2) 국내 활동

이응노는 자신의 작품 세계에 대해 직접 분석하고 분류할 만큼 자신감과 혜안을 지닌 작가이다. 그는 자신의 화풍을 10년 단위로 구분하였는데, 20대는 우리나라 전통의 동양화와 서예적 기법에서 기본을 다지는 모방의 시기로, 30대는 자연물체에 대해 관심을 지니고 대상의 본질을 찾으려는 사실주의를 모색하던 시대로, 40대는 자연을 근간으로 한 반추상적 사의적(寫意的) 표현의 시대로, 50대는 유럽에서의 추상화시기로 각각 분류했다. 이 분류는 비록 작가가 직접 한 것이지만 객관성이 있고 합리적이며 정확한 분석에 의한 것이라 생각된다. 화가로서의 인생사의 흔적이 잘 드러나는 분류인 것이다. 초년기인 모방의 시기에서 청년기인 사실주의 모색 시기를 거쳐 중년기의 동양적 사의에서 파리 시대 이후 추상화로 자신의 작품 세계를 펼쳐간 것을 알 수 있다. 그는 60~70대를 사의적인 추상과 서예적인 추상으로 나눈 후 1980년대의 인간 시리즈로 이어갔다.

그는 마흔 두 살인 1945년에 일본에서 귀국하여 충남 예산 수덕사 아래 길목에 있는 수덕여관을 인수해서 동생 홍노에게 맡기고 상경하여 고암화숙을 개설했다. 수덕사로부터 매입한 이 수덕여관은 미술인들에게는 유서 깊은 곳이다. 당시 수덕사에서는 나혜석이 그의 남편 김우영과 이혼 후 거주하고 있었다. 수덕사에는 신세대 여성 1호로 알려진 그의 친구인 김일엽(金一葉) 스님이 생활하고 있었다. 나혜석은 수덕여관에 상당 기간 머무르며 스님으로 받아줄 것을 수덕사에 요청했지만 거절당하고 말았다. 그곳에 머무르는 동안 김일엽 스님의

아들인 당시 중학교 1학년이었던 김태신과 며칠을 보내기도 했다.[38] 나혜석이 이 수덕여관에 머물기도 했는데 당시 자녀들이 살고 있던 대전과 가까운 곳이었고 아마도 생활고 등으로 스님이 되려고 했던 것 같다. 수덕여관 앞에는 고암이 인수했던 집답게 대형 너럭바위에 새겨진 고암의 암각화가 있다. 1945년경에 인수하여[39] 한국전쟁 때 피난처가 되기도 했던 이 너럭바위에는 고암의 작품답게 상당히 깊은 맛을 내는 독특한 문자 추상이 새겨져 있다. 일본유학에서 돌아온 이후로 1958년 파리로 가기 전까지의 작품은 현장에서 체득된 자연사실에 입각한 신남화(新南畵) 형태의 그림이다.[40] 특히 1938년, 1939년 작품인 〈여름날〉, 〈가을〉은 수묵화라기보다 서구 풍경화 같은 느낌을 줄 정도이다.

이후 이응노의 그림은 많이 변화하게 된다. 도불 직전까지의 작품은 기존화법과 장르에서 자유롭다. 자연을 소재로 한 사실적 형상화를 통한 사의적 표현에서 비롯된 반추상적 화풍의 변모가 두드러지는 성향들이 서서히 나타나기 시작한 것이다. 전쟁의 현실을 표현하고 있는 〈피난〉, 〈서울공습〉, 〈노우〉 등과 노동자의 현장을 표현하는 〈영차영차〉, 야시장의 풍경을 주관적으로 묘사하는 〈취야〉, 불교적 성향의 〈경주 청동 열차〉 등의 작품에서는 투박하면서도 자신감 넘치는 색감과 필치를 볼 수 있다. 이 그림들은 당시 한국인들의 생생한 삶을 토대로 현대적 감성과 관점으로 표현한 한국적 리얼리티라고 할 수 있다. 그 뒤 1953년에 그려진 〈팔각정〉, 55년의 〈성균관〉,

---

38) 2007년 필자의, 화가 김태신 스님과의 직지사 인터뷰에서

39) 1944년이라는 설도 있음.

40) 신남화(新南畵)는 1930~40년대에 일본 동양화가들이 서양 풍경화 기법에 동양화 기법을 혼용하여 그린 그림을 말한다.

〈향원정〉 등은 마치 고유섭이 한국미를 구수한 큰 맛이라고 하였던 것처럼 투박하고 자유분방한 필선과 터치로 하나의 한국의 조형미를 보여준다.

## 3) 국제적으로 인식되기 시작하다

이응노는 한국에 있는 동안 수천 점의 그림을 그렸으며 그림에 있어서 인구에 회자될 정도로 화가로서 알려지게 되었다. 그만큼 그의 작품에 대해 관심을 가지는 사람들도 많아지게 되었으며, 외국인들의 관심도도 높아갔다. 이는 유럽으로 가서 세계적인 작가들과 함께 활동을 해야겠다는 결심을 굳히게 되는 계기가 된다. 그가 다시 한 번 결심을 굳히게 된 동기는 54세 때인 1957년에 푸세티(Ellen P. Conant) 여사가 뉴욕의 월드하우스갤러리(World House Gally)에서 열린 한국미술전을 위해 한국에 와 이응노의 작품 〈산〉과 〈출범〉을 선정하였고 이 두 작품을 미국 록펠러재단에서 구입하여 뉴욕현대미술관에 기증한 일이었다. 이는 흔치 않은 일로 그게는 매우 힘이 될 수 있었다. 이 무렵 이응노는 작품을 인편으로 프랑스로 보냈는데 당시 유명한 평론가인 쟈크 라센느가 작품을 높게 평가하여 프랑스에서의 개인전에 초청하였고, 한편 주한 서독대사 헤르츠가 프랑크푸르트에서의 개인전을 추천하였다. 이러한 것이 계기가 되어 프랑스로 가기로 결심하게 된다. 순식간에 국제적으로 역량을 인정받았으며, 1958년 서울 중앙 공보관에서 도불 기념전을 개최했고, 서독대사 헤르츠 박사의 주선으로 서독 행을 결행하여 그곳에서 1년을 머무르며 부부전을 개최하였다.

이 무렵 이응노의 작품은 한국화적인 사의화의 큰 흐름을 지니고

있었다. 그래서 사실성을 이미 벗어나 새로운 조형성을 보이고 있었으며, 동양적인 전통에서 탈피한 그만의 독특한 추상성이 화면 안에서 꿈틀거리고 있었다. 자유로운 표현 속에서 해체되는 형상성은 마치 장자에 나오는 포정(庖丁)이 도를 통해 한 마리의 거대한 소를 단숨에 풀어헤치는 것과 같은 것이라 할 수 있다. 자유롭게 형태를 해체하고 묵선으로 운동적인 리듬과 독특하면서도 자유분방한 조형을 이룩하는 데 성공하였다. 자유로움이 춤추는 묵희의 곡선들은 이응노의 예술적 끼를 잘 말해준다. 거미줄 같이 엉킨 율동성과 곡선의 표현성은 자연에 근원을 두고 있으며 한편으로는 마크 토비의 오토마티즘으로부터 참고하기도 하였지만 더 나아가서 한국 동양화의 방향을 설정하였던 것이다."[41]

독창력이 돋보이는 이응노의 작품들은 1959년 서독 프랑크푸르트 프레스텔 화랑에서 호평을 받았고, 이후 수차례의 전시회를 개최하며 미국, 스위스, 덴마크, 벨기에, 이탈리아, 브라질 등 세계 각국에서 큰 호평을 받았다.

당시의 활약은 필자가 보건데 일제강점기 이후 침체되었던 한국화단의 후유증을 말끔히 씻어버릴 정도로 획기적인 것이었다. 일본을 통해 유입되었던 한국 미술은 일본의 패전으로 오히려 방황한 듯한 면도 있었다. 그래서 점차 경제적 발전과 함께 파리로 눈을 돌리는 작가들이 많아지게 되었다. 1950년대 중후반부터 김흥수, 남관, 권옥연, 손동진, 박영선, 김환기, 장두건, 김종하, 이세득 등 작가들은 한국 미술이 세계 미술에서 소외되어 있다는 생각 속에서 유럽미술에 대한

---

41) 이경성, 「고암 이응노의 예술」, 서울 신세계미술관, 『이응노전』도록, 1976

**구성 Composition**
1988년. 134x180cm. 한지에 콜라주

동경과 열망으로 현대미술의 진원지라 할 수 있는 프랑스 파리로 시선을 향하고 있었다. 이응노 역시 유럽의 세계적인 작가들에게 뒤질 수 없다고 생각하였으며, 당시 파리화단에서 크게 유행하고 있었던 앵포르멜의 작가들이 적극으로 펼치고 있던 콜라주적 화풍을 활용하여 새로운 현대 미술에 본격적으로 접근하게 된다.

당시 독일 대사였던 헤르츠(Richard Herz)는 이응노의 작품에 대해 다음과 같이 평을 하여 눈길을 끈다.

> 이 화백의 예술에 접한다는 것은 기쁜 일이다. 비개성적인 것을 개성적인 것으로 만드는 동시에 그는 위대한 동양적 스타일의 계승자이다. 그의 통일된 작업은 퍽 인상적이다. 그의 기법 역시 자신의 것 같다. 한국 현대화가 중에서도 찾아볼 수 있는 독일 표현주의와는 퍽 차이가 있으나 무제한의 색의 사용을 피하며 그의 회화는 숨어 있고 그가 많이 가지고 있는 대조들은 주로 흑백만이 보존되어 있다. [42]

도불전을 통해 더욱 주목받게 된 그는 우리의 전통기법을 보다 감각적으로 현대화시켜 순수한 추상성을 확보하고, 앵포르멜 등 서구적 현대미술의 양상까지 수용하여, 독창성을 지닌 자신만의 작품으로 현대미술의 본 고장에서 승부를 펼치게 된다. 이는 실험정신과 현실을 직시하는 통찰력, 뛰어난 조형적 감각, 타협을 모르는 작가정신 등이 내재되어 있었기에 가능한 일이었을 것이다. 이것은 곧 국제미술의

---

42) 리하르트 헤르츠, 「이화백 도불전을 보고」, 『한국일보』, 1958. 03. 15

중심이었던 파리화단에서 활동할 수 있는 원동력이기도 하다.

## 3. 프랑스에서의 왕성한 활동

이응노가 프랑스에서 왕성하게 활동할 당시 프랑스 화단에는 앵포르멜 미술이 뜨겁게 달아올라 있었다. 당시 제2차 세계대전의 후유증 등으로 탄생한 앵포르멜은 장 뒤뷔페(J. Dubuffet), 장 포트리에(J. Fautrier) 등의 작가들에 의해 더욱 활발하게 전개되며, 1960년대까지 유럽에서 가장 영향력 있는 미술이 되었다. 이처럼 앵포르멜은 이전의 서구의 모든 전통을 부정하며 더 나아가 개인의 자유와 표현을 회복하고자 하는 것이었다. 이응노는 이러한 혁신적 분위기를 잘 활용하였고, 이 무렵 유럽인들의 동양미술에 대한 관심과 더불어 사의적 추상과 서예적 추상 그리고 군상을 소재로 한 미술들이 유감없이 펼쳐지게 된다.

이응노가 파리에서 활동할 무렵 파리 화단에서는 글씨체에 대한 흥미가 고조되면서 눈길이 자연스럽게 동양의 서예 쪽으로 가고 있었다. 이는 단순한 흥미 차원이 아니라, 흑백, 선, 얼룩 등과 같은 순수한 조형요소가 그들이 추구하는 추상예술의 대안이나 해결책으로 등장하고 있었기 때문이었다. 그래서 이 무렵 세계적인 작가들인 몬드리안, 미로, 클레 등이 기호나 글씨에 관심을 가졌고, 프란츠 클라인, 한스 아르퉁, 삐에르 술라즈, 잭슨 폴록, 드 쿠닝, 마크 토비, 슈나이더 등 화가들에게서 흑백의 색채대비와 화면의 무의식적 혹은 우연적인 효과, 서체의 속도감 등 앵포르멜 추상 표현주의적 조형들이 나타난다.

이응노는 앵포르멜 운동과 동양화에 관심이 높았던 파리의 화단에서의 첫 전시를 쟈크 라센느가 주선한 파케티 화랑에서 열게 되었다. 이 화랑은 앵포르멜 미술운동과 밀접한 관계를 가진 화랑으로 이응노의 〈꼴라주〉 전은 상당한 의미를 지니고 있었음이 분명하다. 이미지 해체와 비정형화 등 앵포르멜적 성향에 한국의 묵(黑)과 필(筆)이 운영되고 있었다. 이 무렵 그의 관심은 동서양, 전통과 현대와의 만남 등에 있었고, 감성이 깊고 풍부한 한국적인 정서를 서구의 추상미술과 조화시키고자 하는 것이었다. 그래서 이응노는 파리에서 왕성하게 활동하면서 한지, 마른 흙, 종이찰흙, 나무 등 다양한 재료를 이용해 문자추상과 입체적인 오브제, 콜라주 등으로 한국의 정서를 반영한 다양한 작품들을 제작한다.

특히 60년대에서 70년대까지의 사의적 추상(寫意的 抽象)은 주로 수묵담채와 콜라주 작업으로 강한 인상을 남겼다. 항상 한국인이라는 것을 염두에 두고 살아온 그이기에 가능한, 한국적 정체성이 흐르는 조형들이 펼쳐지기 시작한 것이다. 한국인으로서의 제한적인 조형이 아닌, 세계인들과 함께할 수 있는 조형이기에 전통적인 재료의 제한적 작업에서 벗어나 새로운 매체에 의한 작업이 펼쳐지게 된 것으로 보인다.

이처럼 버려진 잡지나 신문지 조각들을 찢거나 뜯어서 색채별로 구별하여 붙여나갔던 고암의 콜라주는 자신들이 원하는 형태를 오려 붙이던 입체파 작가들의 작업과는 방법론적으로 다름을 알 수 있다. 당시 콜라주를 창안하고 발전시켰던 피카소와 브라크의 작업은 화면의 미적 구성을 위해 의도대로 가위로 오리는 형국인 반면에 고암의 작업은 종잇조각들을 붙였다 다시 떼어 내거나 겹겹이 붙인 종이들을

긁어내며 아래 있는 종이들이 드러나게도 하고 또 그 위에 먹이나 다른 안료들을 채색하는 등 다양한 방법으로 한국인의 내면을 표출시키는 무의식의 행위였다. 이응노는 이처럼 한지를 이용한 종이 콜라주에서 출발하여 점점 입체적으로 그 조형적 범주를 확장시키는 독특한 영역을 창출하였는데 이것은 한국인의 미적 감흥으로부터 비롯된 것이라 할 수 있다.

## 4. 문자추상

대체로 이응노가 콜라주 작업을 시작한 1960에 제작된 일련의 콜라주 작품들은 색채가 전반적으로 어두운 특징을 지니면서도 깊이감이 느껴진다. 아마도 형태의 유무가 불분명한 종잇조각들이 화면 전체를 덮고 있는 듯한, 혹은 한국의 필묵으로 일필을 운용하는 듯한 빠른 속도감과 운동감 때문일 것이다. 부드러운 한지 조각들이 겹겹이 전면을 덮는 상황에서 추상적인 문자형태가 드러나는 그의 작품들은 1960년대 초중반에 걸쳐 본격화된다. 그리고 불규칙하게 형성된 바탕 위에 빛바랜 화선지를 문자 위로 길게 붙여놓은 작업에서는 우리의 정서와 감성이 묻어난다. 이것은 당시 유행했던 콜라주 작업과는 전혀 다른 차원의 것으로 보인다. 수많은 작품량 속에서 우리의 감성으로 드러난 작업을 통해 그는 보다 독창적인 조형세계로 진입하고 있었던 것이다. 분명 이응노의 콜라주 작업은 브라크나 피카소의 작품과는 근원이 다르다. 그들은 작품성을 확보하기위해 헝겊이나 로프 같은 이질적 재료를 화면 안으로 끌어들이기도 한다. 그리고 중첩되고 조

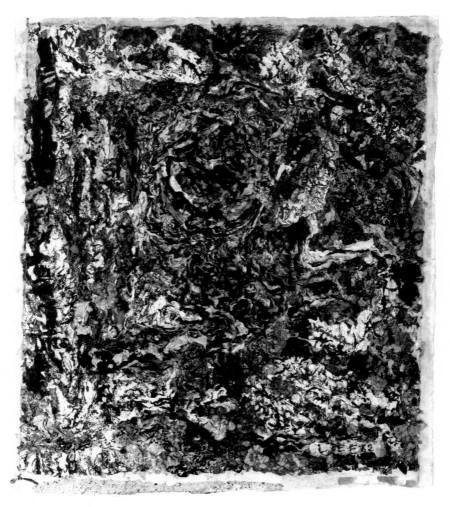

**구성 Composition**
1962년. 77x64cm. 한지에 채색

화되기 어려운 재료를 사용하며 계산적으로 만들어진 우연성의 효과를 노린다. 반면에 고암의 콜라주적 작업은 계획된 어떠한 실체나 이미지가 없이 자유롭다. 종이를 찢고 구김에 따른 투박함으로 인한 색채의 깊은 맛과 빛의 잔상에 의한 질감만이 존재한다.

확실히 이응노는 남다른 천재성을 지닌 작가이다. 한지의 속성을 매우 잘 알기 때문에, 종이를 오려 이미지를 차용하는 기존의 콜라주 작업과 달리, 한지나 신문지를 찢거나 잘게 잘라 활용하거나 먹을 통한 파묵이나 번짐 효과를 활용한다. 또한 한지의 투명성을 활용해 화면에 중첩시키거나 화면 전체를 고루 덮어버리기도 한다. 1963년에 제작된 〈구성Composition7, 1963〉은 이런 작품 가운데 하나이다. 부드러운 한지를 여러 겹 찢어 서서히 전면을 덮어가는 가운데 드러나는 어두운 배경 속의 근원적인 속성을 지닌 문자이미지는 보는 이에게 신선함을 줄 수 있다. 한지의 특성을 파악하여 신문지나 종이, 잡지 등과 함께 찢거나 오려붙이고, 그 위에 먹물을 입히거나 색을 가미해가며, 한국인의 감성과 정서가 드러나는 자신만의 세계를 창조한 것이다.

70년대의 추상작업에서 는 종이에 국한되지 않고, 평면에서 부조로, 더 나아가 입체까지 확대하며 재료적 한계를 넘어선다. 그가 '동백림 사건'에 연루되어 수감 생활을 하는 중에 가장 힘들었던 것은 그림을 그리기 어려웠던 것이었다. 옥중에서도 간장을 먹(墨)을 삼아 화장지에다 그림을 그렸고, 끼니로 나온 밥알과 폐지를 통해 작업을 하였다. 또한 주운 못으로 양은 세수대나 식기에 구멍이 나도록 긁음으로써 마음속에서 분출하는 격분을 새기기도 하였다. 2년간의 억울한 옥고 후에 파리로 돌아간 이후로 문자의 구성요소들과 획은 더욱 조화

롭고 세련된 조형성으로 구체화되었고, 자유분방했던 선묘들은 보다 안정적으로 정리되면서 기호적인 이미지가 더욱 효과적으로 드러났다. 콜라주의 작업에서 이미지와 기호들이 한 단계 더 진전하고 담요나 천 등 다양한 재료들이 등장하며 더욱 스케일 있고 조화로운 화면으로 구성됐다. 천이나 종이가 아닌 문자들을 찢어서 붙이는 것으로 밀도를 더한 것이다. 이렇게 하여 드러난 부조, 기호의 윤곽 이외의 부분을 도려낸 걸개 등 다양한 표현 형식들은 그의 콜라주의 또 다른 이미지의 표출이다. 다시 말해 한지 위에 솜과 종이를 콜라주한 후 이러한 종이들이 채 건조되기 전에 스크래치를 하거나 덧붙이는 방법으로 이미지와 형상을 표출하였다.

## 5. 한국미술과 고암

이응노는 한국에서 성장하고, 유럽에서 활동한 한국 미술이 낳은 세계적인 한국의 화가이다. 이러한 그의 예술가적 기질과 정신에는 매우 흥미로운 부분이 있다. 그는 함축적인 동양의 예술을 세계 미술로 극대화시켰다. 이러한 예술과 조형에 대해, 서양의 마크 토비와 영향 관계에 있다거나, 서양 추상회화의 표현 방법을 수용했다거나, 전통회화의 사의정신의 표현이면서도 형식적으로는 앵포르멜의 영향을 받았다는 등 여러 주장들이 있다. 어떤 이들은 서양의 미술사조에 용기 있게 도전하여 국제적으로 예술적 명성을 쟁취해낸 동양의 위대한 예술가쯤으로 여긴다.

그러나 이러한 시각들은 그의 예술세계를 높게 평가하기보다는 오

히려 회석시키고 있는데, 이는 고암의 삶과 예술 철학을 제대로 살펴 보지 못함에서 비롯된 것이라 할 수 있다. 이는 마치 옷차림이 비슷한 두 사람을 생각이나 성격 등도 비슷하다고는 할 수 없는 것과 같다.

이응노는 "나의 창작과 예술은 항상 동양 예술의 고유한 전통을 토질로 삼아 무궁한 애착심에서 번져나가고 있고……."라는 향수어린 표현을 했다. 그가 강조한 동양 예술의 바탕에는 한국적·민족적인 정기가 깔려있다고 할 수 있다. 이와 관련하여, 동양예술의 고유한 전통에 대해 말하는 고암의 다음과 같은 말에 주목해야 한다.

> 민족예술의 진의에 대한 탐구는 불가결한 현재의 과제가 되어 있다는 것이다. 나는 파리에 있지만, 한국인 이외의 이방인이 될 수 없는 것과 같이, 내 나라 내 민족의 예술을 잊을 수는 없 는 것이기 때문이다. 나의 창작 생활과 작품은 항상 동양 예술 의 고유한 전통을 토질로 삼아 무궁한 애착심에서 번져나가고 있고, 이것을 통하여 나온 작품들이 나아가 국제 화단에서 지 금의 나의 위치를 마련해 준 원인이 되었다고 본다.[43]

'동양 예술의 고유한 전통'이란 말은 전체 맥락에서 보면 민족적인 고유한 예술을 의미하며 이는 무궁한 애착심을 불러일으킴을 알 수 있다. 혹시 고암이 중국을 포함한 폭넓은 의미에서 동양의 예술이라 표현했다고 하더라도, 이것이 고암의 작품의 본질은 될 수 없다. 왜냐 하면 고암의 정신과 마음에는 의식적이든 무의식적이든 간에 한국인

---

43) 이응로, 「창작 생활과 나」, 대학신문, 1965. 01. 04

으로서의 우리 예술에 대한 깊은 사랑이 있으므로 '내 나라 내 민족의 예술을 잊을 수 없는' 것이기 때문이다. 고암의 인생관이나 작품관, 예술정신 등을 전체적으로 고려해 볼 때, 그는 순수한 마음으로 우리 민족의 삶을 사랑하였고, 진실하면서도 우리 정서에 부합되는 세계적인 조형을 이룩하려고 하였으며, 우리의 감성과 정서로 세계무대에 도전하였다.

이처럼 그는 동양화의 새 길을 모색하기도 하였지만 더 나아가 우리 민족의 감흥과 예술성으로 세계적인 조형 세계를 구축하였다. 어려서부터 서당에서 서예를 할 때도 점과 획을 무수히 찍어가면서 직간접적으로 한국의 조형과 정신을 느낄 수 있다. 그래서 동양의 정수를 펼쳐내는 문자 추상을 전개할 수 있었다. 이처럼 한 평생을 오로지 우리의 민족성과 혼이 담긴 예술을 하고자 노력하였다. 많은 예술가들이 서양의 예술을 모방하고자 할 때 그는 우리의 정서를 바탕으로 한 문자 추상을 새로운 한국미의 시각에서 만들어 내었던 것이다.

이응노의 조형 세계의 중심에는 우리의 민족적인 뿌리가 있음이 분명하다. 고암의 말처럼 자신의 창작 생활과 작품은 동양 예술의 고유한 전통을 토질로 삼아 무궁한 애착심에서 번져나가고 있기 때문이다. 고암은 국내에 있을 때뿐만 아니라 프랑스로 건너가서 그림을 그릴 때도 한결같이 진취적인 삶을 살았다. 비록 그림의 양식은 추상적으로 변하였지만 한민족의 미의식에 대한 애정에는 변함이 없었다. 한민족의 삶과 문화에 자부심을 가지고 이를 현대적으로 표현하는 데 몰두하였던 것이다. 고암 이응노가 세계적인 미술의 현장에서 국제적으로 인정을 받을 수 있었던 것은 서양의 미술 사조를 모방한 종이 붙이기나 파피에 콜레가 아닌, 우리의 정신과 감성 그리고 정서가 깃든

독창적인 그림을 그렸기 때문이다. 그러기에 소위 문자 추상의 작품은 두터운 마티에르를 바탕으로 하면서도 우리의 감성과 친근한 휴머니즘적 이미지를 담았다.

고암의 그림들은 마음의 소리에 귀 기울여 하나하나 진실하게 그려졌기에 세계 어느 작가에게서도 볼 수 없는 신선한 생명성이 미적으로 승화되어 있다. 다시 말해서 한국의 정서를 바탕으로 사람들의 모습들이 추상적으로 펼쳐지거나, 혹은 한국의 삶의 정서가 깃든 한자와 한글의 형상들이 다양한 이미지로써 청량감을 준다. 그러기에 추상화, 구상화를 막론하고 우리 민족의 순박함, 투박함, 은근함 등이 오롯이 담겨져 있다.

# 한국미술의 여명으로 본 한국성

## 1. 한국성의 동기

미(美)는 감성 영역의 중심에 있으므로 그 틀을 정리하는 데는 적지 않은 어려움이 따른다고 할 수 있다. 그러나 한국 미술의 특성을 보다 구체적으로 정리하여, 여러 작가들의 작품과 성향 등으로 미술이라는 틀 안에서 정의한다는 것은 우리 한국 현대미술의 발전을 위해 반드시 선행되어야 할 부분이다. 물론 자국의 문화와 가치를 위한 미적 판단은 지극히 주관적일 수밖에 없으나, 삶에서 추출되는 문화적 분위기나 특징은 각 지역의 언어나 풍습, 사상 등의 차이 때문에 유럽이나 미국의 미술과는 다른 기호학적, 조형적 특징이 있기 마련이다. 이처럼 인간은 공통된 인식의 차원에서 성립되는 미적 공감대가 있다고 전제할 때, 그 영역의 공유 부분이 우리 한국인들에게도 존재하고 있는 것이다.

한국의 현대회화는 최근 들어 더욱 다양한 형태로 전개되고 있다. 그럼에도 불구하고 현대회화에서 그 정체성과 작품에 대한 이론적인 분석은 여기에 미치지 못하는 듯하다. 특히 한국 회화에서의 한국성에 대한 연구는 더욱 모호한 느낌이다. 현대 회화에서 한국성을 지니는 한국 회화는 무엇이며, 어떤 속성을 지녔고, 변모하는 범위는 어디까지이며, 과연 이를 하나의 틀로 정리할 수 있는 것인지 등을 두루 생각해 봐야 할 것이다. 한국을 대표하는 작가의 작품을 통하여, 한국성을 바탕으로 하여 어떠한 것이 보다 순수미를 담은 것이며, 또 어떠한 것이 비 순수적인 것인지, 또한 그 근거는 무엇인지 등을 살펴보는 것은 의미 있는 일이다. 이처럼 한국인으로서의 문화적 정체성은 우리들의 관심과 애정에 따라 분명하게 확보할 수 있다. 칸트(Kant)가 미를 보편타당적, 다시 말해 합목적적으로 정리할 수 있다고 주장하였던 것처럼 우리 한국미도 현대적으로 보편타당한 우리만의 조형적 미의 부분이 존재하고 있다.

## 2. 한국성 접근

예술은 인간의 삶을 상징적이면서도 단적으로 보여주는 역할을 한다. 예술에서 볼 수 있는 삶과 관련된 것은 그 어느 것 하나도 무의미한 것이 없을 것이다. 설령 의미가 없어 보인다고 할지라도 어떠한 의미로든지 제 역할을 하고 있다. 따라서 의미가 있어 보이든 없어 보이든 무엇인가를 표현하는 것은 반드시 의미를 담을 수밖에 없을 것이다. 하이데거(M. Heidggier)는 '근원이란 본질의 유래이며, 본질 가운

데서 존재자의 존재가 생성하게 되는데, 예술은 현실적 작품 가운데 그 본질을 찾는 것'이라고 주장했다.[44] 예술을 한다는 것은 새로운 미적 접근을 시도하는 것으로서 이를 통하여 새롭고도 독창적인 미적 의미를 발견하는 것이라 생각된다.

중국 북송대(北宋代)의 소식(蘇軾)은 주지하다시피 문학과 그림으로 널리 알려진 중국 최고의 문장가이다. 당송팔대가(唐宋八大家) 가운데 한 사람인 그는 시화본일률(詩畵本一律)을 주장했다. 그는 유교, 도교, 불교 모두에 조예가 깊었는데, 이를 바탕으로 독특한 그림과 이론을 전개시켜 당시 많은 사람들로부터 사랑을 받았다. 그는 불교적인 그림과 대나무 그림을 즐겨 그리면서, '그림에는 의기(意氣)와 성정(性情)이 담겨 있어야 한다.'는 상리(常理)를 주장하여 후세에까지 영향을 준 인물이다.[45] 그가 그린 죽(竹) 그림은 하나의 개별적인 본질로서 사람의 강직함이나 인품을 상징하는 경우라 할 수 있을 것이다. 소식은 하나의 대상에서 사람들이 생각하고 느낄 수 있는 정신세계를 선과 형태라는 독특한 언어를 통해 감각적으로 표현·전달하고자 하였다. 그는 진정한 그림이란 대상의 밖에 있는 그 무엇인가를 상징적으로 그리는 것이라고 생각하며 대나무를 그릴 때 마디를 그리지 않아 대나무의 강직함을 표현하였다.

소식이 그린 대나무는 대나무의 강직함이나 고고함이라는 속성을 담은 하나의 상징적인 언어였다. 지구상에 이천여 개 이상의 다양한 언어가 존재하듯이, 그림에도 다양한 지역의 특성을 담은 언어와도

---

44) Martin Heidegger, *Der Ursprung des Kunstwerkes*, 오병남 역, 『예술작품의 근원』, 경문사, 1974, P.127.

45) 陳傳席, 『中國繪畵美學史』, 人民美術出版社, 1994, p.294.

같은 독특한 조형성이 담길 수 있다. 세계 어느 곳에서도 볼 수 없는, 한국의 김홍도만이 표현할 수 있는 지극히 한국적인 정체성과 정신 그리고 형태와 선, 색채가 존재할 수 있다. 박수근의 그림은 비록 유화라는 서양적 매개물을 사용하였지만 투박한 선과 단조로운 형태에 한국 미술만이 지니는 조형성을 확보하였고, 여기서 무기교의 기교적인 미적 감흥을 느낄 수 있다.

## 3. 한국미의 발견

한국의 조형미를 생각해 보는 것은 쉬운 듯하면서도 그렇지 않다. 그동안 몇 이론가들은 한국미의 정체성과 성향에 대해 고민해 왔다. 특히 한국미의 특성은 비교적 여러 학자들에 의해 '구수한 큰 맛', '무기교의 기교', '뚝배기 같은 맛', '욕심이 없는 담담함', '고담한 맛', '한아한 맛' 등으로 표현되곤 하였는데 어느 정도 설득력이 있어 보인다. 미에 대한 이와 같은 규정은 한국의 조형적 특성에서 공유되는 부분을 합목적적으로 추출해낸 것이라 할 수 있다. 한국미에서 고유섭이 이야기하는 '무기교의 기교'는 곧 사람들의 마음이 가장 겸허하게 낮춰져 있는 상태인 '무욕무미(無慾無味)의 미'라 일컬을 수 있다.[46] 백색(白色)에서도 깨끗하고 순수한 순결의 상징으로서 무욕무미의 미를 발견할 수 있다. 실로 한국의 미술은 중국이나 일본의 미술과는 분명히 다른 독특하고도 깊은 맛을 지닌다. 한국미를 규정하는 이러한 용어들

---

46) 高裕燮, 『美學美術史論巧』, 통문관, 1970

가운데는 우리 미에 대한 공통분모가 존재하고 있다. 이 공통분모는 칸트가 그의 사상서 『판단력비판(判斷力批判)』에서 예술미에 대해 주장하는 '취미판단'이 될 수 있으며, 동양 문예사상의 핵심인 '관조(觀照)'나 '충담(沖淡)'의 사상과도 밀접한 관련이 있다고 할 수 있다. 이러한 미의 핵심은 '무욕무미(無慾無味)'라 할 수 있으며, 이는 어떠한 형태로든지 제3자에게 표현되고 있다. 이러한 표현의 형식은 기호적인 의미에서 상징성을 담고 있다고 할 수 있다.

이러한 면은 최순우의 다음 글을 통해 더 분명하게 알 수 있다.

실로 한국의 회화는 중국 그림에서나 일본 그림에서는 볼 수 없는 야릇한 매력을 지니고 있다. 기교를 넘어선 방심의 아름다움, 때로는 조야한 느낌을 주기도 하지만 이러한 소산한 감각은 한국 회화의 좋은 작품 위에 항상 소탈한 아름다움으로 곁들여져 정취를 돋우어 준다. 정선, 이암, 이정, 조속, 신세림, 신사임당, 김수철, 김홍도, 임희지, 최북 등 역대의 작가 계열 속에서 우리는 공통적인 소방과 야일, 생략과 해학미 등 독자적인 감각을 간취할 수 있다. 이러한 미의 계보는 장식적으로 발달한 일본적인 그림이나 권위에 찬 중국 그림과 좋은 대조가 되는 것이며, 도자 공예에 나타나는 한국미의 계열은 이러한 조선 회화의 미와 크게 다를 것이 없다.[47]

'무욕무미'는 특히 한국회화 가운데서도 매우 중요한 심미 표현 가

---

47) 최순우, 『무량수전 배흘림기둥에 기대서서』, 학고재, 1994, p. 18.

운데 하나라 할 수 있다. 한국미에 대한 규정에 있어서는 그동안 많은 논의에도 불구하고 보편타당한 미적 접근에 이른 경우가 많지 않았기 때문에 한국의 미는 그 무엇이라고 구체적으로 이야기할 수 없으나 한국미를 담은 특성들이 분명 존재하고 있다. 이러한 한국의 미는 '무욕무미의 미'로서 회화의 한 형태를 이루는 데 매우 중요한 역할을 담당하고 있다.

우리 미술에서 선을 한국미로 규정하고 공식적으로 언급한 이론가 중 한 사람은 야나기 무네요시(柳宗悅)이다. 그는 한국의 선(線)을 비애의 선이요 슬픔의 선으로 규정하였다. 야나기 무네요시의, 한국미에 대한 이러한 규정은 한국의 미술에서만 볼 수 있는 어떠한 공통부분 내지는 시대 상황 등에서 나타나는 미적 공유 부분에서 나온 결론이라고 할 수 있다. 물론 이와 같은 결론은 지극히 주관적이고 단편적일 수밖에 없다. 더구나 우리 미술에 대한 그의 미적 규정은 정확한 것이 아님이 분명하다. 그럼에도 우리가 야나기 무네요시의 주장을 전면 부정할 수가 없는 것은 당시 우리의 문화나 정치, 미술 등 모든 것이 일제강점기로 인한 암흑기에 있었고, 국민들이 울분을 토로하며 진실을 그리워하고 그 본성을 찾고자 하는 심경에 있었기 때문이다. 따라서 이 무렵에는 쓸쓸하고도 외로운 미의 형태가 한국미였을 수도 있다. 그는 한국의 선을 이처럼 쓸쓸하고 슬픔에 잠긴 것으로 규정하였다. 이는 아마도 그가 생존하던 당시 우리는 전쟁과 굶주림 등으로 점철되는 비운의 시대에 있었다는 것과도 밀접한 관련이 있을 것이다. 미의 형태는 시대적인 산물을 반영한다고 볼 때 그가 주장하는 미적 측면을 모두 부정할 수만은 없다고 생각한다. 당시 그가 우리 미술을 규정하던 시대는 우리 역사상 가장 아픈 시대였기 때문이다.

이러한 열악한 모습들이 하나의 조형성을 담은 감성의 언어로 나타날 수 있는 것이다. 파농(F. Fanon)은 식민지화한 문화의 아픔에 대하여 "식민지화는 단순히 사람들을 지배하고 통제하는 것, 사고를 공허하게 하는 것만으로 만족하지 않고 문화적·사상적인 것까지도 변질시키며, 훼손·파괴시킨다."라고 말하였는데,[48] 고유섭이나 김용준 등이 활동했던 일제강점기의 상황에도 부합되는 면이 있는 듯하다.

우리 미술의 역사는 자랑스럽게도 오천 년 이상의 장구한 시간을 함축하고 있다. 미의 상황은 그 시대의 상황과도 맞물리는 특성을 지닌다고 할 때, 한국 미술의 특성과 본질은 시대에 따라 다양하게 표현될 수 있을 것이다. 예를 들어 세계적 미술 가운데 하나인 고구려 무용총(舞踊塚)의 〈수렵도〉는 매우 활기차고 강력한 고구려인의 활동적인 모습을 조형화시킨 활동미(活動美)를 함축하고 있다. 이는 야나기 무네요시가 보는 비애의 선과는 정반대의 모습이 될 것이다. 이처럼 미술은 그것을 담고 있는 미적 의미가 각 시대마다 상황에 따라서 다를 수 있다. 고구려 무용총의 〈수렵도〉는 당시의 부강함을 한눈에 보여주는 동력적인 상징성을 담고 있다. 활을 힘껏 당기며 말을 몰아 도주하는 동물들을 뒤쫓는 무사들은 모두 세찬 율동에 휘말려있을 뿐만 아니라 웅장한 산하가 매우 동감(動感) 있게, 단단하게 느껴지는 선으로 형상화돼 있음이 이를 잘 나타내준다.[49] 선과 색채, 형태가 지니는 민족적인 상징성은 주관적이지만 주관적일 수만은 없는 이중적 카테고리를 담고 있다. 일제강점기라는 비애의 시대에 나타난 형태미가 존재할 수 있고, 오늘의 시대에 적합하고 부응하는 미적 특성들이 있

---

48) Frantz Fanon, *On Natural Culture, in the of the Earth*, London, 1963, pp. 167~171.
49) 안휘준, 『한국회화사』, 일지사, 1995, p. 16.

게 마련이다. 다만 우리 선조에게서 볼 수 있는 미적 요소들이 오늘날 우리 한국 미술에서 중요한 모티브가 됨은 분명하다.

그럼에도 통시적으로 볼 때 한국 미술은 화려하다기보다는 담박하고 투박한 측면이 강하다고 할 수 있다. 이는 문화, 미술 면에 있어서 화려하고 웅장한 중국이나 섬세하고 디자인적인 일본과는 다른 측면이라고 할 수 있다. 경제적으로나 군사적으로 열악한 시련의 시기가 더 많았던 한국인들에게는 화려함이나 섬세함보다는 자연에 가까운 질박함과 투박함에서 더 위로를 받았다고 생각된다. 이는 곧 한국적 조형미에 대한 아이덴티티가 될 수 있을 것이다. 미적 성향이나 특성은 세월에 따라 변하기 마련이므로 현대 한국의 미술은 여러 방면에서 과거와는 다른 면을 지니고 있다고 여겨진다. 이는 시대적 상황이나 사람들의 사상, 문화적 양식, 경제적인 여력, 과학의 발달로 인한 미적 감각의 다양한 경험 등의 많은 변수로 인한 것이라 할 수 있다. 그러면서도 오늘의 한국 미술의 조형적인 특징들은 고구려 미술이나 백제의 미술이 그랬던 것처럼 우리의 시대에도 미약하나마 존재하고 있음을 부인할 수 없다. 다만 이러한 조형적 양식이나 특성들이 현재 진행형이기 때문에 정리하거나 규명하여 객관적으로 입증시키기가 쉽지 않다.

## 4. 정체성 재발견

한국 미술의 전통적인 특성을 살펴보는 것이 객관적이라고 할 수만은 없지만 이러한 전통적인 특성들은 분명 존재하고 있다. 다시 말해

객관적으로 과학적이지 않으면서도 객관적인, 또한 주관적이지 않으면서도 주관성이 결여되지 않은 보편적 인식 차원의 전제를 요구하는 판단력이 필요한 것이다. 예를 들자면 동양화에서 흔히 사용되는 선과 여백은 우리나라의 그림에서도 쉽게 찾아볼 수 있는 보편성을 확보한 경우이다. 우리는 신윤복(申潤福)의 〈미인도(美人圖)〉를 보면서 대체로 지극히 우수한 한국 회화를 대상으로 한 미적 감흥에 젖어들 수 있다. 많은 사람들이 이 그림을 보고 보편타당한 한국적인 미를 느낄 수 있다. 그럼에도 우리가 중요시해야 할 점은 과거의 훌륭한 미술양식으로부터의 재발견이 단순히 흉내 차원의 재발견은 아니라는 점이다. 우선 이 재발견은 재발견된 본질적인 정체성을 필수적으로 담고 있는 상상력을 지닌 예술성이 있어야 한다. 은폐된 역사나 잠자고 있던 문화가 오늘의 문화와 사회 역사 운동에 중요한 역할을 수행하는 경우가 많은데 이는 본질적인 조형에 대한 재발견이 있기 때문이다. 우리는 세계 어느 곳에 내놓아도 손색이 없는 고구려 무용총의 〈수렵도〉를 통해서도 다른 나라의 그림에서는 느낄 수 없는 한국적인 미적 감흥을 느낄 수 있다. 여기에는 시각적 영상 표현의 새로운 형태가 도출될 가능성이 무궁무진하게 내재될 수 있는 것이다. 이는 곧 무엇이라고 딱 집어낼 수는 없지만 한국 미술에 있어서 단지 과거의 것의 재현이 아닌, 우리들의 과거로부터 추출되는 우리 현대인의 조형적인 자의식이 될 수 있으며, 한국 현대미술을 새롭게 형성시킬 수 있는 다양한 양식들이라 할 수 있다.

　우리는 박수근의 그림이나 이중섭의 그림을 보고 말로 설명하기 어려운 독특한 한국미를 느낄 수 있다. 여기에는 보편타당한 문화적·감성적 공감대가 존재하며 우리만의 한국적인 상징성이 담겨 있기 때

문이다. 김용준(金瑢俊)의 '고담한 맛', '한아한 맛'과 고유섭(高裕燮)이 한국 미술을 규정한 '구수한 큰 맛'이니 '무기교의 기교'니 하는 것도 보편타당한 미적 감흥이라 할 수 있다. 이처럼 미술작품은 작가의 개인적인 의도나 감성을 통해 새로운 의미를 지니는 작품으로 창조된다. 이는 곧 개인의 작품에서 여러 가지 상황을 담은 하나의 메시지로 변화할 수 있다. 단순하게 한 작가의 취미판단적인 예술성도 존재하지만 이 외에도 당시의 문화적 환경이나 정치, 경제, 철학사상 등이 직접·간접적으로 영향을 주게 된다. 이러한 면은 형태에서 나오는 조형적인 특성을 지니며, 과거 한국 미술이 전개되는 과정에서 당시 사회나 문화, 정치적 상황 등이 자연스럽게 가미된 미술 문화의 특징 등을 내재한다. 다시 말해 작가는 자신의 작품을 제작하면서 조형적인 구조나 색채, 이미지 등을 통하여 새로운 예술로 승화시키지만, 미술 이론가의 눈에는 여러 작가의 작품들과 그 민족이 처한 환경 속에서의 공통분모가 보다 중요시되며 현대적이면서도 그 민족만의 조형적인 상징성이 자연스럽게 추출될 수 있는 것이다. 스튜어트 홀(Stuart Hall)이, 대영제국의 식민지였던 자메이카의 문화가 대영제국의 문화에서 벗어나 문화적 아이덴티티(Identity)를 구축하도록 많은 노력을 기울인 경우도 하나의 실질적인 예가 될 수 있다.[50]

주지하다시피 미술작품은 선과 색채, 점, 이미지 등의 구성 요소로 구축되어 있다. 이러한 구성 요소들 가운데 한국적인 현대미술의 원인자가 될 만한 공통분모들이 있고, 여기에는 미술작품을 일정한 형식의 틀에서 이해하는 해석학적인 방법이 주요한 역할을 할 수 있다.

---

50) Stuart Hall, *Cultural Identity and Diaspora in J Rutheford, Identity*, London:Lawern&Wishart, 1990

또한 각 지역의 문화나 일반적인 가치, 사상에서 기인된 미술작품은 각 지역의 특성에 따라 하나의 형태나 이미지의 집합체로 해석되고 이해될 수 있을 것이다.

한 사회를 대변할 수 있는 여러 가치들은 그 시대를 표현하는 가장 뚜렷한 사상이나 문화적 흐름과 어느 정도 궤를 같이할 수밖에 없고, 그 지역의 문화적 구조나 이미지와 함께할 수밖에 없는 것이다. 왜냐하면 여기에서는 사고와 행위 그리고 문화적 동질성이 서로 교차할 뿐만 아니라 더 나아가 하나의 묵시적인 일치성(conformity)이 추출되기 때문이다. 그뿐만 아니라 기호 및 구조 분석뿐만 아니라 사상적·시대적·지역적 배경 등도 큰 역할을 하게 된다. 비록 그것이 순간적이고 우연한 것이라 할지라도 한국 미술 문화를 배경으로 하는 예술은 보들레르(C. Baudelaire)의 이론에 비추어 본다면 절반은 영원한 예술성을 지니고 있고, 절반은 적어도 순수한 예술적 가치라도 가지게 될 것이다.[51] 비록 지역적인 한계를 지닌다 할지라도 예술이 지닌 특성은 지역성을 극복할 수가 있는 것이다. 여기에는 기호적인 그 지역 환경과 정신 그리고 정서를 담은 상징적인 의미와 예술적인 특성들이 함께하고 있다.

## 5. 진지함의 멋

고려시대 전후에는 보다 진지한 창작을 성공적으로 진행하기 위해

---

51) C. Baudelaire, *The Painter of Mordern Life*, Baudelaire selected writings on art & artists, trans. Cambridge University Press, 1988, p. 408.

대상을 오랜 시간에 걸쳐 살피고 관찰하는 창작의 자세가 중요시되었던 것 같다. 통일신라시대에 제작된 것으로 알려진 석굴암의 불상들은 인물에 대한 참으로 진지한 관찰을 토대로 종교적인 차원에서 만들어진 대표적인 미술이다. 그러면서도 현실을 넘어선 조형적인 경계의 자유는 곧 무욕의 상태로서, 이 시대의 불교적인 면에서 나온 조형미가 오롯하게 드러나는 듯하다. 더 나아가서는 한국 미술의 본질의 한 축을 생각하도록 한다. 또한 실재하는 대상을 나이지만 훌륭한 작품을 통해 새로운 조형성을 확보하는 경우도 있다. 조선시대 이규보의 『동국이상국집(東國李相國集)』에는 오사(吳師)가 그린 전나무 그림에 대하여, "청산 옆에 집을 짓고 엄청나게 큰 소나무를 대하고 앉아 밤낮으로 눈의 기력이 다할 때까지 응시한 후 그림을 그리다."라는 기록이 있는데, 이 기록으로 보면 조형에 대한 진지한 미적 분석이 완벽하게 이루어졌음을 알 수 있다.[52] 이처럼 사물에 대한 진지한 관찰은 예술작품을 창작하는 데 있어 매우 중요한 일면일 뿐만 아니라 한국적인 회화를 창출해내는 데도 기초가 되므로 의미 있는 일이다. 이처럼 대상을 진지하게 관찰하여 작품을 제작하는 것은 조선시대에 와서 더욱 다양하게 이루어졌다. 대상에 대한 진지한 관찰은 그 시대의 독특한 한국적인 미를 창출한다고 할 수 있다. 이는 곧 한국인의 '진지함의 멋'을 아는 데에 기인한 것이라 볼 수 있다. 어느 시대를 막론하고 그림과 미술 문화에 있어서 가장 훌륭한 결실은 대체적으로 예술 창작을 하는 데 있어 일차적으로 대상에 대한 진지한 관찰을 바탕으로 하는 경우가 많음을 알 수 있다. 하지만 대상에 대한 진지한 관찰이

---

52) 李奎報,『東國李相國集』卷7

곧 대상의 외양을 그대로 재현해내는 것은 아니다. 만약 대상을 그대로 재현해내는 경우라면 그 외관의 재현에 치중한 나머지 대상에 대한 본질은 흐려질 수밖에 없을 것이다. 우리에게는 서양과 달리 이러한 혜안이 있었고 그 내면까지 진지하게 관찰하는 멋이 있다.

한국의 미술은 예로부터 동양권이라는 문화의 틀 속에서 존재한다. 특히 중국과 일본 그리고 한국은 같거나 비슷한 문화권으로 이해되기도 할 정도로 밀접한 유대 관계를 유지하고 있다. 서양의 미술 문화가 들어오기 전까지 한국의 미술은 크게는 중국의 미술과 밀접한 유대관계를 유지하면서 성장하고 발전해왔다. 예술작품이 시각과 예술철학의 교류를 통해 비로소 하나의 독창적인 성향을 지닌 개별성을 확보하고 새로운 이미지를 창출해낸다고 볼 때, 우리의 미술은 중국과의 밀접한 관계 속에서 한국 미술만이 지니는 독자성(獨自性)과 개별성(個別性)을 확보하고 보편타당성을 확보하였다고 할 수 있을 것이다. 한국의 미술은 중국이나 일본의 미술과는 달리 그 나름의 형태와 미적 감각을 확보하고 있음이 이를 뒷받침해준다. 비록 오랜 시간이 흐른 미술이지만 개별적인 이미지로서의 지각과 표상은 변함없이 유지되는 것이다.

이처럼 한국 미술이 다른 지역의 미술과 뚜렷하게 구분되는 특성을 지닐 수 있는 것은 관찰의 진지함에서 비롯된다고 할 수 있다. 만물을 생성하는 본질적인 이치와 근원을 따져보는 것은 미술의 독창성을 확보하는 면에서도 매우 중요한 문제로서, 대상의 참모습을 그림으로 표현하는 첫발이 된다. 우리나라의 이러한 창작의 자세는 오래 전부터 이어져 왔다고 생각된다. 조선시대에도 관찰은 매우 중요하게 다루어졌지만 특히 고려시대에 대상을 오랜 시간에 걸쳐 관찰한 것은

한국 미술을 보다 한국적으로 승화시키는 의미 있는 일이었다.

## 6. 한국의 조형

### 1) 형상적 조형

과거에는 우리의 경제, 정치, 사회 등의 수준이 열악하여 서구의 미술들이 크게 보일 때가 있었다. 따라서 서구의 미술에서 많은 영향을 받았으며, 이는 물론 오늘날까지 이어져 오고 있다. 그러나 그동안 한국의 회화미술은 많은 발전을 이루었다. 독창적 · 한국적인 회화 미술들이 끊임없이 태어나고 있다. 이제 한국의 회화는 세계적인 미술들과 어깨를 나란히 하고 있다고 해도 과언이 아닐 것이다. 현대의 작가라고 볼 수 있는 박수근, 이응노, 윤형근 등의 그림에서 볼 수 있는 선들과 형태들은 투박하고 단조로운 구성으로 이루어져 있으면서도 한국인의 미감에 적합한 형태미를 이루고 있다. 박수근이 주로 구사한 평면성과 그가 표현한 인물의 형태는 김홍도의 인물처럼 지극히 친근한 모습일 수 있는 것이다. 이는 곧 우리에게 하나의 공감대를 형성시켜 주는 역할을 한다. 주지하다시피 평범한 한국인의 모습을 소박하게 담은 박수근의 인물은 동양의 여느 작가의 작품에서는 볼 수 없는 한국적인 독창성을 지니는데, 특히 그의, 한국의 화강암 같은 재질의 마티에르의 표현은 지극히 한국적인 분위기를 자아낸다. 이러한 형태와 조형미는 하나의 공통적인 감성과 조형성을 확보하며 현대 한국미의 특성이라 할 수 있다.

한국미의 특성을 찾아볼 수 있는 작가의 한 사람인 윤형근의 작품은 주지하다시피 현대적이면서도 투박하다. 마치 미완의 작품처럼 보

이기도 한다. 그러나 그의 작품에는 단색화의 굴레를 떠난 구수한 맛이 있다. 그는 재료적인 측면과 형상, 색감 등 모든 면에서 한국적 조형성을 담아내는 데 성공한 작가로 볼 수 있는데, 그의 단순화되고 투박하게 변화된 간결한 형태의 조화는 한국의 정감을 담은 이미지라 할만하다. 색감과 구도 등에서도 다양한 변화와 분할의 이미지, 다시 변화와 분할이 환원되는 이미지 등을 독창적으로 확보하였고, 보다 한국적인 감흥으로 변화하는 특성을 보인다. 게다가 흘러내릴 듯한 암갈색 계통의 색채들은 한국인의 정서에 부합된 색상의 이미지로 충분히 보편성을 확보했다고 생각된다.

## 2) 한국성의 표현

한국인의 문화와 성격은 고유섭이 주장하였듯이 무기교에 있다. 한국 사람들은 사발 하나라도 아가리가 제대로 맞지 않은 투박함을 선호한다. 박수근이 형태를 나타내는 데 사용한 단조롭고 허점이 많은 듯한 선이나, 손상기가 주로 구사하였던 형상의 외곽을 둘러싼 강렬한 색감의 터프한 외곽선은 구수한 큰 맛을 느낄 수 있는 상징성을 확보하였다.

서양화가였던 윤형근의 그림에서도 이와 같은 맛을 느낄 수가 있다. 자유로움 속에서 한국인의 소탈함을 화폭에 담아낸 경우이다. 아무것도 드러내고 싶지 않은 무욕무취의 그림을 의도하지는 않았지만 자연스럽게 펼쳐낸 것이다. 형태나 표현 수법은 완전히 다르지만 최만린의 조각에서 유사한 면을 찾아볼 수 있다. 최만린의 작품 〈O〉나 〈脈〉, 〈天〉, 〈地〉 등은 모두 투박하고 단조로운 조형을 바탕으로 한 단순한 형상성을 보여주는데, 특히 형에서 느껴지는 간결함

이나 자태는 한국성이 무엇인지를 생각하게 해준다. 이는 곧 한국인의 감성에서 우리가 느낄 수 있는 시대를 초월한 이미지를 공유하는 것과도 같다. 한국 미술에는 한국인의 정서와 감흥만으로 조형미를 느끼고 해석할 수 있는 형태의 양식이 공존한다. 김홍도나 신윤복의 그림에서의 독창적이고도 세련된 형태는 가장 한국적인 특성을 확보하고 있다.

한국적인 성향은 김병종(金炳宗)의 일련의 작품에서도 볼 수 있다. 그는 한국인의 정서와 감흥을 보여주는 한국화다운 한국화를 위해 꾸준히 고민하였다. 그의 작업세계는 한국의 채색화의 정신을 더 간아하게 이미지화하여 새로우면서도 한국적인 조형성으로 선보인 경우이다. 그는 오채(五彩)를 통한, 우주 만상을 포괄하는 정신성에 바탕을 둔 수묵 정신의 구현을 현장에서 실천한 거의 유일한 화가로서, 〈바보예수〉, 〈황진이〉, 〈춘향〉, 〈길 위에서〉 등 의미 있고 사색할 만한 소재로 심도 있는 역작들을 펼쳐왔다. 이러한 소재들을 현대적인 미적 개념과 형상으로 승화시켜 한국인의 원형적 생명성과 형상을 찾고자 부단하게 노력해왔던 것이다. 그러기에 그의 그림에는, 특히 〈바보예수〉에는, 하나님의 창조와 생명의 시원이 잘 드러나면서도 오천년의 유구한 역사를 지닌 우리의 원형적 형상 같은 한국미가 때로는 화려하게, 때로는 은근하게, 때로는 담담하고도 텁텁하게 구수한 큰 맛처럼 담겨져 숨 쉬고 있는 것이다.

고암 이응노(李應魯) 역시 한국적 아이덴티티를 정립시킨 경우이다. 그는 동양화의 새 길을 모색하기보다는 우리 민족의 감흥과 정서로 자신의 예술세계를 구축하였다. 그의 문자 추상의 소재인 한자는 한국인의 정신과 정서가 담겨진 한자이기에 중국의 한문과는 다르다.

우리 문화에서 한자는 역사적으로 오랫동안 한글과 병행하여 활용되어 왔다. 고암은 어려서부터 서당에서 선조의 얼이 배어있는 한자를 습득하였고, 오랜 풍상이 느껴지는, 한자로 표기된 비석문 등에서 우리의 정신과 아름다움을 발견하여 작품으로 승화시켰다. 이처럼 고암은 평생을 오로지 우리의 민족성과 혼이 담긴 예술을 찾고자 노력하였다. 고암 예술의 중심에는 우리의 민족적인 뿌리가 존재하고 있음이 분명하다.

박훈성 역시 비록 서양화를 전공하였지만 창작 생활과 작품은 한국인의 정서를 소담하게 드러내는 것으로 우리의 고유한 전통과 정서를 토질로 삼고 있다. 그의 작업은 일단의 꽃들이나 우리의 정서가 흐르는 여백과도 같은 공간감의 조성에서 비롯된다. 꽃과 공간의 현대적인 조형화를 시도한 그의 일련의 작품들은 한국성이 흐르는 주요한 작품들이다. 실존적 군상의 허상들이 느껴지는 환영의 형상들은 지극히 독창적인 이미지를 보여준다.

이처럼 표현하고자 하는 것을 가장 한국적인 것으로 형상화하고자 노력해온 이러한 작가들을 통하여 한국인의 감성에 부합된 조형적인 성향과 더불어 오천년의 유구한 역사를 지닌 우리의 원형적 형상 같은 한국미의 아름다움이 다양하게 전개됨과 아울러 한국적 아이덴티티는 여전히 상징적으로 나타남을 볼 수 있다.

7. 한국적 정서

지금까지 한국 회화에 있어서 한국적인 아이덴티티를 연구하기 위

하여 한국성을 담은 작가들의 사유세계와 작품을 중심으로 보편타당한 한국 조형미의 의미를 살펴보았다. 한국 회화에 나타나는 미는 다양하여 한 마디로 규정할 수는 없다. 그러나 분명 한국의 미술에는 여느 문화와는 다른 양식의 한국적인 성향들이 존재하고 있다. 이러한 부분을 보다 구체적으로 객관화시킬 수 있는 방법 가운데 하나는 한국의 정체성을 통하여 그 보편타당한 이미지를 살펴보는 것이다. 근대 최고의 미술 이론가인 고유섭은 한국미의 특징을 '구수한 큰 맛' '무기교의 기교' 등으로 규정하였다. 이러한 미적 규정은 우리의 삶과 정신 그리고 환경에서 비롯된 정서로부터 비롯된 것이다. 우리가 회화미술에서 한국의 감성과 정체성을 실질적이며 구체적으로 파악하고 느끼는 기준에 있어서는 어찌 보면 쉬운 것이 아닐 수도 있다. 그럼에도 우리는 분명하게 서양의 미술과는 다른 우리의 전통적인 조형성을 느낄 수가 있다. 이는 물론 해석학적인 방법과 직결되겠지만 일차적으로는 그림의 양식에서 나타나는 기호적인 선이나 형상 등에서부터 시작된다. 그럼에도 보다 독창적인 한국적인 미의 상징성을 확보하기 위해서는 대상의 본질을 파악하는 것이 무엇보다 중요할 라 대상의 본질을 자신의 영감을 통하여 독창적으로 창출해내는 것이다. 이럴 때 가장 한국적인 회화 미술이 성립된다.

하버트 리드(H. Read)는 "인간이 기호로 무엇인가를 표현해 내고자 할 때 그 기호에는 의미하는 것과 의미되는 것이 있는데, 이것은 의도성이나 유사성, 약속성과 같은 결합의 원리를 지닌다."라고 주장했다. [53] 프랑스의 조형심리학 이론가인 르네위그(Rene Huyghe)는 예술

---

53) H. Read, 『도상과 사상』, 열화당, 1982, p. 23.

이란 구체적인 의사를 표것이다. 대상의 본질을 투영시키며 작품을 제작한다는 것은 다른 작품들을 모방하는 것이 아니현하지는 않지만 감성을 바탕으로 형이나 선, 색채 등을 통하여 기호학적으로 표현해내는 일종의 광의의 언어라고 인식하였다. [54] 이 언어는 당연히 우리가 사용하는 일반적이면서도 의사소통의 역할을 하는 구체적인 언어와는 다른 기호학적이면서도 상징성을 담은 조형적 언어라 할 것이다.

---

54) Rene Huyghe, *L'art et 1'ame*, 열화당, 1997, pp. 185~201.